天涯论丛 陈义华◎主编

琼剧的跨文化传播：
历史与展望

李孟端　张琳瑜　著

QIONGJU DE KUA WENHUA CHUANBO:
LISHI YU ZHANWANG

·广州·

版权所有　翻印必究

图书在版编目（CIP）数据

琼剧的跨文化传播：历史与展望/李孟端，张琳瑜著. -- 广州：中山大学出版社，2024.12. --（天涯论丛/陈义华主编）. -- ISBN 978-7-306-08264-0

Ⅰ. J825.66

中国国家版本馆 CIP 数据核字第 2024WX1337 号

| 出 版 人：王天琪
| 策划编辑：廖丽玲
| 责任编辑：廖丽玲
| 封面设计：曾　斌
| 责任校对：高津君
| 责任技编：靳晓虹
| 出版发行：中山大学出版社
| 电　　话：编辑部 020-84113349，84111997，84110779，84110776
| 　发行部 020-84111998，84111981，84111160
| 地　　址：广州市新港西路 135 号
| 邮　　编：510275　　传　真：020-84036565
| 网　　址：http://www.zsup.com.cn　E-mail：zdcbs@mail.sysu.edu.cn
| 印 刷 者：广州方迪数字印刷有限公司
| 规　　格：787mm×1092mm　1/16　13.5 印张　242 千字
| 版次印次：2024 年 12 月第 1 版　2024 年 12 月第 1 次印刷
| 定　　价：68.00 元

如发现本书因印装质量影响阅读，请与出版社发行部联系调换

本书为海南省哲学社会科学规划青年课题"琼剧的跨文化传播路径研究"［HNSK（QN）19-26］和海南省教育厅科学研究项目"一区一港背景下'互联网+琼剧'海外传播研究"（Hnky2019-20）的研究成果。

本书为教育部哲学社会科学研究重大课题"敦煌说
唱文化遗产保护研究"(项目号(09)JZD0042)阶段性
成果和甘肃省高等学校研究项目"敦煌一带一路背景下、民族风+
旅游、演艺相结合研究"(项目2015-307)的阶段完成成果

序　言

留住乡音，才能守住乡韵

欣闻《琼剧的跨文化传播：历史与展望》一书即将出版，琼剧文化研究又增添一项新的成果，真是可喜可贺。琼剧是海南地方传统戏曲，它与粤剧、潮剧、汉剧并称为岭南四大剧种。百年前，琼剧已随着"下南洋"的先辈传播到海外并落地生根，曾拥有过辉煌的岁月。然而，由于社会环境的变迁，如今马来西亚的琼剧和其他地方剧种一样，面临着演员和观众青黄不接、后继无人的困境。

我在马来西亚槟城出生和成长，我的父母亲来自中国海南省文昌市会文镇宝石村。我的母亲非常痴迷于琼剧和海南传统歌谣。犹记得童年时，每当有海南戏班要在槟城演出，疼爱母亲的大哥一定会为母亲买好前排座位的戏票，而我总是在晚饭后跟着母亲一块儿去看戏。相信那一段时间是琼剧在马来西亚的鼎盛时期，我还记得母亲常提到一位叫"雪梅"的旦角。后来，海南戏班逐渐减少，不知不觉海南戏在槟城演出的次数也越来越少。我的母亲也因为年迈行动不便，无法远途外出看戏，只能在家里靠听留声机来过琼剧瘾。

谈到我与海南省琼剧界的交流，有两件事让我印象深刻。其一是2007年，我在槟城海南会馆担任主席期间，适逢会馆成立140周年庆典，我在庆典节目中特意加入琼剧，并邀请海南省琼剧院刘秀兰女士和符传杰先生到槟城演出琼剧经典唱段《梁祝·十八相送》，他们的演出在现场大获好评。刘秀兰女士非海南籍贯，但在海南长大，不仅说得一口流利又标准的海南话，戏也唱得很好，让人惊喜。其二是2021年，马来西亚海南会馆联合会第41届会员代表大会收到关注马来西亚琼剧传承的提案，那届代表大会再次选举我为总会长。会后，我向时任海南省侨务办公室主任陈健娇乡贤致函，请求海南派琼剧教师通过网络教学为马来西亚乡亲开设一期线上琼剧教学坊。海南省侨务办公室随即与海南省旅游和文化广电体育厅

协商，以海南省文化艺术学校为承办单位，安排两位琼剧表演和教学经验丰富的优秀教师——张霞云和叶建宏老师共同承担为期三个月的线上琼剧教学工作。我带头全程参与，初次学习琼剧。

那次线上琼剧教学坊给马来西亚的琼剧文化掀起一波涟漪，在两位老师的耐心指导下，他们教授的《刁蛮公主·洞房两不让》唱段可说是在马来西亚遍地开花。近期我出席的好几场属会的庆典活动，都有乡亲献唱这段琼剧助兴。但我们不得不面对一个现实的问题：在马来西亚第三代、第四代以后的海南乡亲，也许现在大多还听得懂海南话，有些能用海南话简单对话，可精通海南话的已经不多了，完全不会讲海南话的大有人在。根据线上琼剧教学坊的部分学员反馈，要学唱琼剧真不容易，先不说腔调，单是克服海南话咬字准确这关就要下很大功夫。除了老师们在课上和课后的悉心纠正外，我们还要为戏词标注上海南话读音，方便学员练习。

马来西亚曾走出很多位在东南亚颇有名气的琼剧艺术人才。麦英乡贤便是其中一位，她精通琼剧音乐，并且多年坚持以海南话创作剧本、歌曲，她的作品在世界各地的海南人社群中流传。可是随着海南话的使用率越来越低，我深深体会到，如今要在马来西亚培养出一位新生代的优秀琼剧演员是非常困难的事情，就连寻找一批爱看戏且懂看戏的青年观众都非易事。虽然说艺术无国界，各国各族人民都可以欣赏琼剧，但是要发展成为琼剧固定的忠实观众，终究还是听得懂海南话的群体才有较大的可能。

海南话与琼剧是唇齿相依的。因此，我认为有必要先关注海南话的传承问题。如果海南话失去生存空间，琼剧就不再有源源不绝的生命力。试想，人们的海南话能力要是一代一代退化，如何能再创作出代代传唱的经典琼剧剧本呢？就是青年演员和青年观众也会流失。遗憾的是，在海南话的"老家"——海南，我也看到很多家庭不再跟小朋友讲方言。

2016年，我在马来西亚海南会馆联合会发起筹募"留住乡音"发展基金，目标是至少筹到马币50万令吉，用于开展传承乡音的工作。从那时开始，联合会已经成功主办两届全国海南乡音才艺比赛和三届全国海南乡音歌唱比赛。目前，我们正在筹划出版一本以拼音教学海南话的教材，尝试和摸索一套在马来西亚行之有效的海南话教学方法。

近年来，我的祖籍地海南积极宣传与推广优秀传统文化，开展琼剧进校园的活动，这让我感到很欣慰。要弘扬包括琼剧在内的乡音文化，首先要留住乡音。乡音是地方文化的一张名片，乡音维系着浓浓的乡情，牵动起全球各地的乡亲对祖先和祖根的情感。每当回乡的飞机降落海南，若能

在第一时间听到那期盼又熟悉的乡音,我那与生俱来的归属感便瞬间被唤醒。

衷心祝愿《琼剧的跨文化传播:历史与展望》能够为琼剧的发展带来新的启示。希望借着海南建设自贸港的东风,家乡有关部门继续多加重视乡音的保护与传承。乡音文化在我的祖籍地弘扬光大,其影响定能远播海外,让世界感受到海南独特的文化魅力。

<div style="text-align:right">

马来西亚海南会馆联合会总会长拿督林秋雅

2022 年 11 月于吉隆坡

</div>

本书是一部向海内外推广天菜文化、推动天菜产业化和家庭化及提高百姓生活品质的书籍。

本书系统、全面地介绍了天菜文化的起源、发展和特色，讲述了天津独特的饮食习俗、天津菜的烹饪方法和经典名菜，介绍了天津餐饮业的发展现状，天津菜的创新以及走向世界的历程，并系统地阐述了在当今天津建设国际消费中心城市大背景下，天津菜产业振兴的路径。

本书可供广大读者以及相关行业从业者阅读。
2022年11月于津沽

目 录

第一章　绪　论 …………………………………………………… 1
 第一节　传播、文化传播、跨文化传播 ………………………… 4
 第二节　戏曲的跨文化传播 ……………………………………… 8
 第三节　戏曲的跨文化传播范式概述 …………………………… 10
 第四节　琼剧的跨文化传播研究现状 …………………………… 13
 第五节　基本框架 ………………………………………………… 18

第二章　海南地方文化传统的重要表征——琼剧 ……………… 20
 第一节　琼剧的起源 ……………………………………………… 20
 第二节　琼剧的唱腔 ……………………………………………… 22
 第三节　琼剧的演绎乐器 ………………………………………… 24
 第四节　琼剧的行当 ……………………………………………… 26
 第五节　经典琼剧节选 …………………………………………… 34

第三章　早期琼剧的海外传播 …………………………………… 54
 第一节　早期琼剧流传海外溯源 ………………………………… 54
 第二节　海南乡亲组织——琼剧的海外基地 …………………… 60
 第三节　早期琼剧海外传播的发展溯源 ………………………… 69
 第四节　早期琼剧在泰国的发展 ………………………………… 73

第四章　20世纪50年代至今的海外琼剧"流芳" ………………… 77
 第一节　海南会馆的现代发展 …………………………………… 77
 第二节　琼剧海外传播的发展沿革 ……………………………… 84
 第三节　琼剧的海外演出与交流 ………………………………… 94

1

第五章　琼剧跨文化传播的新时代使命与现实困境……………… 106
 第一节　琼剧跨文化传播的历史进路 ……………………… 106
 第二节　琼剧跨文化传播的新时代使命 …………………… 110
 第三节　琼剧跨文化传播面临的问题 ……………………… 114
 第四节　跨文化传播视域下的琼剧对外翻译问题 ………… 120
 第五节　琼剧跨文化传播的现实困境 ……………………… 129

第六章　中国戏曲传播经验与琼剧跨文化传播的发展对策 ……… 134
 第一节　中国戏曲的跨文化传播经验 ……………………… 134
 第二节　跨文化传播视域下琼剧对外翻译的策略 ………… 154
 第三节　琼剧跨文化传播的发展对策 ……………………… 177

结　语 ……………………………………………………………… 196
参考文献 …………………………………………………………… 198
致　谢 ……………………………………………………………… 203
后　记 ……………………………………………………………… 204

第一章 绪 论

美国著名政治学者、哈佛大学肯尼迪政府学院教授约瑟夫·奈（Joseph S. Nye, Jr.）于20世纪90年代初在《注定领导世界：美国权力性质的变迁》一书中首先提出了"软实力"（Soft Power）这一概念，随后在《对外政策》杂志对这一概念进行了明确阐述。他指出，"软实力"是指一个国家对另外一个国家特有的吸引力，而不是通过权力或其他途径强迫达到其特定目的。他认为"软实力"主要包括"文化吸引力、意识形态和国际机构"。"软实力"这一概念传入我国后，中国学者基于我国国情对其进行了研究和阐述，经过十几年的发展，习近平总书记在中共中央政治局第十二次集体学习时强调："建设社会主义文化强国，着力提高国家文化软实力。"[①]

文化软实力是指一个国家通过其文化产业、文化价值观念等，在国际社会中塑造自身形象、吸引他国人民的能力。在全球化的背景下，文化软实力的重要性日益凸显。首先，文化软实力是国家独特的文化资源和文化产业的集合体。每个国家都有其独特的文化传统、艺术表达和文化产品。这些文化资源可以通过文化产业的开发和推广，成为国家的软实力。例如，中国的传统文化、日本的动漫产业、美国的好莱坞电影等都是各国文化软实力的重要组成部分。其次，文化软实力对提升国家形象和国际影响力具有重要作用。一个国家的文化形象是其软实力的重要组成部分。通过传统文化、文化产品的输出，国家可以塑造积极、吸引人的形象，增加国际社会对其的认同和好感。例如，法国的浪漫文化形象、意大利的时尚与艺术形象等都为这些国家赢得了国际上的好评和关注。最后，文化软实力能够促进国家经济发展和国际竞争力。文化产业是一个国家经济的重要组成部分，通过文化软实力的提升，可以吸引更多的投资和游客，推动文化

[①] 张国祚：《中国文化软实力理论创新——兼析约瑟夫·奈的"软实力"思想》，载《中国社会科学》2023年第5期，第188－203页、第208页。

产业的发展，进而带动整个经济的增长。

那么，什么样的文化能够产生软实力呢？尽管具有先进价值观、能够推动先进生产力的发展并代表广大人民根本利益的先进文化能够产生软实力文化转变为软实力（姚红，2017），但先进文化产生软实力还需具备两个条件：一是先进文化应向实践形态转化，换言之，隐性的先进文化形态应当向显性的实践形态转变，譬如文化产业和文化事业；二是能够积极主动地将先进文化进行广泛、有效的传播。条件二也是促进先进文化产生软实力的核心条件，因为将先进文化进行广泛有效传播既是推动文化繁荣和文明进步的重要任务，也是促进社会发展和进步的重要路径。

要积极、主动、广泛和有效地传播先进文化需做到以下五点：第一，要加强先进文化的创造和生产。先进文化的传播离不开具有高质量和创新性的文化产品与内容。各级文化机构与文化创意企业应鼓励和支持优秀的文化创作者和艺术家，培养更多具有创造力和创新精神的文化人才，推动先进文化的不断涌现和更新。第二，要建设多样化的传播平台和渠道。通过多种媒体形式和传播途径，如电视、互联网、社交媒体等，将先进文化传递给更广泛的受众。要充分利用新技术和新媒体的优势，创新传播方式，提高传播效果。同时，要重视传统媒体，如报纸、广播等的作用，确保先进文化的传播覆盖面更广。第三，要注重文化产品的本土化和个性化。不同地区和群体具有不同的文化背景与需求，因此，在传播先进文化时，要根据不同地域和受众的特点，进行本土化的调整和个性化的定制。这样可以更好地满足受众的需求，增强先进文化的吸引力和影响力。第四，要加强文化交流和合作。通过国际文化交流和合作，可以将先进文化传播到国际舞台，提升国家的文化软实力。要积极参与国际文化交流活动，举办文化展览、艺术节等，加强与其他国家和地区的文化交流，推动先进文化在全球范围内的传播。第五，要注重文化教育和培训。通过加强文化教育，培养人们对先进文化的理解和欣赏能力，提高他们的文化素养和审美水平。同时，要加强对文化从业人员的培训和专业能力提升，提高他们在先进文化传播中的专业水平和影响力。

可见，大力发展文化产业、推动文化交流以及加强对外文化宣传，是国家提升自身文化软实力的重要路径。戏曲作为中国独特的艺术形式，具有深厚的历史和文化底蕴。它融合了音乐、舞蹈、表演和文学等多种艺术形式，通过表演者的精湛技艺和传统剧目的演绎，展现中国古代文化的精髓和智慧。随着全球化的进程，戏曲开始走向世界舞台，通过各种形式的

第一章
绪 论

演出和交流，向外界传递中国文化的独特魅力，戏曲对外传播之于文化软实力建构最直接的表现便是文化多样性的呈现（何淼，2014）。琼剧是中国传统戏曲艺术的一种，起源于海南省琼海地区，以其独特的表演风格和音乐形式而闻名。琼剧作为海南文化的杰出代表蜚声于东南亚华人世界，在海外是与粤剧、闽剧、潮剧并列的四大剧种之一。琼剧蕴含着海南人民的历史回忆与现实思考，是海南人民在生产和生活实践中的精神与心灵的表现和释放，集海南文化诸要素于一体，是海南文化最典型的象征和最集中的表达。[①]

2018 年 4 月 14 日，中共中央、国务院发布《关于支持海南全面深化改革开放的指导意见》，明确指出："到本世纪中叶，率先实现社会主义现代化，形成高度市场化、国际化、法治化、现代化的制度体系，成为综合竞争力和文化影响力领先的地区，全体人民共同富裕基本实现，建成经济繁荣、社会文明、生态宜居、人民幸福的美好新海南。"这就要求我们建立海南传统文化传承发展体系，提升海南文化软实力。琼剧作为海南岛最传统且极具地方特色的戏剧形式，是海南文化的重要组成部分。当前，海南在建设自由贸易试验区和中国特色自由贸易港的大背景下，应当立足新时代，站在新的历史起点上，增强文化自信，进一步提升海南的文化竞争力和影响力。因此，如何抓住海南"一区一港"建设的政策机遇，将琼剧文化主动融入国家文化建设的战略，丰富具有海南特色、海南风格、海南气派的文化产品，夯实海南文化软实力的根基，全面提升海南文化的国际影响力，是当下海南自贸港建设背景下的重要议题。目前学界对于琼剧的研究主要从民俗学、旅游学、文化学、音乐学等方面着眼，如《"海公日"与琼剧表演》《非物质文化遗产琼剧的传承与旅游开发探析》《琼剧：海南文化的典型象征》《浅谈琼剧的音乐》。本书拟从跨文化传播的新视角来探究琼剧在新时代背景下的对外传播。

本书将致力于考察琼剧跨文化传播整体的、宏观的历程。相较京剧、川剧和粤剧等中国戏曲，对琼剧在国内外传播的研究较为鲜见，因此，本书将在全面介绍琼剧的起源、性质和特征等的基础上研究琼剧经历了怎样的跨文化传播历程和传播语境，在这一过程中哪些因素起到了关键作用，对国外受众及其文化认同起到了怎样的影响，探析琼剧的发展和研究现状，并结合中国其他戏曲的跨文化传播经验，思考如何建构琼剧的有效传

① 赵康太：《琼剧：海南文化的典型象征》，载《海南日报》2016 年 10 月 12 日第 9 版。

播路径。

中国戏曲在海外传播的历史非常久远,琼剧亦是如此。琼剧出访海外的历史,目前我们已知最早的是清朝道光十五年,也就是公元1835年。[①]以此推算,琼剧出访海外已经有180多年的历史了。尽管琼剧的海外传播已经取得了一些成绩,但在当今互联网技术迅猛发展的新时代,其在传播内容、传播主体、传播客体、传播渠道和传播效果等方面仍然存在一些不足。琼剧乃至中国戏曲的对外传播都应继续扩大国际视野,并通过合适的表演形式、语言表述和传达策略提升其吸引力与传播效果。琼剧作为海南地区重要的戏曲形式,是海南汉族传统文化的浓缩与精华,通过琼剧讲好"海南故事",构建"海南形象"亦是其跨文化传播的重要命题和核心任务之一。

第一节 传播、文化传播、跨文化传播

在西方,"传播"一词起源于拉丁语中的"communicatio"和"communis",现代英语词形为"communication"。在汉语中,"传播"是一个联合结构的词,"传"具有"递、送、交、运、给、表达"等多种动态的意义,而"播"主要有"传播"之意。传播是人类社会中不可或缺的一部分,它通过信息的传递和交流来促进人们之间的理解与沟通。在现代社会,传播已经成为我们日常生活中不可或缺的一部分,它贯穿于我们的工作、学习和娱乐等各个领域。传播可以通过多种方式进行,包括口头、书面、图像和数字等。无论是面对面的交流、书信的传递、报纸的发行还是互联网的普及,传播都不仅仅是信息的单向传递,它是指信息从一个人或一个群体传递给另一个人或另一个群体的过程,它还涉及受众的理解和接受。每个人都有自己的背景、经验和观点,这些因素会影响他们对信息的理解和解读。因此,传播也需要考虑受众的需求和特点,以便更好地传递信息并实现预期的影响。

另外,值得注意的是,传播是一个动态的过程,它随着时间和环境的变化而不断演变。新的技术和媒介的出现不断改变着传播的方式与效果。

① 卫小林:《琼剧出访轰动东南亚》,载《海南日报》2009年12月4日第9版。

第一章
绪 论

互联网的普及使得信息传播更加便捷和快速,社交媒体的兴起改变了人们获取和分享信息的方式。总之,了解传播的概念和特点,有助于我们更好地理解和应对传播中的问题与挑战。

文化传播是指通过传播媒介和渠道传递文化信息与价值观念的过程。什么是文化?第一,文化是人类社会共同创造和传承的一种精神与物质财富。它包括人们的价值观念、信仰体系、道德规范、艺术表达、社会习俗、科学知识等各个方面。文化反映了人们对世界的感知和理解,是人类对自然和社会现象进行解释与表达的方式。通过文化,人们能够传递知识、经验和智慧,推动科学、艺术和社会的进步。第二,文化是人类身份认同和归属感的来源。每个人都生活在特定的文化环境中,受到文化的塑造和影响。文化赋予人们共同的价值观念和行为准则,形成了各个群体和社会的独特特征与认同感。文化不仅是个人身份认同的重要组成部分,也是社会凝聚力与和谐发展的重要基础。第三,文化是人类创造力和创新能力的源泉。文化中蕴含着人类的智慧和创造力,激发人们的想象力和创新思维。通过文化的传承和发展,人们能够不断创造新的艺术作品、科学发现和社会制度,推动社会的进步和发展。第四,文化是跨越时间和空间的桥梁。文化不受时间和空间的限制,它可以在不同的时代和地域传承与发展。通过文化,人们能够了解和欣赏不同文明的精华与瑰宝,促进不同文化之间的交流和理解,推动人类社会的多元发展。总之,文化是人类精神世界的寄托和滋养。文化通过艺术、文学、音乐、舞蹈等形式,满足人们对美的追求和精神需求。文化传播对于社会的发展和文化的传承起着重要的作用。

在现代社会,文化传播已经成为我们日常生活中不可或缺的一部分,它贯穿于我们的教育、娱乐、艺术和社交等各个领域。文化是一个社会群体共同创造和传承的精神财富,它包括语言、宗教、艺术、习俗、价值观念等方面的内容。文化传播通过传递这些文化元素,促进不同群体之间的交流和理解,推动文化的传承和发展。

文化传播具有多样性的特点。不同地区和群体的文化差异使得文化传播具有多样性。每个文化都有自己独特的符号、语言和传统,这些元素通过传播媒介传递给其他人。通过文化传播,我们可以了解和学习其他文化的特点与价值观,促进文化的多元发展。文化传播不仅仅是信息的单向传递,它也涉及受众的理解和接受。每个人都有自己的背景、经验和观点,这些因素会影响他们对文化信息的理解和解读。因此,文化传播需要考虑

受众的需求和特点，以便更好地传递文化信息并实现预期的影响。文化传播是一个动态的过程。文化是随时间和环境变化的，因此，文化传播也是动态的。新的技术和媒介的出现不断改变着文化传播的方式与效果。互联网的普及使得文化信息可以更加广泛地传播和获取，社交媒体的兴起改变了我们获取和分享文化信息的方式。随着科技的不断进步，文化传播将继续发展和创新，为我们的生活带来更多的便利和可能性。通过文化传播，可以促进不同文化之间的交流和融合。同时，文化传播还可以激发人们的思考和反思，推动社会的进步和变革。

跨文化传播是指在不同文化之间传递和交流信息的过程。什么是跨文化？跨文化是指在不同文化背景下进行交流和互动的过程。跨文化交流具有重要的意义。通过跨文化交流，人们可以增进对其他文化的了解和尊重，促进不同文化间的和谐与合作。跨文化交流有助于打破文化隔阂和偏见，促进文化多样性和社会包容性的发展。此外，跨文化交流也是促进经济、科技、教育等领域的合作与创新的重要途径。然而，跨文化交流也面临着一些挑战。首先，语言和沟通障碍是跨文化交流中常见的问题。不同的语言和表达方式可能导致信息传递的误解与困难。其次，文化差异可能引发价值观、信仰体系、行为准则等方面的冲突和不理解。最后，文化偏见和刻板印象也可能影响跨文化交流的顺利进行。那么文化应如何"跨"？跨文化交流应遵循以下原则：

（1）尊重和包容：尊重和接纳不同文化的差异，避免对其他文化的偏见和歧视。展示开放和包容的态度，愿意接受并学习其他文化的观点和习俗。

（2）学习和了解：积极主动地学习其他文化的历史、价值观念、礼仪规范等方面的知识。通过阅读、研究和参与文化活动，增进对其他文化的了解和认知。

（3）提高沟通能力：学习其他语言，提高跨文化沟通的能力。同时，注意非语言沟通的重要性，如肢体语言、面部表情等，避免因文化差异而引起的误解。

（4）建立信任和合作：通过建立信任和合作关系，促进跨文化交流的顺利进行。尊重他人的观点和意见，倾听并尊重他人的声音。

（5）灵活和适应性：在跨文化环境中，要保持灵活性和适应性。适应不同的文化规范和习俗，避免冲突和误解。

在全球化的时代背景下，不同文化背景的人们之间的交流和互动日益

频繁，跨文化传播成为现代社会不可或缺的一部分，它贯穿于人们的商务、教育、旅游和娱乐等各个领域。同样，跨文化传播面临着许多挑战和难题。首先，不同文化之间存在着语言、价值观念、习俗和传统等方面的差异，这些差异会影响信息的传递和理解。因此，跨文化传播需要考虑受众的文化背景和特点，以便更好地传递信息并实现预期的影响。其次，跨文化传播需要克服文化冲突和误解。由于文化差异，人们可能会对来自其他文化的信息产生误解或不理解。因此，跨文化传播需要通过教育和培训来增加人们对其他文化的了解与尊重，促进文化的交流和融合。最后，跨文化传播也面临着技术和媒介的挑战。新的技术和媒介的出现不断改变着跨文化传播的方式与效果。互联网的普及使得信息可以更加广泛地传播和获取，社交媒体的兴起改变了人们获取和分享信息的方式。然而，技术和媒介的发展也带来了信息过载与虚假信息的问题，跨文化传播需要通过筛选和验证信息的可靠性与准确性。

本书把跨文化传播界定为：秉承相互尊重、求同存异的理念，从他者角度出发，在尊重、理解不同民族的文化和风俗习惯的基础上以包容的态度适应两者文化存在的差异，从而达到不同群体文化共存的一种文化传播范式，是指信息、思想、价值观等在不同文化之间的传递和交流，其核心在于跨文化是一种主体之间的双向对话，是一种以承认差异性为前提的平等对话方式。以麦当劳为例，麦当劳是一家美国连锁快餐店，它在进入中国市场时面临着许多文化挑战。中国有着独特的饮食习惯和文化传统，而且人们对快餐文化的接受度相对较低。为了适应中国市场，麦当劳进行了一系列的文化定制。他们推出了适合中国口味的菜单，如米饭套餐和辣味汉堡。此外，麦当劳还注重与中国文化的融合，如在中国农历新年期间推出特别的红包和装饰，以及提供中国传统的节日礼品。通过这些努力，麦当劳成功地在中国市场上树立了品牌形象，并获得了广大消费者的认可和喜爱。第二个例子是韩国流行文化在全球范围内的传播。从音乐、电影、电视剧到时尚、化妆品，韩国文化在全球范围内引起了巨大的关注和追捧。这种跨文化传播的成功得益于韩国娱乐产业的发展和精心的策划。韩国艺人通过音乐和电视剧等媒体形式，将韩国文化元素巧妙地融入作品中，吸引了全球年轻人的关注。同时，社交媒体和网络平台的普及也为韩流的传播提供了便利。韩国艺人利用社交媒体与"粉丝"互动，通过直播、短视频等形式与全球"粉丝"建立了紧密的联系。这种跨文化传播不仅促进了韩国文化的传播和认可，也带动了韩国相关产业的发展和经济增

长。以上两个例子展示了跨文化传播的重要性和影响力。可见，通过适应和融合不同文化的元素，跨文化传播能够促进文化交流和理解，拉近不同文化之间的距离。它不仅能够推动文化产业的发展和经济增长，也能够促进全球化时代的和谐与合作。跨文化传播的成功需要对目标文化的深入了解和尊重，同时也需要灵活性和创新性，以适应不同文化背景下的需求和偏好。

第二节 戏曲的跨文化传播

戏曲作为中国传统艺术形式之一，具有丰富的文化内涵和艺术价值，是一个博大精深的艺术体系。戏曲的海外传播具有重大意义。其一，戏曲作为中国独特的艺术形式，具有深厚的历史和文化底蕴。它融合了音乐、舞蹈、表演和文学等多种艺术形式，通过表演者的精湛技艺和传统剧目的演绎，展现了中国古代文化的精髓和智慧，是我国重要的文化产业和文化事业。其二，戏曲的海外传播对于推动中华文化的国际影响力具有重要意义。通过戏曲的传播，外界可以更加深入地了解中国的历史、传统价值观和思维方式。戏曲作为中国文化的代表之一，可以帮助外国人更好地理解中国文化的独特之处，增进不同文化之间的相互理解。同时，戏曲的跨文化传播也可以为中国文化产业的发展和国际合作提供更多机会。其三，戏曲的海外传播是推动中国文化国际化的重要途径之一。通过戏曲的传播，可以增进不同文化之间的相互了解和交流，提升中国文化的国际影响力。

中国戏曲的海外传播可以追溯到几个世纪以前，早期的传播主要是通过海上丝绸之路和陆上丝绸之路。随着全球化的发展，中国戏曲在世界范围内的传播途径也越来越多样化。其中，以下三个方面对中国戏曲在海外的传播起到了重要作用：

（1）文化交流活动：中国政府和文化机构通过举办戏曲演出、艺术展览、文化交流活动等形式，积极推广中国戏曲。这些活动为海外观众提供了近距离接触和了解中国戏曲的机会。

（2）艺术团体巡演：中国戏曲团体经常组织海外巡演，将优秀的戏曲作品带到世界各地。这些巡演不仅展示了中国戏曲的艺术魅力，也促进了中国文化艺术与当地文化艺术的交流和融合。

第一章
绪 论

（3）影视作品和数字媒体：中国戏曲在电视剧、电影和网络平台上的呈现，使更多人有机会接触和了解戏曲。通过数字媒体的传播，中国戏曲的受众范围得到了扩大。

中国戏曲在海外传播的影响是多方面的。首先，它为世界各地观众带来了全新的艺术体验和文化视角，丰富了国际文化交流的内容。其次，中国戏曲的传播也促进了中外文化的交流与融合，推动了全球文化多样性的发展。最后，中国戏曲的海外传播还为中国文化产业的发展提供了新的机遇和市场。

中国戏曲在海外的传播已经有很多令人瞩目的成功例子。首先，中国戏曲经典曲目在海外的演出取得了巨大的成功。例如，《红楼梦》作为中国文学经典之一，也是中国戏曲中的重要剧目。2013年，由中国国家京剧院打造的《红楼梦》在美国纽约林肯中心进行了一系列演出，受到了广大观众的热烈欢迎。这次演出不仅展示了中国戏曲的艺术魅力，也为世界观众呈现了《红楼梦》这一中国文化瑰宝。其次，中国戏曲在亚洲地区的传播也取得了显著的成功。例如，中国各京剧团体经常在亚洲各国进行巡回演出，吸引了大量的观众。中国戏曲在亚洲电视剧、电影和音乐剧中的呈现，也使更多的亚洲观众有机会接触和了解中国戏曲。最后，中国戏曲开始慢慢在国际戏剧节上进行演出，展示出其独特的艺术魅力。例如，中国戏曲团体参加了英国爱丁堡国际艺术节、法国阿维尼翁戏剧节等国际知名戏剧节，通过精彩的演出赢得了观众的赞誉。2017年，中国国家京剧院的《红灯记》在英国爱丁堡国际艺术节上获得了最佳戏剧奖。这一荣誉不仅是对京剧艺术的认可，也为中国戏曲在国际上赢得了更多的关注和认可。这些例子表明，中国戏曲在海外的成功传播得益于其独特的艺术魅力和全球化时代的发展。通过演出、电影、电视剧等多种形式的呈现，中国戏曲赢得了世界各地观众的关注和喜爱。

尽管如此，中国戏曲的海外传播仍然面临许多挑战。语言障碍就是其中之一，戏曲演出通常使用中文，对于非中文母语的观众来说，理解和欣赏戏曲可能存在困难。另外，中国戏曲的艺术形式、表演风格和文化内涵与西方戏剧有着较大的差异，这也可能导致观众对戏曲的接受度和理解程度不同。因此，推动中国戏曲的海外传播需深刻理解并探寻可行、高效的跨文化传播范式。

跨文化传播涉及不同文化之间的信息交流和相互影响。戏曲的跨文化传播也面临一些挑战和问题。一方面，戏曲的表演形式和艺术语言对于外

国观众来说可能存在一定的难度与障碍。因此，在戏曲的跨文化传播过程中，需要进行一定程度的本土化和创新，以适应不同文化背景的观众需求。另一方面，戏曲的传播还需要面对文化差异和传统认知的冲突。不同文化之间的价值观和审美标准存在差异，这可能会对戏曲的接受和理解造成一定的阻碍。

总之，在推动戏曲的跨文化传播过程中，需要充分考虑文化差异和观众需求，创新传播方式，加强国际交流与合作。只有这样，戏曲才能在全球范围内发挥其独特的艺术魅力和文化价值。

第三节 戏曲的跨文化传播范式概述

跨文化传播范式是指在不同文化之间传递信息和交流的模式与方式。在当今全球化的时代，不同文化之间的交流和互动变得越来越频繁，因此，了解和应用跨文化传播范式是非常重要的。第一种跨文化传播范式是文化差异导向。这种范式强调不同文化之间的差异和特点，认为在跨文化传播中应该尊重和理解其他文化的价值观与习俗。通过尊重和理解，可以减少文化冲突和误解，促进文化的交流和融合。第二种跨文化传播范式是文化共通性导向。这种范式认为，在不同文化之间也存在一些共通的价值观和文化观。通过强调共通性，可以促进跨文化传播的理解和接受。例如，人们普遍追求幸福、和谐和公平，这些共通的价值观可以成为跨文化传播的纽带。第三种跨文化传播范式是文化对等导向。这种范式强调在跨文化传播中应该平等对待不同文化，避免将一种文化视为优越或低劣。通过平等对待，可以建立起互信和合作的基础，促进文化的交流和发展。第四种跨文化传播范式是文化创新导向。这种范式认为，在跨文化传播中应该鼓励创新和变革。通过将不同文化的元素和创意结合起来，可以创造出全新的文化形式和产品，丰富人们的文化体验。跨文化传播范式的选择与应用取决于具体的情境和目的。

戏曲的跨文化传播是推动中国文化国际化的重要途径之一。戏曲的跨文化传播历史悠久，最早可追溯至13世纪，中国戏曲的海外传播主要包括以下四种范式：第一种是由国内剧团将事先排练好的剧目带到国外演出。这是戏曲海外传播最常见的方式。比如梅兰芳的跨国巡演以及新中国

成立后各剧种剧团的出国访问演出均属于此类传播方式。这种传播方式确实让部分外国观众接触到了中国戏曲，但对于大多数外国观众而言，他们对中国戏曲的了解仅停留在"看戏"的阶段，对剧目内容和剧目中蕴含的中国文化并不了解，也无法从内心深处去接受和欣赏这些"出海戏曲"。这种形式的传播可视为"跨国文化交流"，和"跨文化传播"相距甚远。第二种是国外华人为了联络乡情在唐人街等华人华侨聚居区自建剧团在他国自编或演出中国戏曲，比如在泰国、马来西亚、新加坡、美国、法国、韩国和日本等国都有这样的剧团，他们用当地语言表演中国戏曲，这表明华人华侨都已经意识到了使用当地语言能够帮助观众更好地理解和欣赏戏曲，可见他们比国内剧团更加重视"跨文化交际"问题。第三种是国内剧团将中国戏曲改编并带到海外进行演出。这种戏曲的海外演出不仅展示了中国传统文化的魅力，也为世界观众带来了全新的艺术体验。比如中国国家京剧院将中国文学经典《红楼梦》改编成京剧，并在海外进行了一系列演出。这个改编版的《红楼梦》不仅保留了原著的精髓，还注入了京剧的独特表演形式和艺术风格。又比如中国国家话剧院将经典话剧《茶馆》改编成戏曲形式，并在海外进行了演出。这个改编版的《茶馆》融合了京剧、豫剧和评剧等多种戏曲元素，展示了中国戏曲的多样性和丰富性。在海外演出中，观众不仅能够欣赏到《红楼梦》和《茶馆》这些经典剧目，还能够领略到中国戏曲的独特魅力。这些例子表明，国内剧团改编戏曲并在海外演出具有重要的意义和影响，是中国戏曲跨文化传播的有益尝试。第四种是外国剧团表演人员基于对中国戏剧的真心佩服和欣赏，尝试改编中国戏曲剧目后，在本国向本国观众以本国语言用本国观众喜闻乐见的戏剧形式进行演出。例如美国百老汇经常上演的许多剧目就是改编自中国戏曲。虽然他们热情高涨、干劲十足，但改编后的剧目却基本上面目全非，脱离了中国戏曲的艺术特点，一味迎合本国观众欣赏口味，充其量不过是将本国戏剧换了件中国戏曲的外衣而已。外国观众从这些改编的剧目中很难感受到中国戏曲的艺术魅力。

以上提及的四种范式各有利弊，但四种范式都没有充分考虑到跨文化传播的特点。首先，跨文化传播的特点之一是多样性。不同文化之间存在着巨大的差异，包括语言、价值观、信仰、习俗等方面。在跨文化传播中，信息需要适应不同文化的特点和需求，以确保信息的准确传达和理解。这种多样性也为跨文化传播带来了挑战，需要传播者具备跨文化的敏感性和理解能力。其次，跨文化传播具有相互影响的特点。在跨文化传播

中，信息从一种文化群体传递到另一种文化群体的同时，还会产生文化的相互影响和交流。不同文化之间的交流和接触可以促进文化的交融，创造出新的文化形式和创意。这种相互影响也使得跨文化传播成为促进文化多样性和创新的重要途径。最后，跨文化传播具有挑战性和复杂性。由于文化差异和语言障碍等因素，跨文化传播往往面临着沟通障碍和误解的风险。传播者需要克服这些挑战，通过适当的沟通策略和技巧来促进跨文化交流与理解。此外，还需要考虑到文化的敏感性，并学会尊重，以避免冲突和误解。考虑到跨文化传播多样性、相互影响、挑战性和复杂性的特点，本书试图引入拉斯维尔传播模式（Lasswell Model）。拉斯维尔传播模式是传播学中的一种经典理论模型，旨在解释和分析传播过程中的要素和作用。该模型由美国传播学者哈罗德·拉斯维尔（Harold Lasswell）于1948年提出，被广泛应用于传播研究和实践中。拉斯维尔传播模式由五个基本要素组成，即"谁、说什么、通过什么渠道、对谁、取得了何种效果"，因此也被称为5W模式。这些要素，即5W，分别代表了传播过程中的关键因素和作用。首先，谁、说什么（Who says What）指的是信息的来源和内容。在传播过程中，信息的传递者和内容决定了信息的可信度与影响力。例如，政府机构、媒体、专家等不同的传播者会对信息产生不同的影响力和效果。其次，通过什么渠道（in Which channel）指的是信息传播的媒介和方式。不同的媒介平台和传播渠道会对信息的传递产生不同的影响。例如，电视、广播、互联网等媒介平台都有其独特的传播特点和受众群体。再次，对谁（to Whom）指的是信息的接收者和受众。不同的受众群体对信息的接受和理解程度有所不同，因此，在传播过程中需要考虑受众的特点和需求，以便更好地传递信息。最后，以何种效果（with What effect）指的是信息传播的结果和影响。传播的效果可以是知识传递、态度改变、行为转变等。通过评估传播的效果，可以了解信息传播的成效和影响范围。有研究指出该模式忽视了受众的主动性和参与性，认为在传统模式中，受众被视为被动接收信息的对象，而在现代传播环境中，受众更具有主动选择和参与的能力，他们可以通过互动、评论、分享等方式对信息进行反馈和传播。我们将充分考虑受众在现代传播过程中的作用，结合这一理论模型，探究高效的跨文化传播模式。

第四节 琼剧的跨文化传播研究现状

琼剧架起了家乡与海外游子沟通的桥梁。东南亚许多华人对海南岛的认识是从琼剧演出开始的,他们称赞琼剧为"南海珊瑚""琼花",其实赞誉的就是海南文化和海南岛本身。遗憾的是,对于琼籍华人以外的海外群体,琼剧的传播效益还不够理想。琼剧虽然移师海外,但演出地点多局限于华人社区,以琼籍华侨华人为主要的目标观众,影响力有限。这种形态下的琼剧海外传播更像是换了一个地方表演,充其量不过是针对侨居海外的琼籍华人观众传播琼剧。[①] 本小节拟通过国内、国外两条路径的文献检索方式调查琼剧跨文化传播的研究现状。

一、国外文献检索结果分析

笔者通过委托在海外的同事和同学使用谷歌和谷歌学术等搜索引擎,分别在新加坡、马来西亚、韩国和美国等地进行琼剧的网络检索,发现琼剧在海外的学术研究尚属少数。

在谷歌学术(Google Scholar)上进行"海南琼剧"的关键词检索,得到很多关于海南的信息,共计6810条,但关于琼剧的学术论文不多,论文作者多为中国学者,发表时间多集中在2018年以后。Zhang(2017)在论文中系统回顾了新加坡的中国街头戏曲艺术,其中包含了琼剧在新加坡的发展情况。[②] Guang(2012)在硕士论文中研究了新加坡海南族群的社群关系和身份认知,对琼剧的传播略有提及。[③] 还有作者通过研究琼剧

[①] 陈思思:《从跨文化交际角度看中国戏曲的海外传播》,载《黄河之声》2014年第10期,第119-121页。

[②] Beiyu Zhang. "Chinese Street Opera in Singapore: Heritage or A Vanishing Trade". *Civil Society and Heritage-making in Asia*, 2017, p. 208.

[③] Hanming Guang. External and Internal Perceptions of the Hainanese Community and Identity: Past and Present. MA Thesis, National University of Singapore, 2012.

名篇《搜书院》，深入探究了中国古代的立法制度。① Li（2021）翻译了泰语文献（*The History of Chinese Opera in Thailand*），深入剖析了琼剧在泰国的发展历程。

相较而言，介绍新加坡琼剧发展变化的新闻报道则较多。如2011年12月Insing.com上的新闻《〈赵氏孤儿〉——琼剧》（*The Zhao's Orphan—Hainanese Opera*），是关于新加坡海南琼剧社庆祝海南协会成立55周年演出的报道；又如*The Straits Times*开辟专栏*Singapore Talking*，并于2017年3月发布了一篇视频新闻，标题为《青年营让海南人活着》（*Youth Camps Keep Hainanese Alive*）。

通过其他的融媒体平台，笔者得到了一些新的收获。研究者在YouTube上也可以直接检索到琼剧相关视频，时长不一，体裁多样，年份跨度从2013年至今，甚至还有2021年琼剧春晚的视频。不过，这些视频多为海南省内的琼剧演出视频，包括海南省琼剧院等专业剧团实地演出或线上演出的视频，几乎没有海外琼剧团体的演出视频。

由于新加坡建有海南会馆（The Singapore Hainan Hwee Kuan），并创建了琼剧社（Qiong Ju Society of Singapore），因此，研究者还发现了为数不少的新加坡海南琼剧社在Facebook社交平台上发布的相关资讯。其中，在琼剧社的网页上，有专栏报道新加坡琼剧百年史等内容，图文并茂，资料翔实。

另外，新加坡戏曲学院在琼剧的海外传播方面也立下了汗马功劳。笔者通过检索"Hainanese Opera"发现，在新加坡戏曲学院的网页上显示了5家新加坡琼剧团体，分别是缘点表演艺术中心（Affinity Cultural Heritage）、琼联声剧社（Hymn Rhyme Seng Opera Club）、新加坡琼剧社（Qiong Ju Society of Singapore）、新加坡海南协会戏剧团（Singapore Hainan Society）和新兴港琼南剧社（Tien Heng Heng Nam Dramatic Association）。这些团体至今依然举行相关的琼剧活动，为当地居民提供琼剧表演或者研讨类的服务。

遗憾的是，海外文献检索中尚未发现关于琼剧的专门书籍。2020年10月，笔者委托同学在美国迈阿密大学图书馆页面搜索"Hainan"，得到共计1715个结果，但是关于Hainan Airlines（海南航空）的信息最多，为153条，几乎没有找到专门研究海南琼剧的书籍。

① Elaine Y. L. Ho and Johannes M. M. Chan. Searching the Academy（Soushuyuan 搜书院）：A Chinese Opera as Rule of Law and Legal Narrative. *Law Text Culture*, 2014（18），pp. 6–32.

二、国内文献检索结果分析

笔者在知网上以"琼剧的传播"为主题词进行检索，共找到相关论文28篇，包括博士论文1篇、硕士论文5篇、期刊论文13篇。从研究时间上看，琼剧的传播研究属于比较新的领域，在2020年后涌现出了一股研究的小热潮，知网上共检索到7篇相关论文，占比25%。其中，张默瀚（2014）通过比较琼剧海外传播与海南省内琼剧的发展现状，指出琼剧在东南亚国家和地区的影响力甚至大于中国国内。许晶（2022）认为，通过分析国际主流媒体，如《纽约时报》和美国有线电视新闻网（CNN）等媒体对琼剧的报道，可以了解琼剧海外传播的效果。另外，许晶通过分析海南省级外宣流媒体，包括海南国际传播网（HICN）和海南广电国际融媒体中心等对琼剧的报道及反馈，指出琼剧的影响力依然不足。笔者也发现中国官方媒体也有发表关于海南琼剧的英文报道，如2011年12月央视国际对海南琼剧的介绍，2017年10月热带海南英文网（www.tropicalhainan.com）上报道的《海南琼剧》（*Hainan Opera from Tropical Hainan*），类似的报道多是作为中国政府和海南地方政府的宣传资料，将琼剧作为海南文化的一部分进行对外传播。但是，此类新闻报道多以综合介绍为主，时效性较弱，不能体现海南琼剧的现状。

许多新闻报纸也报道了琼剧的传播情况。例如，吴冠玉（2000）在《今日海南》上发表的题为《琼侨·会馆·琼剧——访泰国杂记》的新闻报道中提到，泰国作为海南人移居海外最多的国家，保留了完整的琼剧文化。尤其是在泰国国务院原副总理的政策支持下，琼剧在泰国广为流传，影响力很大。又如，卫小林也多次在《海南日报》上刊登琼剧出访海外演出的报道，为琼剧的跨文化传播做出了一定的贡献。[①]

在海南省图书馆，笔者通过检索发现与琼剧相关的书多达140本，包括高校科研成果、访港访澳新闻通报和民间机构自发组织的资料收集等。但是，目前海南省内尚无琼剧的英译文献或专门针对琼剧跨文化传播的研究成果。[②]

① 卫小林：《琼剧出访袭动东南亚》，载《海南日报》2009年12月4日第3版；卫小林：《南国乡音绽放神州梨园》，载《海南日报》2010年1月7日第2版。

② 张琳瑜、李孟端：《琼剧海外传播路径研究》，载《时代报告（奔流）》2021年第1期，第46-47页。

总体而言，关于国内琼剧跨文化传播的研究，我们可以从以下四个方面来阐述其现状：一是琼剧的历史和文化价值。研究琼剧的跨文化传播，首先需要对其文化内涵与艺术形式有深入的了解和评价。郭丽娟（2017）深入研究了琼剧的艺术特色和传统价值，探讨如何在保持传统魅力的同时进行艺术创新，以适应现代社会的需求。李华山（2018）深入探讨了琼剧的起源、发展及其在海南文化中的独特地位，强调了琼剧作为非物质文化遗产的价值和意义。二是琼剧跨文化传播的途径。琼剧的跨文化传播主要通过文化交流活动、海外巡演、国际艺术节参演等方式进行。随着全球化的发展，越来越多的国际文化交流平台为琼剧提供了展示自身的机会。通过这些活动，琼剧能够触及更广泛的国际观众，增加其国际知名度和影响力。张蕾（2020）通过分析琼剧在国际文化交流中的表现，提出了有效提升琼剧国际影响力的多元化策略，包括数字媒体的应用和国际艺术节的参与。陈晓光（2021）聚焦于新媒体技术在琼剧跨文化传播中的应用，分析了数字平台如何助力琼剧触达全球观众，并提出了一系列创新传播的策略。三是琼剧跨文化传播的挑战与策略。琼剧在跨文化传播过程中面临着一系列挑战，包括文化障碍、市场竞争激烈、缺乏国际化人才等。为了应对这些挑战，琼剧需要采取有效的策略，比如加强文化翻译和适应、培养国际化人才、利用现代信息技术进行传播等。通过这些策略，可以提升琼剧的国际影响力，促进其跨文化传播。刘思敏（2021）聚焦于琼剧在跨文化传播过程中遇到的主要障碍，提出了包括文化适应、语言翻译和国际合作在内的多项策略，旨在促进琼剧在全球范围内的传播和接受。赵明月（2022）聚焦于全球化背景下琼剧面临的挑战，分析了文化差异、语言障碍等因素对琼剧传播的影响，并提出了一系列具体的跨文化传播策略。四是琼剧在国际上的接受度和影响。琼剧作为一种特定的文化表现形式，在国际上的接受度和影响是评价其跨文化传播成效的重要指标。研究表明，外国观众对琼剧的兴趣和接受程度受到多种因素的影响，包括文化差异、语言障碍、艺术表现形式的差异等。了解和分析这些因素有助于提高琼剧的国际传播效果。黄维维（2019）通过比较分析，探讨了不同文化背景的观众对琼剧的理解和接受，提出了加强国际文化交流和合作的建议，以提升琼剧的全球影响力。

通过以上分析，可以看出琼剧跨文化传播的研究是一个多方面、多层次的过程，涉及文化、艺术、传播等多个领域。未来，随着全球化进程的加深和国际文化交流的加强，琼剧的跨文化传播有望取得更大的发展和成

功。根据张继焦和张禹 2022 年的最新论文，国内的琼剧研究可分为 8 个主要研究方向，其中就包含琼剧传播研究。根据这篇论文，琼剧传播研究归属于外在结构维度，即将琼剧放在乡镇、海南、广东和广西、国家，以及马来西亚、泰国和新加坡等东南亚国家的层面进行的研究，是在中观或宏观场域中进行的研究。跟本体层面的研究数量相比，外在结构层面的琼剧研究还相对较少。

虽然近年来出现了少数关注琼剧海外传播的论文，如笔者在 2021 年发表的论文《琼剧海外传播路径研究》[①] 和海南师范大学新闻与传播学院许晶（2022）发表的论文《坚定文化自信 讲好海南故事——海南琼剧海外传播研究分析》[②]，但是很少有学者从多维视角来探讨琼剧海外传播的未来发展，多数学者依然停留在从国内区域的传播形式看海外琼剧发展的困局。

对于琼剧的跨文化传播研究，未来可以从以下三个方向深入探讨：一是更加深入地研究琼剧在不同文化背景下的接受度和适应策略；二是利用新媒体技术扩大琼剧的国际传播范围；三是探索琼剧与其他文化元素的融合创新，提升其跨文化吸引力。

目前，中国国家形象的海外传播存在"他塑"现象，还不时爆出传播缺少主体性，跨文化传播力疲软，甚至错位问题等。[③] 可见，海外传播是一个需持久深入探讨的话题。琼剧是海南岛最具地方特色的戏曲形式，是海南文化的重要组成部分。我们要抓住海南"一区一港"建设的政策机遇，将琼剧文化主动融入国家文化建设战略，丰富具有海南特色的文化产品，夯实海南文化软实力的根基，全面提升海南的国际影响力。[④] 由此，本书将更加深入探究琼剧的跨文化传播策略，结合新媒体技术拓宽琼剧的国际传播渠道，寻究其未来发展方向。"传播"对琼剧的力量不可小觑。丰富琼剧"传播"方式、创新琼剧"传播"方法，吸引更多不同年龄的观

① 张琳瑜、李孟端：《琼剧海外传播路径研究》，载《时代报告（奔流）》2021 年第 1 期，第 46 – 47 页。

② 许晶：《坚定文化自信 讲好海南故事——海南琼剧海外传播研究分析》，载《传媒》2022 年第 18 期，第 59 – 62 页。

③ 郭玉成、李守培：《武术在孔子学院的传播与中国国家形象的构建》，载《体育学刊》2013 年第 5 期，第 251 – 253 页。

④ 张琳瑜、李孟端：《琼剧海外传播路径研究》，载《时代报告（奔流）》2021 年第 1 期，第 46 – 47 页。

众群体，被他们关注、接受和喜爱，是琼剧当下实现高效传承与传播的重要路径。

第五节　基本框架

本书由绪论、五个章节的主体论述和结语七个主体章节组成，大体可分为三个部分：第一个部分为"跨文化传播和琼剧的相关概念界定"；第二部分为"琼剧跨文化传播的历史回顾"；第三部分为"琼剧跨文化传播的未来展望"。第一部分由前两个章节组成。第二部分包括第三、四章的内容。第三部分则包括后三个章节。

第一章"绪论"，主要对传播、文化传播、跨文化传播、戏曲的跨文化传播等相关概念进行界定，并对戏曲跨文化传播的范式和琼剧跨文化传播的研究现状进行了概述。

第二章"海南地方文化传统的重要表征——琼剧"，重点介绍了琼剧的起源、琼剧的唱腔、琼剧的演绎乐器、琼剧的行当和部分琼剧经典剧目，如《红叶题诗》《搜书院》《冼夫人》等琼剧代表剧目。

第三章"早期琼剧的海外传播"追溯了早期琼剧海外传播的历史。早期琼剧的海外传播是伴随着琼籍华人"下南洋"的历史浪潮同时发生的，后来海南当地的"移民潮"让更多的琼籍华人将原乡的风俗习惯带至海外，琼剧的海外传播接踵而来。为凝聚琼籍同胞力量，陆续有华人创建了各级各类的海南乡亲组织，如海南会馆、海南商会、海南同乡会、琼州会所等。这些乡亲组织尤其是海南会馆逐渐发展成为琼剧海外传播的基地。

第四章"20世纪50年代至今的海外琼剧'流芳'"聚焦了20世纪50年代至今海外琼剧传播的发展进程并主要探讨了琼剧在新加坡、马来西亚和泰国等东南亚国家的传播历程。通过这一段传播史，我们一起见证了琼剧在东南亚国家从不为人知到蒸蒸日上再到逐渐消亡的传播进程，总结了早期琼剧跨文化传播历史进程中的经历和经验，为新时期探究琼剧跨文化传播的有效路径提供参考。

第五章"琼剧跨文化传播的新时代使命与现实困境"，结合拉斯维尔提出的"5W模式"分析了琼剧海外传播的历史进程，并结合海南自贸港建设背景，建议政府机构和学界应该加大对琼剧跨文化传播的支持与投

第一章
绪 论

入。此外,还探讨了琼剧在对外传播中面临的主要问题,其中包括跨文化交流、市场认知、艺术保护和琼剧的语言与翻译等。同时,指出了琼剧跨文化传播当下面临着传播主体数量少、传播者素养偏低、传播内容缺乏吸引力、传播途径单一等现实问题和传播效果总体较差的现实困境。

第六章"中国戏曲传播经验与琼剧跨文化传播的发展对策",梳理和分析了我国戏曲跨文化传播的优秀经验,并基于此,提出了琼剧跨文化传播视域下琼剧对外翻译的对策(例如剧名翻译、剧本翻译、提词翻译、影视作品翻译和术语翻译等策略)和琼剧跨文化传播的发展对策(例如提升传播主体素养、拓宽传播渠道和构建琼剧跨文化传播评估体系等)。

第二章 海南地方文化传统的重要表征——琼剧

第一节 琼剧的起源

2008年6月，国务院公布了批准第二批国家级非物质文化遗产名录，琼剧（遗产序号：731 Ⅳ-130）荣居其列。作为海南的本土文化象征之一，琼剧这一地方戏曲因其特殊的韵律和地域特色被人们亲切地誉为"南海琼花"。几百年来，琼剧流传在海南岛和世界各地，如泰国、马来西亚、新加坡、越南甚至美国等地。可以说，有海南人居住的地方，就能看到琼剧的身影，它已成为海南人生活中不可磨灭的印迹。琼剧的传播时间长，传播范围广，它是一种特殊的民间艺术形式，更是研究海南文化不可忽视的艺术载体。

琼剧是南方戏剧的一个支系，与粤剧、潮剧和汉剧并称为岭南四大剧种。[①] 琼剧也被称为琼州剧或海南戏，主要以海南话为戏曲语言。琼剧在国内的主要流行地区集中在海南岛和两广（即广东、广西）地区。但是随着大批琼籍华人"下南洋"，许多有琼籍华人聚居的海外地区也能见到琼剧的身影，并且逐渐发展成为各具特色的琼剧流派。

在历史上的琼剧之乡——定安、琼海等地考察可知，琼剧演出的地方多为举行祭祀活动的地方。现在有些地方已经消失，只留下一些传说，有些则有大量的历史遗迹保留，这些最为直接的证据都有力地证明了琼剧源于宗教仪式。这不仅因为举行祭祀活动的地方往往是群众集中的地方，更因为这些地方和宗教有着密切的关系。琼剧正是在外来因素的影响下，和本地因素结合而形成的一种地方性戏剧，不可避免地带有宗教色彩这一最为显著的特点。

① 张卫山：《谈对琼剧舞台表演艺术的认识》，载《大舞台》2010年第6期，第74-75页。

第二章
海南地方文化传统的重要表征——琼剧

据史料记载，海南琼剧产生至今，已经走过了370多年的历史，比中国国粹——京剧的历史还要悠久。然而，琼剧的具体起源时间却是学界的一个谜题，至今难以考知。据相关的文献记录，关于琼剧的历史渊源，学界有多种观点，可概括为"模仿说""外来说""土著说"和"神话说"四种说法。①

第一种是"模仿说"，其代表为《海南岛志》。法国传教士萨维纳于1928年根据对当时海南岛生活的记述，写下长篇论文，后交于河内地理学会，这就是《海南岛志》的最初起源。因作者记录的都是第一手资料，故史学界认为该书颇具史料价值，在海南历史研究中占据重要地位。

《海南岛志》中记录着这样一段文字："戏剧之在海南，在元代已有手托木头班之演唱，来自潮州。明之初中叶，土人仿之，而土剧遂兴。"这说明，琼剧是明代初期的海南人对元代木偶戏的模仿与继承。②

第二种是"外来说"，这是多数琼剧老艺人的看法。范景乐，一位海南省崖城地区的琼剧老艺人曾这样说道："琼州土戏的前身是杂剧，来源于福建。崖州人过去称琼剧为闽南杂剧、琼州杂剧。"③

李斗光，另一位来自海南岛东部地区的老艺人说："琼剧源于潮州的正音戏，后学潮剧才文戏唱琼音，武戏含官话。"④

还有的学者认为，中国本无戏曲，直到汉代受印度梵剧的影响才有了现在的中国戏曲。⑤

第三种是"土著说"。岑家梧在《海南汉人戏剧概论》一文中首次提出"土著说"，之后在琼剧界产生了深刻影响。⑥

岑家梧是中国当代著名的民族学者和民俗学者，主要研究原始社会史和文化史，尤其在史前艺术史学和艺术学等领域，取得了重大的建树，为学界留下了一笔宝贵的文化遗产。他认为，琼剧起源于海南当地民间歌谣，是一种土生土长的艺术。他的见解在学界拥有大批拥护者。因为在琼剧界流传着"无中板，即无琼剧"的说法，拥护者们认为这一说法是"土著说"的重要佐证。同时，"中板"作为琼剧的核心，起源于海南流

① 中国戏曲志编辑委员会：《中国戏曲志·海南卷》，中国ISBN中心1998年版，第73页。
② 陈铭枢：《海南岛志》，海南出版社2004年版，第494页。
③ 中国戏曲志编辑委员会：《中国戏曲志·海南卷》，中国ISBN中心1998年版，第74页。
④ 中国戏曲志编辑委员会：《中国戏曲志·海南卷》，中国ISBN中心1998年版，第74页。
⑤ 中国戏曲志编辑委员会：《中国戏曲志·海南卷》，中国ISBN中心1998年版，第74页。
⑥ 岑家梧：《中国艺术论集》，考古学社1949年版，第168页。

传的民间歌谣，其出现时间早于琼剧。①

支持"土著说"的学者还有陈之也。陈老曾在著作《琼剧史略》中提出："海南土戏产生后，根据海南语音的特点，对梨园戏音乐唱腔加以发行，并吸收了本地民歌小调、歌舞八音，甚至抛弃了曲牌，仅留滚调部分，由此逐渐显出地方色彩。"②陈老的说法进一步印证了海南土戏在先的起源观点，土戏之后受到弋阳腔的影响，才最终形成了现在的琼剧。

第四种是"神话说"。古人将琼剧的来源与虚拟人物传说结合，使其披上神话的外衣。虽然这种说法缺乏有力的论证，但也不可忽视。③

笔者认为，琼剧的产生与发展受到多种因素的综合影响，要深入其多元的文化背景中去探究各种要素对它的渗透和促成作用。

第二节 琼剧的唱腔

唱腔是演员在戏曲中唱出来的曲调。中板（包括三七中板）是琼剧唱腔的核心。这种唱腔系由帮腔的七字板（又叫"七平板"）演变而成，有中、慢、快、散、正线、反线、外线、内线等不同板式，有较大的适应性，不论生、旦、净、末、丑各行当，在表演喜怒哀乐的不同感情变化时都可以使用，是琼剧较为古老的唱腔。④

琼剧的唱腔可分为两大类："曲牌体"和"板腔体"。所谓"曲牌体"是指"以曲牌为基本结构单位，将若干支不同的曲牌连缀成套，构成一出戏或一折戏的音乐"；而"板腔体"则指"以对称的上下句作为唱腔的基本单位，并在此基础上，按照一定的变体原则，演变为各种不同板式"。

第一类是"曲牌体"，这类唱腔常合并有"帮唱"形式。例如，在《琵琶记》《槐荫记》《蟠桃宴》和《八仙贺寿》等剧目中，唱词都有曲牌，有的剧目甚至还采用一些大字牌和小曲。⑤

第二类是"板腔体"，这类唱腔共有中板、程途、苦叹板、腔类、专

① 一米阳光：《海南琼剧》，见新浪微博（http://blog.sina.com）。
② 符巧蒂：《琼剧研究》（学位论文），海南师范大学，2013年。
③ 中国戏曲志编辑委员会：《中国戏曲志·海南卷》，中国ISBN中心1998年版，第74页。
④ 佚名：《中国戏曲：琼剧》，见设计之家网（http://www.sj33.cn）。
⑤ 张卫山：《谈对琼剧舞台表演艺术的认识》，载《大舞台》2010年第6期，第74-75页。

第二章
海南地方文化传统的重要表征——琼剧

腔五种板式。板腔体有一种专门操台的锣鼓谱，即闹台。然而，遗憾的是，因为年代久远，原有的一些曲牌体和帮腔早已经被淘汰。现在的观众只能在某些剧目，或是中板和程途等形式中找到原来的"板腔体"的艺术痕迹。[①]

琼剧的唱腔深受弋阳腔的影响。弋阳腔对中国南方地区的戏曲有着悠久且深远的历史影响。据记载，弋阳腔形成于元代后期，是宋元南戏在江西弋阳一带与当地方言和民谣歌调结合后形成的产物。弋阳腔形成后，迅速地向长江沿岸南北地区传播和发展，并深刻地影响了我国传统戏曲，包括粤剧、潮剧、南音等众多南方地区的戏曲发展。

因与江西毗邻，福建的梨园戏、高甲戏和潮剧等闽南土戏受弋阳腔的影响深远。梨园戏生成于福建泉州，其演唱用泉州方言，融合了部分民间音乐。高甲戏源于明末清初的迎神赛会，其以"丑"为主的戏剧风格，对琼剧产生了深刻影响。潮剧又称潮州戏、潮音戏，流行于闽南、粤东、台湾等地。潮剧的发展受到弋阳腔的直接影响，唱白喜用"加滚"，有一唱众和、数人同唱、合唱曲尾等方式。

因为海南岛有较多的人口来自闽南、粤东等地，所以琼剧也深受闽剧、潮剧等南方戏曲的影响。其中，在长期的"民夷杂糅"过程中，来自闽南等地的异乡人变成了海南人，而闽南方言也在当地的黎语等语言的影响下，成为现在流行的海南话。在这些移民海南的福建人中，自然不乏戏曲艺人。那些流落在海南岛的闽南戏艺人为了生存，组班演出。闽南方言与海南话的天然相近性，使闽南戏极易为海南人接受。经过一番磨合，包括梨园戏和潮剧等剧种在内的多种闽南戏最终演变成为今天的琼剧。

弋阳腔有三个基本特征：第一，锣鼓铙钹，唱口嚣杂。它的特点是不用管弦乐托腔，只用金鼓铙钹等打击乐伴奏，节拍以鼓声为主，声音宏大，乐调喧闹。第二，前台徒歌，后台帮腔。它最喜欢采取的演唱方式是一唱众和、后台帮腔。其帮腔方式包括一人帮腔、众口帮腔、唢呐帮腔等。在创造戏剧气氛和渲染舞台效果方面，弋阳腔创造出来的帮腔格式是其他演唱方式难以取代的。第三，一唱三叹，"加滚加白"。"加滚"指的是在原来的文词和声调的基础上，另外加上一些原本中没有的曲词，以此对原本进行解释，并用"滚"的唱法使被加曲词的声调产生朗诵感。"加白"是在唱词以外，加上几句念白，其功用与"加滚"相同。"加滚"和

① 张卫山：《谈对琼剧舞台表演艺术的认识》，载《大舞台》2010年第6期，第74-75页。

"加白"充分显示了弋阳腔的可变性与灵活性。①

正是弋阳腔的上述三个显著特征,使它在传播与发展过程中被各地的方言土语和民间歌谣接收吸纳,并迅速"土化",从而形成了风格各异但又基本保持弋阳腔基本特性的各种土戏。琼剧就是受弋阳腔影响的一种典型的传统戏曲形式。可以说,"高亢激越、一唱众和"的弋阳腔给琼剧带来了深远的影响,许多弋阳腔的音律和节奏至今还保留在琼剧的声腔中。②例如,琼剧目前常用的《水仙子》《新水令》和《纱帽架》等音乐曲牌,就"兼有商、羽、宫调式",这些音乐类型都与弋阳腔的声腔特征基本相同。③

第三节 琼剧的演绎乐器

海南民间最流行的乐器,是"海南八音",又称"琼八音"。"海南八音",具体指弦、琴、笛、管、箫、锣、鼓、钹八种乐器,它们可进一步细分为管弦乐器和打击乐器,即弦、琴、笛、管、箫为管弦乐器,而锣、鼓、钹为打击乐器。琼剧的乐器系统大体延续了"海南八音"的分类模式,即弦、笛、琴、管、箫等管弦乐器被称为"文牌"(也叫"掌调"),鼓、锣、钹等打击乐器被叫作"武牌"(也叫"掌板")。④

"文牌"侧重于文戏,配乐以笛为主,也用打击乐器伴奏,更重唱工。不过,根据剧情需要,或以弦乐为主,或以管乐为主,或以唢呐曲牌为主。琼剧的"文牌"主要包括笛(唢呐)、扬琴、椰胡、桄榔胡、竹胡、二胡、吊弦、三弦、竹箫、月琴、琵琶和管箫等二十几种管弦乐器,其中,吊弦、月琴和扬琴被称为"文牌"的三大件。⑤而弦是乐器的掌调,可以起定调作用,故为"调弦"。这些乐器演奏技法复杂多样,表现力丰富,是琼剧音乐文化不可或缺的组成部分。

"武牌"侧重于武戏,常以鼓板为节奏指挥,也可以以锣或者钹为主,

① 赵康太:《琼剧文化论》,中国戏剧出版社1998年版,第122页。
② 苏萍:《琼剧的音乐风格及特征》,载《音乐大观》2013年第4期,第180–181页。
③ 符乐:《一支琼花露凝香》,载《琼剧研究资料》第1辑。
④ 苏萍:《琼剧的音乐风格及特征》,载《音乐大观》2013年第4期,第180–181页。
⑤ 苏萍:《琼剧的音乐风格及特征》,载《音乐大观》2013年第4期,第180–181页。

第二章
海南地方文化传统的重要表征——琼剧

再配置其他打击乐器进行自由组合。与"文牌"相比,"武牌"相对单调一些,只能奏出较为固定的高低音节,但节奏鲜明强烈,具有独特的艺术效果。早期的琼剧"武牌"以锣、鼓、笛这三种乐器为主,所以有"锣鼓吹打"的说法。每逢演出,锣鼓喧天,钹声震地。现在的琼剧"武牌"发展迅猛,已是锣、鼓、板样样齐全。"武牌"的主要乐器有鼓、锣、钹、板等,其中,"鼓"包括花鼓、战鼓、群子鼓、子鼓和双面鼓,"锣"包括高边锣、京锣、苏锣、文锣和小圈锣,"钹"包括大钹和小钹,"板"即梆板。①

唢呐是琼剧中使用的最重要的乐器之一,它在琼剧中起着关键的作用。在琼剧中,唢呐不但可以用来表现欢乐愉快的情绪,而且还可以表现悲伤痛苦的心理。著名的琼籍大将张云逸说:"海南人一听到唢呐吹苦板,就会流眼泪。"1957 年,广东琼剧团赴京汇报演出,梅兰芳大师在观看表演后对琼剧赞不绝口,他说:"琼剧用唢呐来伴奏悲调,缠绵悱恻,令人生悲。中国的三百多个戏曲剧种,用唢呐来伴奏悲调,唯有琼剧独创。"②用唢呐作领奏乐器的曲牌,在琼剧中统称为"唢呐曲牌"。它的应用范围很广,既可以用于帝王登殿、迎客贺寿等喜庆场面,也可以用于激战拼杀、丧葬哭灵等哀伤场景。由于唢呐在琼剧音乐演奏中的重要地位,操调弦和唢呐的乐师,便被称作"掌调"(又叫"首手")。在琼剧乐队中,"掌调"实际上可以代表整个"文牌"。20 世纪,琼剧界涌现出一批唢呐高手,包括谭大春、符祥春、李永胜等。他们的唢呐吹得出神入化,感人肺腑。

现今,一般的琼剧乐队规模为 16~18 人。不过,不论乐队规模大小,都离不开最基本的九种乐器:调胡、椰胡、唢呐、笛子、扬琴、琵琶、锣、鼓、喉管。其中,调胡、椰胡和喉管是独具海南特色的伴奏乐器。

同时,琼剧的乐器系统是一个开放的系统。随着时代的发展,一些西洋乐器,如定音鼓、小军鼓等,也已经走进了琼剧乐器的阵营。慢慢地,大提琴、小提琴、铜管等西洋乐器也渐渐加入了琼剧伴奏乐器的队伍,成了琼剧伴奏的常规乐器。新乐器的不断融入,不但丰富了琼剧音乐的音色和乐器的表现力,促进了琼剧文化的现代化,而且使琼剧在丰富复杂的现

① 苏萍:《琼剧的音乐风格及特征》,载《音乐大观》2013 年第 4 期,第 180–181 页。
② 苏萍:《琼剧的音乐风格及特征》,载《音乐大观》2013 年第 4 期,第 180–181 页。

代社会中能够跟上时代的步伐，满足现代观众更高层次的审美需要。

第四节　琼剧的行当

早期的琼剧行当包括生、旦、净、丑四大类，直到清末，才加入末，并最终形成了生、旦、净、末、丑五大台柱的琼剧行当体制。

在琼剧的体制中，旦行是女性角色的统称，生行和净行主要是男性角色，丑行中，除却扮演丑旦的女性角色外，大部分都是男性角色。近代以来，琼剧吸收了京剧和粤剧的部分优良传统，有针对性地改善了琼剧的行当体制，使其发展得更加全面与完备。

总体而言，琼剧的行当以生、旦为主，形成由生、旦、净、末、丑五大类组成的行当体制。根据琼剧源流和表演队伍的不同特色，琼剧可以分为文和武两大系统。在每一种行当中，又按照文、武进行再划分，从而使琼剧的每一行当中都有文行和武行两支队伍。

生，是净、丑之外的男性角色，多为正面人物。琼剧的"生"有"文生"（见图2.4.1）和"武生"（见图2.4.2）两大类。琼剧有许多著名的生角，比如著名琼剧表演艺术家郑长和（琼海人，1892—1967年）与韩文华（文昌人，1906—1969年）就是琼剧生角的杰出代表，其中郑长和擅长唱功，而韩文华则唱做兼具。

"文生"主要扮演文官和书生类人物，"武生"主要扮演将军和英豪类人物。"文生"重视唱功，"武生"偏爱武功。其中著名的琼剧表演艺术家韩文华扮演的各类"文生"尤为令人称赞。韩老善于扮演文士书生，他的唱功精妙细腻，行腔婉转自如，发音清晰纯美，节奏抑扬顿挫，令观众印象深刻，难以忘怀。吴长生（1847—1912年）是"武生"的杰出代表，他因擅长表演关公戏，被清末民初的票友誉为"美髯公"。正所谓"十八般武艺，样样精通"，吴老通过运用各种舞台兵器，成功地塑造了曹操、关公、包公等一批杰出的舞台形象。

"旦"，是女性角色的统称。琼剧的"旦"也和"生"一样，可分为"文旦"（见图2.4.3）和"武旦"（见图2.4.4）两类。"文旦"端庄典雅、样貌秀丽，多为大家闺秀之类的角色，重在演员的唱功。"武旦"泼辣豪爽、武艺高强，多为女将军之类的角色，重在演员跌扑翻打的做功。

第二章
海南地方文化传统的重要表征——琼剧

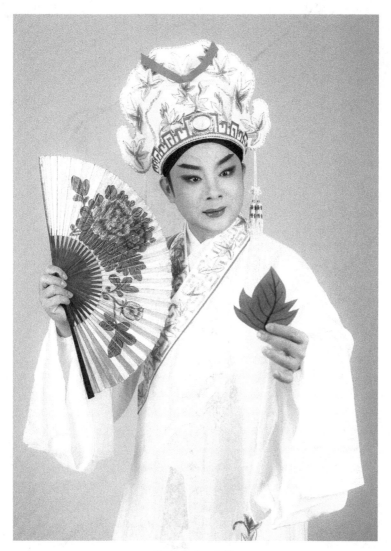

图2.4.1 文生

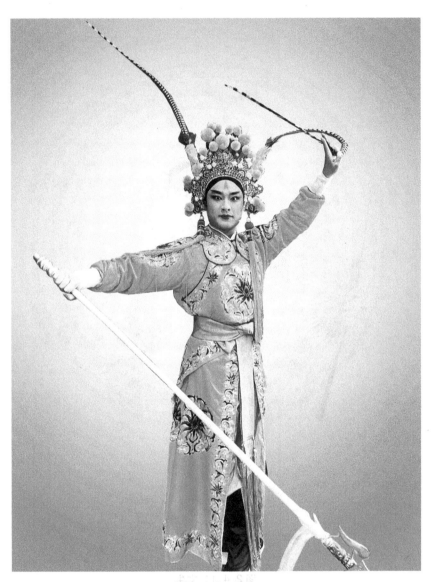

图2.4.2 武生

第二章　海南地方文化传统的重要表征——琼剧

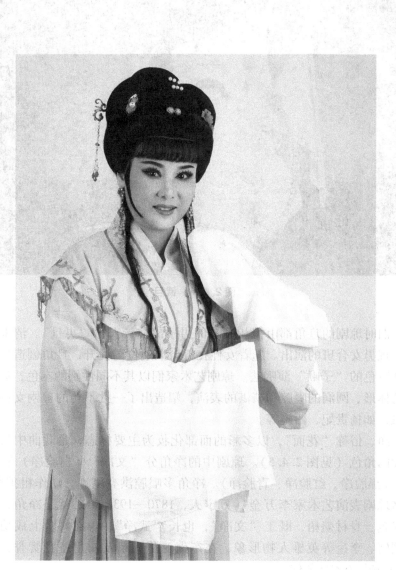

图 2.4.3　文旦

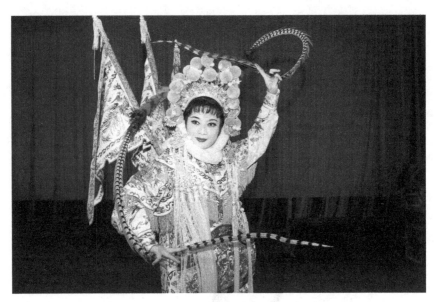

图 2.4.4　武旦

旧时琼剧的旦角都由扮相俊美的男子出演，人称"男旦"。清末民初才出现男女合班的演出。随着女性在舞台上地位的提升，旦角创造出适应女性特色的"子喉"演唱法。琼剧艺术家们以其不同性别的本色，运用优美的体形、圆润的唱腔和精湛的表演，塑造出了一批不朽的琼剧女性艺术形象，如杨贵妃、西施等。

净，俗称"花面"，以多彩的面部化妆为主要标志，是戏曲中最具戏剧性的角色（见图 2.4.5）。琼剧中的净角分"文净"（白脸净）和"武净"（黑脸净、红脸净、青脸净）。净角多唱腔洪亮刚遒，动作粗犷有力。著名琼剧表演艺术家李万金（万宁人，1870—1931 年）就是净角，他天资优越、身材魁梧，既工"文净"，也长"武净"，曾在舞台上成功地塑造荆轲、李逵等英雄人物形象，在东南亚华人票友圈里备受赞誉，人称"最游扬"（才高艺佳）。

第二章
海南地方文化传统的重要表征——琼剧

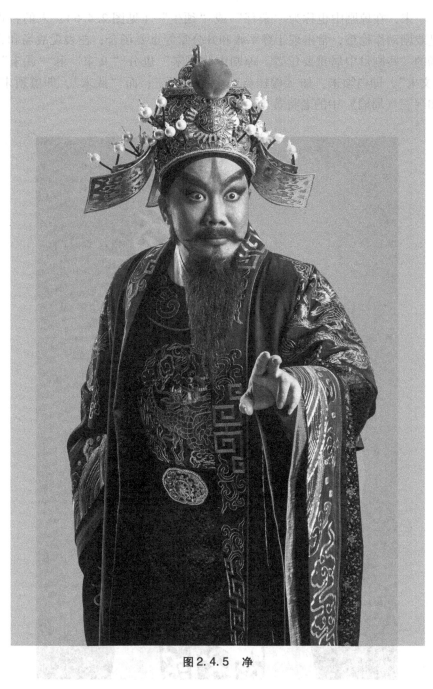

图2.4.5 净

末,在琼剧中也称为"杂仔"或"须生"(见图2.4.6)。末的特点是戏剧动作稳重,常出现于登军帐和升公堂等重要场合,在表现战场和官场的一些剧目中居重要位置。琼剧中的"末"也分"文末"和"武末"。"文末",即白须末,如《穆桂英》中的八贤王;而"武末",即黑须末,如《三气周瑜》中的老将黄忠。

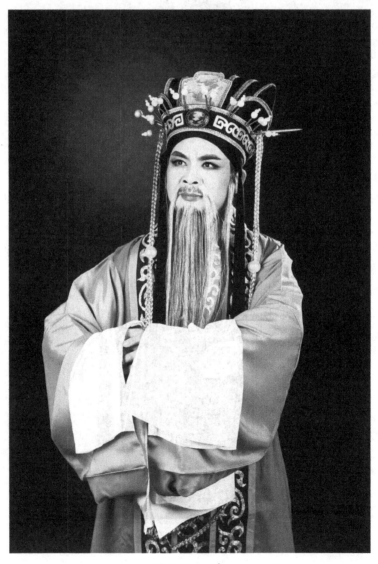

图2.4.6 末

丑，是喜剧角色，擅长插科打诨、逗人笑乐（见图 2.4.7）。琼剧的丑分为"文丑"（花生）和"武丑"（杂角）。丑角重念功和做功，要求念白清楚流利，动作滑稽诙谐。琼剧的丑角喜欢变化行腔，作怪腔调，更显滑稽。琼剧的丑行名角辈出，其中最著名的当属陈乐春（万宁人，1895—1964年），工"文丑"，其"花生戏"独具一格。他做唱兼工，特别擅长唱功，获得了"乐春板"的最高评价。

图 2.4.7　丑

总体而言，琼剧的行当包含生、旦、净、末、丑五大类，各个行当下又各自细分，并根据剧本种类各有不同。琼剧的行当分类齐全、体制完整，难得的是，它还在历史的发展中不断演变和完善。

第五节　经典琼剧节选

能够"霸屏"海南数百年，琼剧的"魅力"自然不容小觑。除了热闹和有趣的场面、完善的"五大行当"外，琼剧还有丰富的剧目。根据目前已知的文字记载，琼剧的剧目共计1500多出，包括各类自创和移植其他剧种的古装剧目和现代剧目。① 在琼剧的历史上从来不乏优秀的剧目作品，比如古装剧目《青梅记》（见图2.5.1）和《张文秀》、现代剧目《红色娘子军》和《糟糠之妻》等。这些剧目故事动人，唱词通俗易懂，又富有哲理。

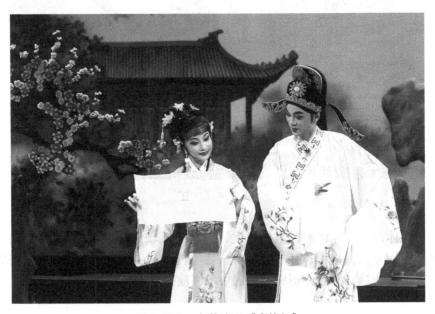

图2.5.1　古装琼剧《青梅记》

① 张卫山：《谈对琼剧舞台表演艺术的认识》，载《大舞台》2010年第6期，第74－75页。

第二章
海南地方文化传统的重要表征——琼剧

琼剧的传统剧目可分为文戏、武戏和文明戏。其中，文明戏也称时装旗袍戏，是流行于抗战时期的一种特殊的琼剧形式，如《穷人布施》。近年来，新编现代琼剧也频频亮相，如《红旗不倒》等剧目进一步壮大了琼剧的阵容（见图2.5.2）。

图2.5.2 现代琼剧《红旗不倒》

"重门深锁幕帘垂，画堂春晓燕双飞，无限愁怀排不得，暂且移步出深闺"是古装琼剧《红叶题诗》中的经典唱段。① 《红叶题诗》以爱情为主题，唱出海南人追求自由、敢于反抗封建统治的勇气。值得一提的是，《红叶题诗》是最早拍成电影并登上银幕的琼剧电影（见图2.5.3）。

① 张海国：《琼剧〈红叶题诗〉四美谈》，载《中国戏剧》2022年第4期，第21-24页。

图 2.5.3 电影《红叶题诗》

本节将罗列部分经典琼剧片段，配以相关剧照、海报等图文信息，帮助读者更加深入地感知琼剧的艺术魅力。

一、《红叶题诗》

琼剧《红叶题诗》是一部南宋年间的爱情悲剧，讲述的是新科状元文东和在游览西湖的时候，因为意外拾到一片题有诗句的红叶，与富家小姐姜玉蕊相识、相恋的感人故事（见图 2.5.4）。二人因红叶结缘，好事将近，然而就在两家定聘之日，不料皇上下诏赐婚，欲封玉蕊为七王妃。文东和据理力争，却遭状元除名、贬归故里的政治迫害。最后，在东和的家乡琼州，东和与玉蕊二人宁死不从，不屈不挠，最终投湖殉情，以死抗争万恶的封建统治。爱情是人类永恒的主题，该剧中的男女主人公不惧强权、勇于追爱的精神，感动了许许多多的观众，也让《红叶题诗》成为琼剧的经典剧目，在戏台上经久不衰。①

① 张海国：《琼剧〈红叶题诗〉四美谈》，载《中国戏剧》2022 年第 4 期，第 21-24 页。

第二章
海南地方文化传统的重要表征——琼剧

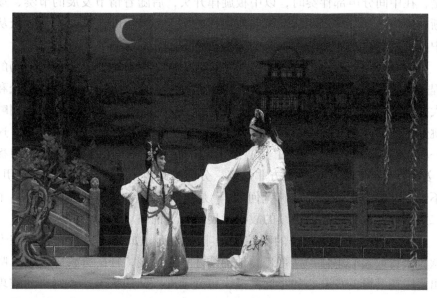

图 2.5.4 琼剧《红叶题诗》

然而,《红叶题诗》的原剧本是皆大欢喜的喜剧,后来在新中国戏剧大师田汉的指导下,才被改编为现在的样子。原剧中,文东和、姜玉蕊和表妹有一段令人啼笑皆非的三角恋情,最后以表妹被赐婚成为七王妃,文、姜二人喜结连理的喜剧收场。田汉在看过原《红叶题诗》的琼剧表演后,主张删除表妹的戏份,并改为文、姜不畏强权,双双殉情的悲剧结尾,将故事升华到倡导自由恋爱和不向封建势力低头的思想高度,进一步提升了该剧的境界。如此一来,《红叶题诗》不再是停留于儿女情长的才子佳人的俗套故事,而是跃升到了反封建主义的全新高度,立意高远,意义非凡。①

该剧的唱腔很有特色,它吸收了海南的"八音",同时又完美继承了传统的"板腔"特色,融合了序曲、主题、情境和人物形象音乐等多种形式的音乐类型,将琼剧的唱腔特色发挥到了极致。该剧的序曲部分优美动听、层次分明,包含了中板、对奏和轮奏等多种形式,融合了主题、姜玉蕊的女主形象和文东和的男主形象,而侍女翠霞的形象塑造中更是创造性地运用了数字板元素,使得整个部分的节奏紧凑又循序渐进。值得一提的

① 张海国:《琼剧〈红叶题诗〉四美谈》,载《中国戏剧》2022 年第 4 期,第 21-24 页。

是，在中间分声部伴奏时，以中板旋律开头，后随着情节发展的节奏，逐渐加入唢呐、笛子等的吹奏，并最终形成了气势恢宏的主旋律，让观众从中感受到曲折悲壮、感人肺腑的爱情故事。①

《红叶题诗》不仅唱腔优美，台词也非常经典。比如，文东和出场的程途"日丽风和艳阳天，水绿青山景色新"描绘出新科状元的才华出众和大好前途，与后面被褫夺状元称号并勒令还乡形成对比。又比如，"湖畔挑灯夜读书，西京遗事足唏嘘。渡河不敢驱胡虏，治学空夸富五车"，这一段男主人公的中板体现了其心系家国、胸怀天下的雄心壮志。而中板"姜家世妹美如玉，温柔大方非凡姿。分明彼此初相见，如何又似曾见伊。不知红叶题诗女，比起世妹竟何如？"是男主人公文东和的独白，唱出了二人巧妙的缘分，更为后续的故事发展做好了铺垫。②

相比之下，女主人公的唱腔更为丰富动听。如中板"遇文哥哥在寿堂，羞得奴家心里慌。文哥哥，他锦绣才华俏面庞，轩昂潇洒又端庄"唱出了玉蕊懵懂的少女心如小鹿乱撞，可爱动人。又如教子腔"骂声翠霞理不该，何人教你指桑说槐，欺骗小姐是为何来？"展现了玉蕊与侍女翠霞二人的嬉戏日常，活泼有趣，更添几分小女儿性情。后来剧中父女对唱"谁人不知七王阴险"的唱段中更是融合了罗腔、叠板和数字板等，转调衔接得流利自然。在第九场中，女主人公玉蕊以古腔演绎"誓将此身报郎君"，将女主内心的悲怆与无奈体现得淋漓尽致，同时伴随着誓死不从的坚定决心，令闻者落泪。③

"园会"是该剧最出彩的折子戏，其中的高腔、中板，以及"愿结丹心一叶丹"的二重唱已经成为入行必学的经典唱段。下面的节选即"园会"片段。

和：我那里比得。
　　（念）犹自深闺怯晓寒，
　　　　　暖风吹梦到临安。
霞：（旁白）这诗不是小姐题的吗？为何……
和：（念）花娇柳软春如海，

① 张海国：《琼剧〈红叶题诗〉四美谈》，载《中国戏剧》2022年第4期，第21-24页。
② 张海国：《琼剧〈红叶题诗〉四美谈》，载《中国戏剧》2022年第4期，第21-24页。
③ 张海国：《琼剧〈红叶题诗〉四美谈》，载《中国戏剧》2022年第4期，第21-24页。

第二章
海南地方文化传统的重要表征——琼剧

　　　　却爱天涯一叶丹。
霞：公子，这是那里的诗？
和：你说是那里的诗？
霞：公子，你见过红叶？
和：不但见过，而且拾得。
霞：拾得？婢不信。
和：（以红叶示翠霞）不信你就看吧！
霞：（惊喜，顾盼左右）这是……是小姐题的。
和：当真？
霞：当真。

<div align="right">——摘自《红叶题诗》第七场</div>

　　《红叶题诗》的成功还离不开田汉大师的倾心相助。田汉将剧本通读润色后，大大提升了原剧的文学性。例如，"题诗"的唱段中，"侯门"改为"重门"、"昼锦堂"改为"画堂春晓"、"恹恹春愁"改为"无限愁怀"、"香闺"改为"深闺"等，把玉蕊这个养在深闺以诗书为伴的大家小姐的形象刻画得深入人心。尤其是"画堂春晓"的改编，田汉通过添加"春晓"二字，在透露地点的同时又交代了故事发生的时间，精简有效，功力颇深。如此一来，女主人公的特定身份和封建社会下女子不得抛头露面的禁锢迫使她青春萌动又排遣不得，最后选择在红叶上"题诗"的动机就清楚明确地展现在了观众眼前，也为故事的发生和发展奠定了基调。以下节选自"题诗"唱段。

　　［南宋的临安。一个初春的清晨，礼部尚书姜华府内，重门，幕帘低垂，堂前紫燕呢喃，唱破重门中的寂寞与凄凉。姜华独生女儿姜玉蕊，困守闺房，独坐案前，凝望着案上的诗卷。玉蕊随手拿起陆游诗一卷，正在翻阅；窗外传来莺声，便将诗卷放下，向窗边走去，推开窗门一看，园中争妍，杨柳抽芽，春风已吹绿了江南。］
蕊：（唱中板）重门深锁幕帘垂，
　　　　　　　画堂春晓燕双飞。
　　　　　　　无限愁怀遣不得，
　　　　　　　暂且移步出深闺。
　　［玉蕊轻卷珠帘，走出绣房，绕过回廊，只见花园中百花盛开，

万紫千红，远处一片湖光山色，景致宜人。]

——摘自《红叶题诗》第一场

在结尾处，田汉改写原剧本中的五律主题诗为七言，突出了男女主人公在儿女情长之外的家国情怀，丰富了艺术感染力。这是琼剧中难能可贵的"诗化唱词"，蕴含高超的文学性和观赏性。下面是结尾处的七言。

蕊：哥哥啊，
　　（念）松柏从来斗岁寒，
和：（念）愿同生死不偷安。
蕊：（念）相携西子湖中去，
和：（念）化作胥潮血样丹。

——摘自《红叶题诗》第十七场

翠霞是《红叶题诗》里的一个丫鬟，在深闺旦姜玉蕊小姐身前背后走做，殷勤侍候，忠心耿耿，虽然地位极其卑微，却是整个故事中不可或缺的角色，起着"四两拨千斤"的作用（见图2.5.5）。翠霞与《西厢记》里的红娘、《春草闯堂》里的春草一样，都是可以贯穿整个剧情、给主旦锦上添花的，注定为演员出名而设置的一个角儿。

黄瑾在《红叶题诗》里饰演翠霞一角儿，是继其获得"梅花奖"之后塑造的又一个亮点角色。翠霞在这个故事里的地位与作用很重要，她忙前忙后侍奉小姐，把姜玉蕊当亲姐姐一般来敬爱，在小姐面前无拘无束却又循规蹈矩。翠霞跟随在小姐身旁，眼睛时时刻刻都在跟着小姐走，小姐的喜怒哀乐都能在翠霞的眼睛里得到及时的反映；她手中有戏，每一份感情的表达，都在她手中得到细致的体现，从找扇、拾扇到交扇，都在她手上得到较好的传递，让琼剧传统扇花自然绽放。例如，翠霞传话文公子约小姐到后花园相会，小姐含羞不允，翠霞故意要去告知文公子，立刻被小姐叫住，此时翠霞啥也不说，伸出两个食指一比，又在脸颊上刮刮，调皮的动作把小姐内心想跟文公子约会又羞于启齿的心情表露无遗，把传统琼剧旦角指法中的单指、双单指使用到极致。她脚上也有戏，每一叠轻快的碎步，都表现出她为小姐的快乐而快乐，每一个抬脚跨步，又表现出她为小姐的心情起伏变化而小心谨慎。

三折里翠霞向文东和证实红叶诗句乃是小姐姜玉蕊所题时，两人对唱

第二章
海南地方文化传统的重要表征——琼剧

图2.5.5　丫鬟翠霞

了一段五字句中板：文东和唱"相思害多时/因读红叶诗/不知在何处/才得见芳姿"，翠霞唱"红叶归公子/姻缘天赐予/天涯同咫尺/何难见芳姿"，文东和唱"姐姐真伶俐/请把迷津指"，翠霞唱"公子有诚意/耐心等良机"……节奏急促稳准，脆生生掷地有声，既表现出文东和寻找题诗人的焦急心情，又显示了翠霞一门心思要玉成题诗人与拾诗人的诚心诚意。四折里也有一段五字板："寻扇得佳音/飞报走慌忙/天下多奇事/难比这事奇/画堂寻玉扇/听人吟奇诗/越听越有趣/佳句妙无比/问起谁吟诗/白鼻老头子。"这段琼剧韵味浓郁的数字板，一字一音，节奏明快，具有很强的叙述性。林川媚（饰姜玉蕊）与黄瑾（饰翠霞）的这一问一唱，问的焦虑，唱的从容，一唱一个包袱，最后整出一个白鼻老头子，既高吊了

小姐胃口，也表现出了翠霞的聪明与顽皮。

二、《搜书院》

"夜风习习椰影动，一轮明月照海南。"传统琼剧《搜书院》，堪称真正的"海南戏"，因为它演绎的是发生在海南本土的本地故事。《搜书院》的故事发生在清雍正年间的海南百年学府——琼台书院，讲述了书院的掌教谢保和学生张日文帮助侍女紫莺躲避官府追剿的趣事（见图2.5.6）。

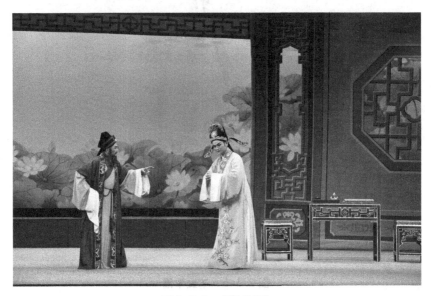

图2.5.6 《搜书院》

女主人公紫莺是驻琼兵部道台家的侍女，主人为讨好上司，欲将她送与雷琼总镇台为妾，紫莺誓死不从，于是一路逃离至书院。谢保为救紫莺，巧摆"空城计"，让总镇围剿书院却狼狈而归，最终帮助学生张日文和紫莺回归故里，携手终身。① 据查，该剧成书于清光绪二十二年（1896年），后因官府禁演致台本失传，而谢保和张日文都是海南清代的进士，有资料为证。

① 海南日报：《海南人百看不厌的琼剧佳作》，见中国在线网（www.chinadaily.com.cn/dfpd/hain/2014-11/24/content_18965049.htm）。

据历史记载，清朝末年，著名的琼剧艺人（丑角）符美庆和吕凤清曾演出过该剧。1954年，琼剧艺术家石萍和陈鹤亭根据老艺人吕凤清的口述，重新整理剧本，此次整理后的剧本由海口集星剧团首演。1956年，编剧韩克对剧本进行重编，重编剧本由广东人民出版社出版，于是形成了我们今天看到的《搜书院》。1960年，周恩来总理视察海南，其间两次观看琼剧《搜书院》，并提出了宝贵的修改建议。后来，《搜书院》被移植到粤剧中，由粤剧大师马师曾和红线女表演后，一度名声远扬，有人甚至认为《搜书院》的艺术成就可与《西厢记》比肩媲美。下面是《搜书院》节选。

 紫莺：（唱）相公不弃，贫贱女儿，
 使女永忆，不忘情谊。
 侬居牢笼，出入不易，
 不知何如，才会君子。
 张日文：（唱）织女都有，七夕逢期，
 有缘不远，来自千里。
 紫莺：（唱中板）有人讲话在那边。
 张日文：（唱）既如此，对姐一拜即此告辞。
 （白）既有人来，你我不便。
 紫莺：相公。
 张日文：姐姐请了！
 ［张日文、紫莺分两边下。］

<div style="text-align:right">——摘自《搜书院》第四场</div>

三、《冼夫人》

隋仁寿元年（601年），太子心腹赵讷狗仗人势，狐假虎威，拼命鱼肉乡里，搜刮民脂民膏，引起了民间暴乱。此时，久居崖州的冼夫人为避免岭南地区陷入混乱，不顾年迈的身体，决心惩治贪官，替天行道。她带领下属孙冯盎进京面圣，恳请皇帝彻查赵讷，整治腐败。之后隋文帝派出御史督察反腐，最终将太子亲信赵讷绳之以法。后来，冼夫人还奉命巡视岭南各地，用她果敢决绝、杀伐决断的魄力俘获了民众的心，被百姓崇

拜。冼夫人爱民如子、爱恨分明，她的精神感动天地。该剧用神话传奇的色彩成功渲染了冼夫人的大女主形象（见图2.5.7），不仅展现了她的勇敢和智慧，更刻画了一个威震天下的女英雄形象。[①]

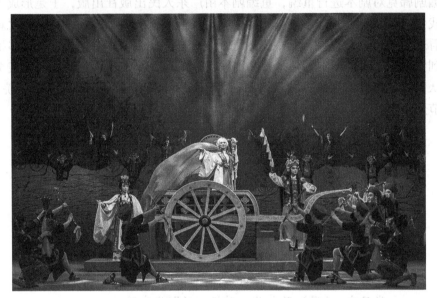

图2.5.7　冼夫人出征

四、《玉兔情缘》

后唐年间，李三娘与刘知远新婚三月，因哥嫂谋占家产，被逼分离。知远出走投军杳无音讯，三娘汲水挨磨，不愿改嫁，饱受冷遇，在磨房自咬脐带产子。婴儿遭溺得救，三娘又无奈割别爱子。漫长岁月，三娘含辛茹苦，顽强抗争，誓不改嫁。十六年后，儿子承佑射猎途中偶遇三娘，聆听倾诉，疑惑顿生。刘知远见到三娘亲笔血书，方知三娘坚心守志，后悔不已，遂携全家千里接妻，终得合家团圆（见图2.5.8）。

① 郑怀兴：《琼剧〈冼夫人〉》，载《中国戏剧》2018年第5期，第2页。

第二章
海南地方文化传统的重要表征——琼剧

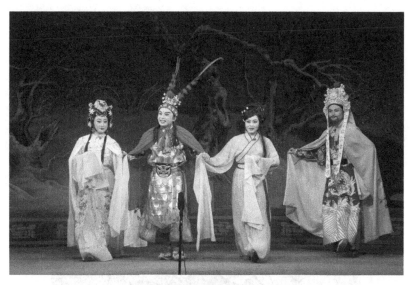

图2.5.8 《玉兔情缘》

五、《长乐宫》

大型古装琼剧《长乐宫》是一部常演常新、经久不衰的经典剧目。该剧是著名编剧顾锡东创作于20世纪80年代的作品,多个剧种均有移植改编版本,各具特色。琼剧界在80年代移植改编的《长乐宫》,一直广受好评,至今仍是许多戏迷朋友的心头好。进入21世纪以来,海南省琼剧院一团重新复排、精心打磨《长乐宫》,既保留了原版剧情发展主脉络与传统的唱腔设计,将经典剧目原汁原味地呈现给观众,又大胆起用青年演员,充分展现新秀风采,为戏迷朋友们带来耳目一新的视听享受(见图2.5.9)。

《长乐宫》的故事背景是东汉初年,汉光武帝刘秀灭王莽叛军,建立东汉王朝。战乱中,曹惠娘携小儿于寻夫路上被叛军所劫,儿子宋芳芳失踪。惠娘失子而疯。宋芳芳被董宣所救,惠娘亦被皇后阴丽华带入宫中。刘秀胞姐湖阳公主驸马捐躯沙场,为安慰湖阳,刘秀借娘娘华诞之时为湖阳再选驸马。满朝文武百官之中,湖阳看中大司空宋弘。然宋弘正是与曹惠娘失散多年的夫郎,且宋弘在皇后宫中已寻得疯呆惠娘。宋弘刚直,不愿弃糟糠妻而当皇亲,凛然劝谏皇上。经刘秀劝说,湖阳悔悟。宋弘同惠娘、儿子宋芳芳终得团圆。

琼剧的跨文化传播：历史与展望

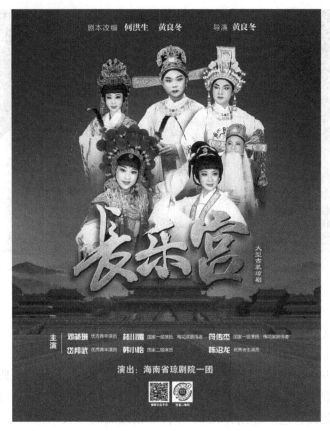

图 2.5.9 《长乐宫》宣传海报

六、《青梅记》

琼剧《青梅记》讲述了元朝歌姬李青梅不羡富贵而拒嫁即将还朝登基的少王图帖睦尔的故事（见图 2.5.10）。《青梅记》从敲响开头锣到曲终幕落皆情趣盎然、神韵天成，从编排创作到舞台呈现都构思奇巧、引人入胜，彰显动人的浪漫气息，营造出诗意化的唯美之风。

全剧共 6 场，始终围绕一个"梅"字，以梅传情，以少王"改封"为"赐妃"，青梅与顾慎言"拜堂"作结，出奇制胜，故事结尾既不是落入俗套的欢喜团圆，也非刻意制造的悲剧分离，让观众久久无法出戏，良久有回味，始终甘如饴。

46

第二章
海南地方文化传统的重要表征——琼剧

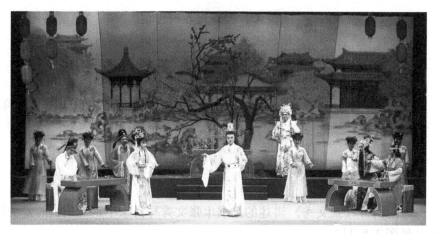

图 2.5.10 《青梅记》

下面是《青梅记》节选。

[睦尔要折花，青梅急出拦止。]

李青梅：何方狂徒，私闯花园折花，难道不知王法？

王官：（急上）哼！大胆贱婢，有眼不识泰山——皇世子殿下就是王法！

李青梅：哼！那有寻花问柳的皇世子，莫非是拈花惹草的浪荡子？

[王官、撒迪闻言怒起要向青梅动武。]

睦尔：（谦和地）嘿嘿，大姐息怒，劳问大姐芳号，府上何人？

李青梅：我么？帅府歌姬，名叫青梅——

王官：嘻嘻！她是唱歌跳舞的！

睦尔：（呵斥）多嘴！（向梅）青梅大姐，刚才本少王爱花心切，一时鲁莽，望大姐海涵！

李青梅：（太和）堪惊讶，王子放荡欠自爱，
　　　　　　偷花拈草进园来；
　　　　　　须知道，梅花有主小庭栽，
　　　　　　多人所爱缺德才！

睦尔：（太和）大姐幸莫多责怪，
　　　　　　听我倾诉真情怀。

本少王，可怜天香种尘埃，
欲扶国色登瑶台。
带回宫，玉壶浇水金盆栽，
当作菩萨供奉来。

——摘自《青梅记》第一场"慕梅"

七、《张文秀》

琼剧剧目《张文秀》讲述的是书生张文秀与富家小姐王三姐的爱情故事（见图 2.5.11）。

图 2.5.11 《张文秀》

男主人公张文秀家道中落，不过因其幼年与王员外家的三小姐定下娃娃亲，于是来到未来岳父家寄读科考。张文秀才华出众，仪表堂堂，王三姐对他一见倾心，爱慕有加。无奈王员外嫌贫爱富，想要悔婚。于是，在王员外的另外两位女儿、女婿的设计诬陷下，张文秀被诬蔑成家贼，扫地出门。不料三年之后，张文秀考中状元，出任巡按。张文秀对王三姐念念不忘，于是故意扮成落魄书生，重返王家，欲寻回佳人。恰逢王员外六十

大寿,张文秀和王三姐相认后却遭到众人的百般羞辱,直至后来真相大白。王员外和其他女儿、女婿见到昔日落魄小子如今红袍加身,羞愧难当,狼狈不堪。①

《张文秀》的故事情节波澜起伏,唱腔多变,既有委婉曲折的拖音,又有轻柔细腻的叠语,演员根据剧情的发展,运用音色、节奏、情绪的多层次处理,唱入了戏情,唱出了变化,通过层层渲染,细腻地刻画了人物的性格。

下面是《张文秀》节选。

 王三姐:(接唱)依寄人篱下,我心不甘愿;
 为人不图强,何面见江东。
 张文秀:(接唱)贫穷又落难,回来靠妻房,
 却遭人奚落,热望变成空。
 (转中板)倒不如,出门去另找生路,
 免得在此再遭灾难。
 〔文秀故意取包袱欲走,三姐急上前阻拦。〕
 王三姐:(唱告罗腔)劝郎君切莫恼气,
 为妻跪下愿赔礼。(下跪)
 张文秀:这——(急扶起三姐)
 王三姐:(接唱)万望莫怪体谅你妻,
 含冤受屈度日如年。
 张文秀:哦!高门闺秀,冤屈从何而来?

 ——摘自《张文秀》第三场

八、《狗衔金钗》

琼剧剧目《狗衔金钗》讲述的是关于金钗丢失的故事(见图2.5.12):有一个叫莫子卿的人和他的妻子陈氏准备去喝喜酒,突然陈氏发现自己的金钗丢失,便一口咬定是丈夫的义弟梅茂芳所为,以此侮辱梅茂芳,最后发觉金钗是被狗衔走了。

 ① 海南日报:《海南人百看不厌的琼剧佳作》,见中国在线网(www.chinadaily.com.cn/dfpd/hain/2014-11/24/content_18965049.htm)。

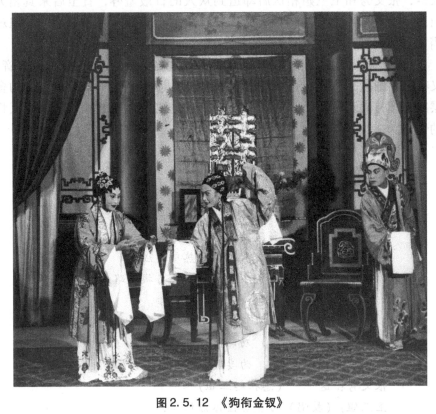

图 2.5.12 《狗衔金钗》

"晴天霹雳一声雷,不测风云生是非,嫂失金钗我受累,有千个口也难开,梅茂芳,激得上天恨无梯,气得下地恨无门,是不错,祸归穷人自古本,臭名难脱有辱寒门……"

《狗衔金钗》的故事极富波澜和风趣,唱腔朗朗上口。演员们根据剧情人物喜怒哀乐、忧思愁怨的感情变化,恰如其分地处理唱腔的不同情绪,生动形象地表演使得剧情更为深刻,扣人心弦。

下面是《狗衔金钗》节选。

　　　　[陈氏按着头上假鬃找鬃网。]
　　陈氏:我的鬃网呢?(将金钗插在假鬃上,入房寻找,假鬃落地。)
　　　　[黄狗闯上,嗅得油味,将假鬃和金钗衔下。]
　　　　[梅茂芳上。]

梅茂芳：（唱中板）义兄甥男结婚期，
　　　　　　　　邀我一同去贺喜。
　　　　　　　　手头拮据难送礼，
　　　　　　　　盛情相约又难推辞。
　　——到了。子卿兄在家吗？
陈氏：（内声）谁呀？
梅茂芳：小弟茂芳，阿哥在家么？
陈氏：（内声）啊！是茂芳弟，他办礼去了，叫你等他回来！
梅茂芳：阿嫂！我去找他，不等了。（下）
　　［陈氏拿鬃网上。］
陈氏：茂芳弟！噴，他走了。（不见假鬃和金钗）奇怪，我的金钗呢？连假鬃也不见了。
　　（寻找不见）有谁来偷呢？
　　（沉思）刚才只是有他来过……难道是……可能是……肯定是了。
　　　　　　　　　　　　——摘自《狗衔金钗》第一场"赖偷"

九、新编历史琼剧《海瑞》

"琼州男儿似椰树，伟岸挺拔傲苍穹。宁折不弯铮铮骨，何惧暴雨与狂风！为国不惜肝胆输！"黑漆廊柱，疏影横斜，海瑞奋笔疾书，慷慨陈词，振臂高呼。在冷寂肃杀的舞台灯光、大气恢宏的布景下，他傲然挺立，好似走出了历史画卷，映照现实，高亢激昂的琼韵唱腔配上痛陈时弊的唱词气吞山河、意味深长、发人深省，使得一种不惧权贵、为国为民的英雄意气倾泻而出，生动呈现了一个慎独而温情的海瑞形象，描绘了一段千古流传的清廉历史故事（见图2.5.13）。

图2.5.13 《海瑞》剧照一

《海瑞》讲述了海瑞在吏治腐败、贪贿横行的时代背景下，与浙江总督胡宗宪的纠葛、跟左都御史鄢懋卿的较量、同内阁首辅徐阶的争论，毅然决然上疏嘉靖皇帝，同贪官污吏作斗争的故事。全剧时长约150分钟，共有6场，剧情随着"驿馆夜话""胡宗宪保海瑞""海瑞探监"层层递进，人物形象与情感逐渐丰满，表现出了胡宗宪、鄢懋卿等利益集团的微妙关系和海瑞的坚守如一，且充分利用唱、念、做等多种表演手段，以虚实相生的琼剧艺术表现力折射出海瑞的凛然正气和浩然风骨，着重表现了在时代大背景下海瑞的情感与血性，使剧作显得恢宏大气、内涵深刻、寓意鲜明。

琼剧的唱腔剧本、舞台设计、服装行头和背景配乐等，无不受到海南本土文化的深刻影响（见图2.5.14）。

作为具有代表性的地方剧种，琼剧是海南地方文化的重要表征，亦是我国传统文化遗产中的一件瑰宝。琼剧必须用海南方言演唱，剧情反映的多为发生在海南岛上的故事，因此，琼剧的观众也必须听得懂海南话，了解海南岛的风土人情。尽管琼剧被誉为海南文化的活化石，但是其语言和地域的局限性也同时阻碍了其在海外的传播和在更大范围的发展。在今天的文化市场上，任何一个传统文化仅靠传统媒体宣传推广是几乎不可能形

第二章
海南地方文化传统的重要表征——琼剧

图 2.5.14 《海瑞》剧照二

成较大影响力的,更不用说吸引年轻观众。可见,如何保护琼剧、传承琼剧并使之发扬光大,彰显艺术魅力,吸引社会受众,是广大琼剧艺术爱好者及相关工作者应该重视的课题。笔者以为,及时总结和借鉴我国其他地方剧种(如川剧、粤剧等)的发展经验,构建一套与之相适应的传播体系,方为探求琼剧繁荣发展的有效对策。

第三章 早期琼剧的海外传播

第一节 早期琼剧流传海外溯源

一、琼籍华人下南洋

琼籍华人为了生计来到新加坡、马来西亚、泰国等东南亚国家，随之而来的还有海南岛特有的艺术形式"琼剧"。因此，我们在讨论琼剧的海外传播时，必须首先梳理琼籍华人"下南洋"的这一段历史。

"南洋"一说起源于中国古代明朝，指当时南中国海附近的东南亚诸国，包括马来群岛、新加坡和印尼群岛，也包括中南半岛沿海、中国大陆以南的州省。① 从明代开始，大批中国人涌入该区域谋生，逐渐变成南洋华人，这个移民的历史过程就叫作"下南洋"。南洋的概念是相对于西洋、东洋和北洋而言的。其中，西洋指马六甲海峡以西的印度洋区域，也包括欧洲及更远的国家和地区，清代时，西洋特指欧美国家；东洋指日本；北洋指沙俄。

最早登陆马来半岛的海南人是一名使节，可他并不是为了谋生而来。据《明史》记载："遣礼部给事中林荣往满刺加充正使。"② 这是现有文献中有关华人下南洋的最早记录。由此可知，海南人早在公元1418年（明初期）就已经踏足马来群岛。

中国向海外移民虽非始于清代，但清代却是一个重要的移民时期。《广东省琼州府志》中记载："康熙五十六年（1717年），甲严洋禁商船，不许私造往南洋贸易。有偷往潜留外国之人，督抚大使通知外国，

① 梅德顺：《引进与融合马来西亚华裔高等美术教育发展比较研究》（学位论文），南京艺术学院，2016年。
② 张廷玉：《明史·卷三百二十五》列传第二百一十三，中华书局2000年版，第5468页。

令解回正法,再奉旨五十六年以前出洋之人,准其载回原籍。"① 由此可知,在 1717 年(清朝初期),就已经有海南岛的船只出海到南洋各国进行各类生意往来。

在明末清初之时,南中国海水域已成为海南文昌、琼海等地渔民的生活范围。他们把在南海捕鱼时的经验记录在指导航行的《更路簿》内。②《更路簿》中清楚地记载了广东、海南沿岸至西沙群岛和南沙群岛的航行方向、时间、距离,并用海南方言文字把航行中所见的岛屿和暗礁都标记出来。成熟的航海技术和频繁的出海经历,让"下南洋"具备了现实的可能性。在 20 世纪 20 年代以前,文昌县(现为文昌市)的清澜港已经成为海南人下南洋的主要口岸。③ 因此,随着后来战乱和社会动荡等因素的影响,越来越多来自海南岛东北沿岸地区的海南人走上"下南洋"的道路,去海外谋生。这也可以解释为什么现在的文昌和琼海等地遗留了许多南洋华侨斥巨资建造的祖屋、豪宅等,如文昌市头苑镇松树下村的符家宅(见图 3.1.1)和琼海市博鳌镇留客村的蔡家宅(见图 3.1.2),这些古宅建筑无不见证了主人家昔日的风采和繁华。

图 3.1.1 文昌符家宅

① 佚名:《中国方志丛书·广东省琼州府志(卷四二·杂志事纪)》,中国台湾成文出版社,1968 年,第 298 页。
② 吴绍渊、曾丽洁:《南海更路簿中粤琼航路研究》,载《中国海洋大学学报(社会科学版)》2021 年第 2 期,第 28—37 页。
③ 王元林:《1840 年前琼州府港口分布与贸易初探》,载《海洋史研究》2014 年第 2 期,第 33—53 页。

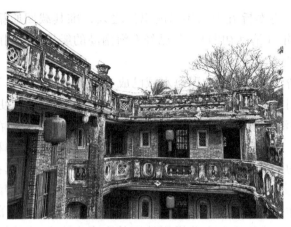

图 3.1.2 琼海蔡家宅

探讨华人群体向东南亚迁移的原因的学术研究众多,如沃恩(J. D. Vaughan)的《海峡殖民地华人习俗》、莫里斯·弗里德曼(Maurice Freedman)的《新加坡华人的家庭和婚姻》、施坚雅(G. Willian Skinner)的《泰国华人社会:历史的分析》、巴素(Victor Purcell)的《东南亚华人》、陈达的《南洋华侨与闽粤社会》和王赓武的《海外华人研究的大视野与新方向》等。

此外,还有不少专门研究海南人下南洋历史的著作,如韩山元的《琼州人南来沧桑史》、孙文雅的《泛马琼侨史略》等。笔者在撰写本书时,还大量参考借鉴了新加坡和马来西亚等地海南会馆的文献记录资料以充实内容。

二、琼剧"走出去"的历史追溯

据记载,琼籍华人大规模"下南洋"共经历了四个时期。

第一个时期是在第一次鸦片战争(1840—1842 年)和第二次鸦片战争(1856—1860 年)期间,在清政府废除禁海令之后。鸦片战争后,清政府的腐败导致社会动荡,农村破产,谋生更难,不少琼籍青年都只能向外找出路。许多海南人冒着生命危险向东南亚迁移,是因为他们有已在那边谋生的亲属、朋友或同乡,他们可以充分利用早期开路先锋所建立的人际联系和合适移民的聚落帮助自己找到谋生的出路。这也成为这一时期琼籍华人迁移海外的一种重要的原动力。例如,早期在吉隆坡近郊的石山脚

（峇都急，Batu Cave），因为有广阔的矿地可开采，在矿场任职的经理刘降引进了不少河婆泉水塘的同乡前来谋生。自从英国人莱特在1786年，将槟城辟为自由贸易商港和英国的军事基地以后，英国殖民者开始大量引进劳工开垦槟城，其中就包括许多琼籍华人在内。据记载，1854年，琼籍华人组织在新加坡先后建立琼州天后宫和海南会馆，1881年在新加坡长期居住的琼籍华人就有8300人。

第二个时期是从19世纪中后期到20世纪初期。19世纪中叶以后，琼籍华人下南洋主要是到新加坡，之后辗转马来西亚和泰国等地。许多琼籍华人在这一时期来到新加坡和马来西亚等地开采锡矿，为英国殖民者工作。清朝末期，清政府允许海口开埠后，新加坡更是成为海南人迁移到马来西亚各地的中转地。① 到了新加坡后，琼籍华人为寻求生计，多会往马来西亚内陆地区寻找可以赚钱的工作，因此，他们中的不少人转赴马来西亚各地去开垦拓荒，如霹雳州的务边镇就是因为发现锡矿而吸引了大量南来的琼籍华工。

第三个时期是20世纪20年代到30年代。那时的马来西亚锡矿业和橡胶业发达，各地大量地栽种树胶，内陆地区更是发现了大量的锡矿。由于东南亚缺乏劳动力，英国殖民政府便出台了"招来"政策，招募外籍工人去割胶和挖矿，其中就有大量的琼籍华工。再加上那时的中国社会动荡，海南岛上民不聊生，导致大量的海南劳工出洋谋生。他们的工作范围多集中在锡矿开采业和种植业，以劳工阶级为主。

第四个时期是在1939年日军入侵之后。1939年，日本侵略海南岛，为了逃离战乱，大批琼籍华人离乡背井地到马来半岛。在这个时期，大多数琼籍移民都有计划永久居留在南洋的打算，所以携带了家眷一同漂洋过海，过上了背井离乡的悲惨生活。

回顾历史，反思海南人下南洋的故事，笔者不禁感慨，这既是一部华人被迫向海外迁徙寻找生计、谋出路的辛酸史，更是一部海外华人在异国他乡艰苦奋斗、创造价值的荣光史。

① 安焕然：《马来西亚柔佛古庙游神的演化及其与华人社会整合的关系》，载《河南师范大学学报（哲学社会科学版）》2009年第36期，第207-211页。

三、"移民潮"与琼剧海外传播

跟广东人和福建人下南洋的时间相比,海南人到达南洋的时间较晚,一些较好的工作岗位,如矿工等,已经没有空缺,于是他们只能选择其他华人看不上的更低端的一些工作。在这种情形下,许多海南人选择"打洋工"。"打洋工"即到洋人家里当厨师或者家庭管理员,类似仆人之类的工种。那个时期的洋人很喜欢雇佣海南人到家里做工,当厨师或者当仆人,因为他们认为海南人温和朴实、秉性随和,并且接受性和融合性很强,所以当时洋人商家雇佣海南人到家里工作已成为一种潮流。咸丰八年五月十七日(1858年6月27日),清政府与英国、法国签订《天津条约》,海口被作为通商口岸。在此之后的十一年间,清政府又先后和法国、丹麦、意大利、奥地利、美国签订开辟琼州湾为"商埠"的条约。① 海南岛因为地缘的关系,其方言容易融合北岸的粤、客、潮、闽等语音,再加上海南的海口曾为通商口岸之一,较早地接触了西洋文化,使得海南人对于西方文化和语言有了一些初步的认识。② 同时,也因为海南人很早就接触到了西方的文化和饮食,他们懂得如何和洋人沟通,所以从洋人家庭中学习了许多西方的料理。而洋人所喜爱的食物,如马铃薯、番茄、洋葱、椰子等热带农作物在早期的中国仅有海南岛出产,这使得海南人在烹饪饮食方面逐渐形成了自己的特色。总体而言,海南人在下南洋后,比较容易和洋人雇主沟通。大部分海南人刻苦耐劳,他们有了一些小积蓄后,开始经营一些小本生意,如开咖啡店、面包店等。海南人把从洋人老板那里学习到的料理方法,经过改良后,推出了今天闻名遐迩的海南咖啡、烤面包。在马来西亚的务边小镇上,曾有许多传统咖啡茶餐室是由海南人经营的,如多多兴茶室、宝祥泰茶室、会百益茶室、万利昌茶室、琼美茶室、合兴隆茶室、悦兴茶室等。仅在务边小镇上,就有7间由海南人经营的传统咖啡茶餐室,可以说在当时海南人垄断了这个行业。现今务边镇仍存有5间海南咖啡茶餐室,而现存的这几间店亦都是将近百年的老店了。

① 刑纪元:《海南琼剧史略》,海南出版社2008年版,第90页。
② 霹雳海南会馆编委会:《霹雳海南会馆文献汇编》,马来西亚海南会馆2012年版,第160页。

第三章
早期琼剧的海外传播

《琼州南来沧桑史》[①]一书提到琼籍华人为新加坡的经济发展做出的巨大贡献，作者称琼籍华人为默默无闻的背后英雄。海南鸡饭，还有一些海南风格的西式饮食，如烤面包和咖啡等，这些被琼籍华人垄断的餐饮行业中的代表性食物不仅成为琼籍华人的文化符号，甚至成为新加坡和马来西亚的文化代号，比如新加坡就将"海南鸡饭"列为新加坡国菜。

琼籍华人的贡献不仅体现在饮食上，也体现在城市建设方面。根据资料显示，海南人最早的落脚点是马来西亚的槟城，但他们于何年南移，且在何处定居等问题已经无从考证，估计发生在一百多年以前。现在的槟城也处处可见华文招牌，是马来西亚华人的主要聚居城市之一。根据1891年的数据统计，海南人在马来西亚雪兰莪州巴生县、市的华人人口中占比最大，占比高达36%。[②]由此可见，海南人是马来西亚华人的重要一支，他们也为城市的发展和经济的繁荣做出了不可磨灭的贡献。

东南亚的琼籍华人出于团结互助的初衷，成立了许多海南会馆。他们的这种抱团意识一方面保护了个体免受或者少受伤害，另一方面迸发出了强大的向上力量，同时很好地保护了琼籍华人的信仰和文化，比如供奉妈祖的天后宫和代表海南文化的琼剧等。

战争严重地破坏了海南岛的琼剧表演环境，观众也急剧减少，在这样的大背景下，许多琼剧艺人纷纷"下南洋"，另谋生路。[③]这些琼剧艺人先后在南洋地区组建琼剧戏班，或者加入当地的琼剧团体，一时间各地的剧班荟萃，名伶辈出。海外华人也常积极组织各种民俗活动，比如婚丧嫁娶、年节庙会等，人们对于琼剧表演的需求愈加强烈，于是琼剧在海外的传播呈现出一派欣欣向荣的繁华景象。[④]

总而言之，随着华人移民海外，琼籍华人也把原乡的风俗习惯带至海外，琼剧的海外传播得以实现。这些戏曲成为背井离乡的华人对家乡故土的精神寄托。

[①] 韩山元：《琼州人南来沧桑史》，载《新加坡琼州会馆庆祝成立一百三十五周年纪念特刊》1989年版，第263页。

[②] 麦留芳、周翔鹤：《十九世纪海峡殖民地华人地缘群体与方言群体》，载《南洋资料译丛》1990年第4期，第84-93页。

[③] 康海玲：《琼剧在马来西亚的流传和发展》，载《戏曲研究》2006年第11期，第325-338页。

[④] 周宁：《东南亚华语戏剧史》（上册），厦门大学出版社2007年版，第36页。

第二节 海南乡亲组织 —— 琼剧的海外基地

一、海南乡亲组织的起源

在"下南洋"的社会大背景下,越来越多的海南人集聚海外,并在多个国家和地区自发成立海南会馆,为凝聚琼籍同胞力量、保存中华文化做出贡献。李明欢(1994)指出,海外华人社团普遍存在于移民社会并长盛不衰的原因在于,"海外社团已经被历史证明是华人在异国立足、求发展之有效、有利的组织形式,它将长期存在下去,并且在不同层次上继续发挥其特有的社会功能"[1]。

刘崇文说:"早期华人创建地缘性社团还由于敬神思想和慎终观念的推动。"(林水檺,1998:351)曾玲(2007)以妈祖信仰为例,指出在新马早期移民社会,神明崇拜不仅是华人宗教信仰的一个重要内涵,同时还可具有界定华人社群间的"帮群"功能。[2] 换言之,即民间信仰折射出社群的文化分立现象。19世纪,在华人社会中,潮、客、广、琼等四地人士的联系是较为密切的。当时,每逢农历十一月,会有一年一度的"游神",全新加坡的广州、惠州、肇庆、茶阳、嘉应和琼州人士都参与此项盛事。华人的"帮群社会"结构一直延续到英殖民统治时期,甚至保留到了当前的华人社会,如今日庙宇内部成员的结构还隐约可见早年的时代烙印。这些华侨把信仰活动带到移居的国土,传承来自故乡的文化。这些庙宇虽然远离中国本土,并伴随着新马社会变迁而演化,但建立的传统庙宇和乡亲联谊组织,仍具有强韧的生命力,并且逐渐演变成当地文化的重要组成部分。例如,马来西亚的华人群体实力不俗,华人文化更是成为马来西亚多元文化中不可或缺的要素,从农历新年和天后宫等文化现象中可见一斑。

[1] 李明欢:《当代海外华人社团领导层剖析》,载《华侨华人历史研究》1994年第2期,第1-9页。

[2] 曾玲:《社群边界内的"神明":移民时代的新加坡妈祖信仰研究》,载《河南师范大学学报(哲学社会科学版)》2007年第2期,第70-74页。

根据2000年的新加坡人口统计，海南话是新加坡的五大传统方言群之一。林孝胜（1995）认为，在新加坡华人社会中，琼籍华人的方言为海南话，祖籍地为海南省，职业多为重体力劳工，或经营饮食业。[①] 新加坡的琼籍华人早期活动主要围绕天后宫展开，之后慢慢转变成海南会馆。新加坡国家博物馆在2001年策划了"椰风海律咖啡香——新加坡海南社群展"。在马来西亚，多地设有海南会馆，据统计，马来西亚全国共有海南会馆约70间（林水檺等，1998：351）。最著名的当属槟城海南会馆。槟城是马来西亚华人最多的城市，路边随处可见华文招牌。除此之外，还有偏远小镇务边的海南会馆和金宝海南会馆等也有着悠久的历史，诉说着琼籍华人在外奋斗的光辉历史。

二、海南乡亲组织的特征

海南人的团结意识较强，他们认为"物质坚则久耐，人心固则久安"（1906年吉兰丹海南会馆重修芳名录），而团结方能谋生。因此，各级各类的海南乡亲组织，如海南会馆、海南商会、海南同乡会、琼州会所等机构如雨后春笋一般涌现出来，形成一派欣欣向荣的景象。

早在1902年，琼籍华人就在马来西亚的采锡重地务边小镇创立了海南会馆。务边镇海南会馆的成立让在那里以挖矿谋生的海南人有了一个依靠，不再似散沙一般。务边镇的海南人虽然人数不多，但是在1902年就比其他华人方言群更早地建立了会馆组织，体现出了马来西亚务边镇的海南人注重乡情，同胞之间的凝聚力很强。

早期的会馆多命名为琼州会馆，多悬挂"琼州馆"牌匾（见图3.2.1）。

[①] 林孝胜：《陈六使的家族企业剖析——新加坡华人家族企业个案研究》，载《华侨华人历史研究》1990年第2期，第22-34页。

图 3.2.1 琼州馆

1990年，马来西亚海南会馆联合会举行了特别大会，通过议案将"琼州"更改为"海南"后①，马来西亚全国各地这才将以"琼州"命名的会馆统一易名为"海南会馆"（见图3.2.2）。

图 3.2.2 海南会馆

早期，海南人面对困难时，会馆会想办法帮助他们解决，因此，海南会馆在琼籍华人迁移到南洋时期扮演了举足轻重的角色。《海南人的精神》里说，海南人早期的经济地位不如人，被人看不起，促使了海南人团结，凝聚力强，这也是一种推动力，使他们联合起来建立同乡会馆，一起为同

① 霹雳海南会馆编委会：《霹雳海南会馆文献汇编》，马来西亚海南会馆2012年版，第35页。

乡人谋福利。① 因此,海南会馆、琼州会馆联合会、海南商会、海南同乡会和琼州会所等各级各类海南乡亲组织都是以琼剧为代表的海南文化传统在世界范围内传播和发展的重要阵地。

除了海南会馆等乡亲组织外,华人寺庙和华文学校也是新加坡与马来西亚的华人社会的重要标志,琼籍华人也不例外。新加坡和马来西亚的庙宇有一特色,既是各社群建造供奉他们信仰神明的场所,也是同乡活动、联络感情和解决地方事务的空间,因此,许多海南会馆都是带有寺庙的。还有一些海南会馆是在建了天后宫后才创立会馆的,如新加坡海南会馆和马来西亚槟城海南会馆(见图3.2.3)。

图3.2.3　槟城海南会馆

在槟城海南会馆天后宫的寺庙内,主要供奉的是三圣娘娘。三圣娘娘指的是天后圣母、水尾娘娘、冼太夫人。海南人靠海为生,对于妈祖的信奉度非常高,因此,寺庙内还有许多妈祖浮雕(见图3.2.4)。

①　石沧金:《马来西亚海南籍华人的民间信仰考察》,载《世界宗教研究》2014年第2期,第92-101页。

图 3.2.4　妈祖浮雕（该浮雕刻画的是妈祖救渔民脱险的故事）

三、海南乡亲组织的发展

在各级各类海南乡亲组织中，海南会馆的成绩无疑是最为耀眼的。

马来西亚海南会馆联合会成立于 1933 年 11 月 15 日，原名"南洋英属琼州会馆联合会"（The Kiung Chow Hwee Kuan Union of Malaya）。因当时新加坡尚未独立成国，仍隶属于马来西亚，因此成立之时的海南会馆会址设于新加坡琼州会馆，前三届会长均是陈开国先生。中日战争时期，会所为避战乱，曾迁往马六甲。1945 年日本战败投降后，当地人民为了庆祝抗日战争的胜利，特建立马来西亚抗战胜利纪念碑（见图 3.2.5），海南会馆联合会也重新迁回到新加坡琼州会馆。战争对联合会的破坏极大，自 1942 年日军入侵马来西亚以来，馆内设施损失惨重，文案资料尽毁，造成了无法挽回的重大损失。

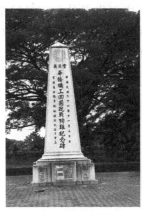 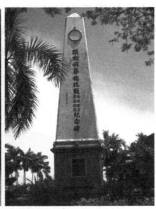

图 3.2.5　抗战胜利纪念碑

马来西亚海南会馆联合会的成立标志着琼籍华人的凝聚力进一步增强，海南乡亲组织从之前地域性的华人团体变成全国性的大型民间组织，影响力也较之前更强。联合会自成立以来，对琼剧一贯持支持态度，致力于组织各类演出和活动，保护和传播琼剧文化。可以说，海南会馆是马来西亚琼剧传播的有力载体。

四、海南乡亲组织与琼剧

在传统的海南民俗中，遇到大型的祭祀活动或庆典活动，请道士与琼剧团是必不可少的程序。在考证戏剧与仪式的关系时，胡志毅就曾指出："戏剧与仪式的关系最显著地体现在戏剧与节日的庆典关系中，或者说，戏剧往往是在节日的庆典中演出的。"[1] "下南洋"的琼籍华人群体在海外建立会馆和寺庙，团结自己的同胞，供奉自己的神仙，在传统节日、祭祀和庆典期间，自然也少不了琼剧的身影。

琼剧的成熟和繁荣离不开海南会馆等组织机构的鼎力扶持。例如，在马来西亚全境的13个州，各个州都纷纷建立了自己的海南会馆，[2] 其中在一些较大的海南会馆里，比如金宝和雪兰莪州等地的海南会馆，设有琼剧团，为会馆的日常活动表演琼剧。[3] 这些会馆组织，或是血缘性的，或是地缘性的，又或是行业性的，一方面可以增加马来西亚华人群体中海南族群的同胞凝聚力，另一方面可以帮助马来西亚的海南文化得到有效保护和进一步的传播。

在欧美地区，琼剧的传播同样受到海南同乡会等乡亲组织的鼎力支持。2010年，海南省琼剧院访问加拿大，在多伦多与加拿大安大略省海南同乡会的乡亲们热切交流，互相切磋琼剧的表演技艺（见图3.2.6）。

[1] 秦红雨：《"兴源铺"初探：媒体时代的乡村戏曲及其社会意义》（学位论文），华东师范大学，2009年。

[2] 康海玲：《琼剧在马来西亚的流传和发展》，载《戏曲研究》2006年第11期，第325-338页。

[3] 佚名：《琼剧：海南文化精粹》，载《星洲日报》2004年3月7日大都会版。

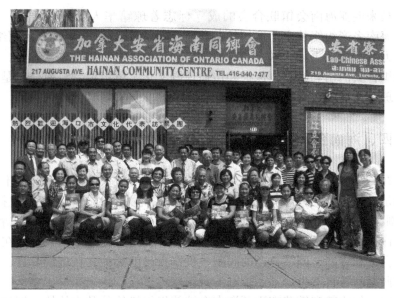

图 3.2.6　2010 年海南省琼剧院访问团赴加拿大交流

琼剧在港澳地区的发展也处处体现着海南乡亲组织的帮扶作用。例如，琼剧在香港地区的传播依靠着旅港海南同乡会等琼籍华人的乡亲组织而发展传承（见图 3.2.7、图 3.2.8）。

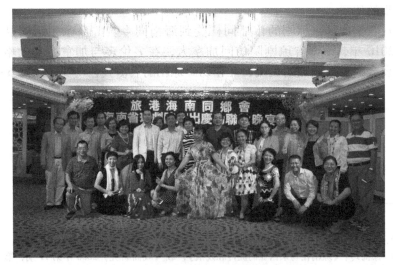

图 3.2.7　2018 年海南省琼剧院应旅港海南同乡会邀请赴香港进行文化交流演出

第三章
早期琼剧的海外传播

图 3.2.8　2018 年海南省琼剧院应旅港海南同乡会邀请赴香港进行文化交流演出

2018 年,海南省琼剧院赴香港演出,受到了香港琼籍华人社团"旅港海南同乡会"的热情欢迎,观众们打着同乡会的牌幅,处处体现着浓厚的恋琼情谊(见图 3.2.9)。

图 3.2.9　2018 年海南省琼剧院访港演出盛况

67

其中值得一提的是,海南省琼剧院还特意访问了香港的琼海同乡会,与同乡会的乡亲进行深入交流,为琼剧的进一步发展创造更多的机遇(见图 3.2.10、图 3.2.11)。

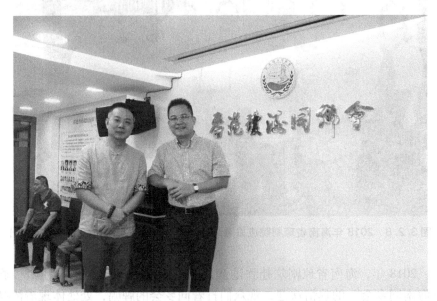

图 3.2.10　2018 年海南省琼剧院访问香港琼海同乡会

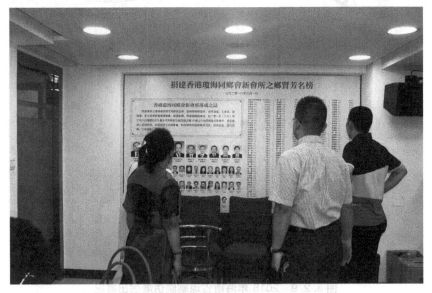

图 3.2.11　2018 年海南省琼剧院访问香港琼海同乡会

第三节　早期琼剧海外传播的发展溯源

据历史记载，清道光十五年（1835年），金公仔和白玉娃带领"琼城梨园班"共计百余人，应琼籍华侨王家璧先生邀请，赴越南（西贡）为琼籍华侨演出琼剧《琵琶记》《白兔记》《金印记》等剧目，这是琼剧第一次踏出国门进行海外演出。①

清朝咸丰年间到同治年间的这二十年时间内（1851—1874年），大批的琼剧艺人"下南洋"，琼剧传播到新加坡、暹罗（泰国）、马来西亚、柬埔寨、印度尼西亚、越南、吕宋（菲律宾）、文莱等国，在琼籍华侨的聚居地繁荣发展开来。②

大约从19世纪50年代开始，新加坡琼剧艺术依托会馆、寺庙的形式流传开来，每逢节庆，各地区的海南会馆都会组织大规模的琼剧表演，最著名的当属新加坡的天福宫和马来西亚槟城的广福宫。③

咸丰二年（1852年）冬，海南岛的万宁县（现为万宁市）和定安县组建"琼顺班"，赴新加坡和泰国为琼籍华侨表演琼剧。咸丰四年（1854）春，会同县（现为琼海县）"凤兰班"应邀前往新加坡、泰国和马来西亚演出琼剧。海外琼籍华侨盛赞李凤兰为"盖世名花"，赠武生卢彩文"五甲五洲"的锦旗。④

咸丰五年（1855年），"鼓城楼木刻承印社"在琼州府城南门靖南路成立，刻印土戏剧本《玉堂春》《三江考才》《林攀贵》《卖胭脂》《槐荫记》等几十种，远销东南亚各地。琼剧是海南省唯一的地方大戏，清代称之为"土戏"或"海南戏"，琼山、海口一带称之为"斋"。

自从咸丰八年（1858年）海南岛开埠以后，每年有数以万计的琼籍华工出卖苦力，被洋人当成"猪崽"卖到海外。伴随着漂泊的人流，琼剧艺人们也辗转来到了异国他乡。他们设班教戏、收徒传艺，组班演出，以

① 刑纪元：《海南琼剧史略》，海南出版社2008年版，第146页。
② 张默瀚：《浅谈琼剧在东南亚及国内的传播》，载《戏剧文学》2014年第8期，第111–115页。
③ 刑纪元：《海南琼剧史略》，海南出版社2008年版，第150页。
④ 潘进仁：《"南海红珊瑚"琼剧流传东南亚》，载《北方音乐》2017年第6期，第63–64页。

度时日，谋求生路。至光绪年间，流入东南亚等地表演的琼剧戏班有福堂班、凤兰班、庆寿兰班、丰顺班、泰丰连班、小梨园班、万年春班、东安利班等大大小小三十多个班社。①

1859年是琼州（海口）辟为通商口岸的第二年，琼海凤兰班一行六七十人"下南洋"，赴各地演出。凤兰班的台柱李凤兰表演的《西施》和《贵妃》等历史名剧，受到南洋华侨的热烈欢迎，观众赠予她"盖世名花"的称号，赞扬她精湛的琼剧技艺。而艺人李凤兰也在那次出访后，留居南洋地区，开台演出。②

名旦庆寿兰是最早到新加坡演出的琼剧艺人。他于咸丰九年（1859年）带着"琼顺文武大班"到泰国和新加坡演出，后来还在新加坡开办了第一家科班教练馆，即"星洲剧社"，培养当地琼剧人才，翻印海南岛内流传的土戏剧本。他热心推广，积极授课，为琼剧在新加坡的发展立下了汗马功劳，他的事迹在当地被传为佳话。同时，他还是侨居海外琼剧界人士组织戏曲改良的首倡者。③

同时期的琼剧艺人还有许多，如大梨园戏班的小生王美雅，表演细腻，在新加坡有很多戏迷。琼剧知名演员谭歧彩、张禄金、陈成桂、王凤梅等，都先后多次到新加坡、马来半岛、泰国、越南等地演出。④

清光绪二十六年（1900年）前后，万年春班在越南、泰国和马来西亚等地演出《唐人街》《卖新客》，揭露殖民主义者与资本家剥削、摧残琼籍华侨和当地劳动人民的罪恶，受到当地观众的热烈欢迎和广泛赞誉。⑤

就这样，在艺术的远洋传播中，琼剧逐渐走向了世界，融入了国际市场。得益于这样的传播，浪迹于异国他乡的海南人不但可以看到自己的家乡戏，从中获得了情感的慰藉，而且受其影响，先后创办起了诸如星洲"南星剧团"、星马"雪兰莪"琼联剧社等，宣传抗日救亡，义演筹款办学，做了很多有意义的事情。得益于这样的传播，洒落在东南亚各地的艺术种子，一代又一代开花、结果，一代又一代传承、弘扬，使得在今日新加坡的琼剧舞台上，仍然活跃着琼南剧社、琼联声剧社、海南协会青年剧团……所有这一切不能不归功于琼剧艺术的开拓者和传播者，即清中叶以

① 潘进仁：《"南海红珊瑚"琼剧流传东南亚》，载《北方音乐》2017年第6期，第63-64页。
② 周宁：《东南亚华语戏剧史》上册，厦门大学出版社2007年版，第40页。
③ 周宁：《东南亚华语戏剧史》上册，厦门大学出版社2007年版，第41页。
④ 张军：《琼剧的历史、现状与未来》，社会科学文献出版社2012年版，第79页。
⑤ 邢纪元：《海南琼剧史略》，海南出版社2008年版，第90页。

后的那一批琼剧艺术名伶们。①

琼剧从最开始依附于宗教仪式演出,到后来逐渐独立出来,在专门设置的戏院演出。1921—1937 年是琼剧的全盛时期。从 1940 年开始,由于剧本的老旧,新游艺场、新型华乐的引进,使文娱生活的形态逐渐转变。"二战"时日本占领马来西亚,对文娱活动全面禁止,这是音乐型文娱活动的重要转折时间,自此,包括琼剧在内的传统戏曲的发展持续衰落,华乐却走向高潮(洪士惠,2020:34)。

20 世纪初,中国妇女去南洋的禁令解除,从琼州到南洋的海南人也越来越多。20 世纪 20 年代是琼剧在南洋发展的黄金时期,新加坡琼剧在这个时期得到了飞速的发展。由于当时中国大地战火纷飞,海南岛处于水深火热之中,许多琼剧著名艺人为逃避战火,纷纷南下,使南洋的琼剧班社精英荟萃、各显神通。南洋各国在 1921 年至 1937 年没有战乱,社会相对稳定,戏曲在东南亚地区普遍发展迅猛,东南亚华文戏曲一度达到繁荣的顶峰。新加坡地区甚至开始涌现许多业余表演团体,对民间的文娱生活形成重大影响。那个时候,一些贫苦家庭初来新加坡,为了还债,只能把孩子送进戏班学徒,这些穷人的子弟是当时琼剧戏班后备人才的主要来源。著名的班社有陈顺彩、张禄金的琼汉年剧团,王秀明、琼丽卿的国民乐剧团,林熙畴、吴克环的琼南剧团,赛蛟、隆宝的色秀年剧团,郑长和、陈成桂的十四公司剧团等。这个时期经常上演的传统剧目有《林攀桂》《张文秀》《狗衔金钗》《稽文龙》《卖胭脂》《父子同科》《师姑偷诗》等。尤其是《林攀桂》影响最大,深受海外琼籍华侨的喜爱。琼剧名伶汪桂生将《林攀桂》一剧带到南洋演出,在当地一炮打响,后来该剧经名角郑长和、韩文华等人在舞台上反复锤炼,越演越精彩。② 同时,在这个时期涌现出许多业余的戏团,这些戏团在闽、粤、潮、京、琼等剧种中都有出现,可见民众对于戏曲的热爱(许镇义,2018)。

辛亥革命时期,革命先驱孙中山先后八次"下南洋"宣传革命主张,鼓励艺人用戏剧形式宣传革命。③ 新加坡的南星剧团积极响应,上演了《还我山河》《卢州两妇人》《鸭绿江上》《打卢沟桥》等抗日题材的琼剧

① 刑纪元:《海南琼剧史略》,海南出版社 2008 年版,第 90 页。
② 张军:《琼剧的历史、现状与未来》,社会科学文献出版社 2012 年版,第 36 页。
③ 张军:《琼剧的历史、现状与未来》,社会科学文献出版社 2012 年版,第 36 页。

剧目，筹款支援中国抗战，救济华夏苦难同胞。①

琼剧在马来西亚的发展经历了曲折的过程。20 世纪 30 年代，马来西亚的琼剧事业蒸蒸日上，发展势头迅猛，许多琼剧戏班如雨后春笋一般涌现出来。与海南岛的琼剧事业相比，远离战火的马来群岛有着得天独厚的优势，这一相对稳定与和平的外部环境为马来西亚地区琼剧的发展赢得了黄金的十年。伴随着马来西亚商品经济的迅速发展，市民阶层日益壮大，这些琼剧戏班除了继续在乡村僻壤为大马华人的节庆俚俗活动服务以外，更有一些慢慢渗透到了城市的各个角落。② 有一些戏班纷纷进入大城市的庙宇、善堂、茶楼、酒馆和华人聚居的街区、坊间等非固定的演出场地表演，还有一些戏班先后聚结到水陆交通便利、商业经济繁荣的城镇、码头表演。③

琼剧演员李积锦素来有着"三千生角"和"靓子锦"的美誉。1938 年，李积锦和吴桂善搭档赴马来西亚献艺，受到了当地华侨的热烈欢迎。李积锦扮演的琼剧角色出神入化、能文能武，表演美不胜收，收获了大批粉丝。李吴二人的到来既展示了琼剧的艺术魅力，还促进了两地琼剧的交流与合作，并在很大程度上促进了马来西亚琼剧事业的发展。④

1939 年，日军占领海南岛后，越来越多的琼剧艺人和琼剧戏班"下南洋"躲避战乱。这些琼剧人的到来极大地丰富了马来西亚的华人社会，促使海外华人纷纷投入到抗日救亡的运动中来。不少琼剧团为了抗日组织义演和筹款活动，用这种方式支持祖国的抗日事业。除了李积锦外，还有郑长和、汪桂生、金銮、陈成桂、陈烈三、陈乐春等众多琼剧名伶走上舞台，为抗日救亡的爱国活动摇旗呐喊，一时间，琼剧舞台上也涌现出大量以抗日为题材的文明戏。著名的乐群剧社就成立于 1939 年，该剧社诞生于琼籍华人聚集的巴生地区，以龙鹏进、徐清益、张运炎、龙鹏环、刑中民、冯朝柏、王老肖为生力军，经常排练和表演琼剧。乐群剧社作为马来西亚琼剧社的一个典型代表，是琼籍华人坚守海南文化的阵地。正是许许多多这样的琼剧社，把琼剧文化的种子播撒在蕉风椰雨的马来群岛，让远

① 张军：《琼剧的历史、现状与未来》，社会科学文献出版社 2012 年版，第 36 页。
② 康海玲：《马来西亚华语戏曲研究》（学位论文），厦门大学，2007 年。
③ 周宁：《东南亚华语戏剧史》（上册），厦门大学出版社 2007 年版。
④ 康海玲：《中国传统戏曲在东南亚的传播及反思》，载《戏曲研究》2017 年第 7 期，第 19 - 31 页。

离母体环境的戏曲在异质的文化土壤里发芽成长、成熟壮大。①

为了适应海外的新形势,这一时期的琼剧在一批先进人士的带领下做出了创新。第一,丰富琼剧的剧目。除了表演琼剧的经典剧目,如《西厢记》《梁生游学》《稽文龙》《狗衔金钗》等传统历史剧目外,还推出了文明琼剧。所谓文明琼剧,指的是具有深刻社会意义和鲜明时代特征的剧目,如《蔡锷出京》《大义灭亲》《林格兰就义》《灭种婚姻》《卖身客》等。这些文明剧在当时的华人华侨群体中引起了强烈反响,还一度成为大热卖点,一票难求。这些剧目既反映了当时的抗战需求,宣传了抗日救国的思想,又起到了募集等款的作用,支持了国内的抗日行动。第二,琼剧舞台焕然一新。琼剧的舞美大力吸收了摩登电影和舞台话剧等艺术形式的优点,更加侧重于表演布景的表现手法和舞台调度的机动性。琼剧的唱腔音乐更为动听,舞美设计逐步趋于现代化。更重要的一点是,观众的观演距离相对缩短了,有助于提升观众的观演感受。②

琼剧在马来西亚地区的这股发展的浪潮一直持续到20世纪40年代,直到太平洋战争爆发,日军入侵马来群岛之时才宣告结束,琼剧的发展也陷入了低迷期。在1941—1945年日本占领马来西亚期间,所有的文娱活动均被日军禁止。虽然在此期间日本政府规定特定的戏曲表演可持续演出,欲呈现太平祥和之貌,但实质上文娱活动各方面的发展在这几年是完全停滞的(洪士惠,2020)。

第四节 早期琼剧在泰国的发展

自19世纪开始,琼籍华人成为开发泰国(暹罗)的先锋。葛兹洛夫说:"19世纪30年代,那些来自海南岛的中国华人,主要是小贩和渔民,组成了也许是最贫穷但却是最活跃的阶层。"③ "海南人的捕鱼造船和锯木

① 康海玲:《中国传统戏曲在东南亚的传播及反思》,载《戏曲研究》2017年第7期,第19-31页。

② 康海玲:《中国传统戏曲在东南亚的传播及反思》,载《戏曲研究》2017年第7期,第19-31页。

③ 张默瀚:《浅谈琼剧在东南亚及国内的传播》,载《戏剧文学》2014年第8期,第111-115页。

专长将他们引向北榄坡以上的容河流域、难河流域以及暹罗北部的柚木地区。"①

随着海南岛生活环境和泰国社会经济状况的变化,移居暹罗的海南人在不同年份有明显的增减,但从总体上来看,移民人数是大大增加的。由于海南人在海南岛上的铺前港、海口港和清澜港的运营,加上他们擅长制造小型帆船,以及地理位置上的便利,海南人在移居泰国的中国人中占有优势。根据记载,在20世纪初的泰国,旅居华人中最多的当属潮州人,占比约五分之二,其次是海南人,占比约五分之一。②

琼剧传入泰国已经有几百年的历史,泰文版《泰国的中国戏曲发展史》详细记述了琼剧在泰国的发展情况,是研究琼剧在泰国发展的重要参考资料。2021年,李学志将《泰国的中国戏曲发展史》翻译成汉语,为中国学者提供研究琼剧在泰国发展的参考依据。

按照习惯,琼剧表演一般都在深夜。"琼剧伴奏的锣鼓声非常尖锐刺耳,铙钹震耳欲聋,演员穿戴的行头上绣着大朵的花卉,看起来非常新奇。"由于伴奏的锣鼓声接近于"嘟啳"音,于是泰国民间一般管琼剧叫作"嘟啳戏"。

到后来,中国戏曲在泰国开始举行竞演比赛活动,这使得琼剧戏班在戏台布景和演员装扮上开始变得比以前更为新奇。在泰国有个惯例,所有的戏班,不管从什么地方来,到泰国后,都要先到三聘街的老神庙进行一天一夜的酬神表演。

最早到泰国演戏的武生吴福光在清咸丰年间跟随着福顺班前往泰国,他的武戏受到了琼侨的喜爱,轰动曼谷,人们纷纷前来向他学习少林武术。他受到暹罗国王的邀请进宫表演武戏《方世玉打擂台》,演出结束后,暹罗王后赠他一顶银盔,以示赏赐。与吴福光同时演出的采文也受到了海外观众的喜爱。泰国琼籍华侨们称采文为"武冠五洲",硬要他和戏班留在泰国演戏。

据说最早传入南洋的琼剧团还有琼顺文武大班,这个大班到过新加坡、泰国演出。清光绪十八年至光绪三十二年(1892—1906年),名男旦

① [美]G. 威廉·史金纳:《泰国华侨社会史的分析》,载《南洋问题资料译丛》1964年第1期,第1-38页。
② [美]G. 威廉·史金纳:《泰国华侨社会史的分析》,载《南洋问题资料译丛》1964年第1期,第1-38页。

第三章
早期琼剧的海外传播

黄瑞兰等也曾在新加坡、泰国、越南等地演出，其关注华侨苦难和反抗的琼剧表演引起较大的社会反响。①

1939年秋天，琼剧戏班在琼剧演员郑长和的率领下应邀赴泰国演出。跟随前往的演员有生角韩文华，旦角吴桂喜、陈丽梅等。他们在金星戏院演出，营业兴旺。随着中国国内"救亡戏剧"运动的兴起，20世纪30年代的泰国也掀起了"国防戏剧"的思潮，进而在全社会引发了戏剧革新的浪潮。作为泰国较为重要的一种华语戏曲形式，琼剧也不可避免地面临这一思潮的冲击。②

20世纪上半叶，泰国较有名的职业琼剧团有二南琼剧团，此团的大部分演员是抗战期间从新加坡移民来的。二南琼剧团解散后易名为再南团，不久，符福初、符福星、符之鸣、郭远志、许声乐、符致明及其弟弟符致大等重整旗鼓，恢复二南琼剧团。1948年，剧团内部生变，重新改组，两年之后，黄广昌等另竖"联南"旗帜。1961年，二南琼剧团又分出南艺琼剧团等几家小剧团，此剧团亦变为二南新剧团。早期的二南琼剧团多用男角，联南琼剧团则多用女角。1962年1月，二南新剧团在名宿符致明、符国佩的主持下赴曼谷和内地公演，所到之处受人欢迎。适逢马来西亚琼剧艺人郑白雪、符红梅等来泰，二南新剧团特邀她们在国庆戏院联合演出，场面热闹。③

琼剧在泰国的发展离不开有识观众的中肯批评。1966年3月21日，泰国的《世界日报》上刊登了林明儒发表的《今后琼剧的趋向》一文，文中指出："今日的海南戏，乃是混合大戏与话剧，古装与时装，写意与写实，而演出的一种拉杂戏，没有一定的标准，这模仿人家一点，那里学到人家一些，变成了什锦汤。"④他对琼剧不古不今、半新不旧，最糟糕的是缺乏新的剧本，旧的又淘汰不去的现象颇为担忧。⑤

其实，在1924年后，中国戏曲在泰国的流行程度大不如前，唐人街地区已没有几家戏班坚持搭台唱戏了。目前琼剧戏班仅剩一个。泰国戏剧

① 周宁：《东南亚华语戏剧史》（上册），厦门大学出版社2007年版，第33页。
② 周宁：《东南亚华语戏剧史》（上册），厦门大学出版社2007年版，第33页。
③ 周宁：《东南亚华语戏剧史》（上册），厦门大学出版社2007年版，第33页。
④ 张默瀚：《浅谈琼剧在东南亚及国内的传播》，载《戏剧文学》2014年第8期，第111－115页。
⑤ 张默瀚：《浅谈琼剧在东南亚及国内的传播》，载《戏剧文学》2014年第8期，第111－115页。

家庄美隆分析，包括琼剧在内的中国戏曲在泰国衰落有多方面的原因。首先，"二战"后，西方文化和日本文化进入泰国，对中国戏曲造成了冲击。其次，琼剧等中国戏曲在表演时使用地方方言，泰国观众听不懂，且剧本内容以中国历史故事为主，脱离泰国本地人的现实生活，所以走向了衰落。石云在《关于琼剧缺乏人才的问题》一文中指出，人才的断层是琼剧没落的主要原因。而泰国政府限制华文教育的政策进一步导致华人文化发展缓慢，从而间接影响了琼剧的发展。①

泰国琼剧团不仅是娱乐性、教育性的，还需担负一些社会义务，从此艰难地再创新天地。1962年11月，海南会馆特聘新马艺人吴雪梅、王能等，联合繁华新剧团在该会馆球场举行义演，以筹款赈济泰南灾民。②

早期琼剧的海外传播是伴随着琼籍华人"下南洋"的历史浪潮发生的。琼剧在东南亚的流传同时见证着琼籍华人的海外奋斗史。然而，随着第一代琼籍华人的离世，第二代甚至第三代琼籍华人正在慢慢地与海南脱离联系。这些生活在海外的海南籍华人已不再拥有和先辈那时同样的海南方言环境，海南岛对他们而言，只是梦中的故乡。那么，听不懂海南话，不了解海南风貌，甚至不曾涉足海南岛的第二、三代琼籍华人是否还能够成为海外琼剧的票友观众呢？琼剧如何避免戏曲灭绝的魔咒，以及我们应该怎样去保护和传播琼剧是现在和以后的重大议题。

① 张默瀚：《浅谈琼剧在东南亚及国内的传播》，载《戏剧文学》2014年第8期，第111–115页。

② 佚名：《海南会馆演剧救灾昨晚举行开幕仪式》，载泰国《世界日报》1962年11月28日第5版。

第四章　20世纪50年代至今的海外琼剧"流芳"

第一节　海南会馆的现代发展

1957年，马来西亚脱离英国殖民者的统治后宣布独立，琼联会办事处也由新加坡迁至吉隆坡苏丹街雪隆海南会馆（见图4.1.1）。1964年，琼联会更名为"马来西亚琼州会馆联合会"，1990年又顺应全世界琼籍乡亲组织更名"海南会馆"的趋势，再更名为"马来西亚海南会馆联合会"，即"The Federation of Hainan Association Malaysia"。联合会覆盖全马境内，在组织规模和团队力量方面都较之前的地区性的海南会馆更大、更强，从而在国家经济、文化和教育等各方面事务上也愈发具备影响力。

图4.1.1　雪隆海南会馆120周年庆

20世纪50年代以来，新加坡和马来西亚的地缘性琼籍华人团体的数量也在缓慢上升，从1946—1956年的8个增加到1957—1969年的12个。随后，在世界性民族独立运动浪潮的影响下，新加坡脱离马来西亚联邦成为独立国家，1970—1989年的新加坡海南团体又回落至8个。[①] 文化、教育、联合性的社团数量在增加，意味着文娱活动在琼籍华人社会中的重要性越来越明显，也意味着琼剧等文娱活动不再只是观赏性质，而是互动的、学习的和分享的。可以说，琼剧就是在这些不断持续的琼籍华人团体中慢慢发展和延续的。

马来西亚海南会馆联合会会徽（见图4.1.2）由盾牌、齿轮、马来西亚地图、稻穗及盾牌上下方书写本会名称之卷幅组成。会徽上的"1933"系联合会创立之年份。会徽之14齿轮与圆圈内之马来西亚地图，代表马来西亚及马来西亚内之13州，象征联合会与各属会之间永恒团结。卷幅之中文、国文名称的红底色表示吉祥。盾牌之蓝色表示纯洁。黄色稻穗表示丰盛。

图4.1.2 马来西亚海南会馆联合会会徽

截至2020年，马来西亚大约有30万琼籍华人及其后代。随着时代的转变，琼籍华人的职业形式也跟着进步与转变。现在，无论在政治界、文化界、经济界等都有着拥有专长的海南人。他们对社会、国家的贡献越来

[①] 石沧金：《马来西亚海南籍华人的民间信仰考察》，载《世界宗教研究》2014年第2期，第92–101页。

第四章
20世纪50年代至今的海外琼剧"流芳"

越多。相较其他地区的琼籍华人群体而言,琼籍华人在新加坡的人数很少。根据2010年的人口普查数据显示,新加坡华人人口有2793980人,琼籍华人人口数量是177541人,占比6.35%,而粤籍华人占比14%。虽然琼籍华人在新加坡和马来西亚的人口数量不算多,但他们在政治、经济、文化和教育各领域都有不俗表现。

作为马来西亚海南族群的领导机构,海南会馆联合会体量庞大,影响深远。据2020年的统计,海南会馆联合会共下设74个属会,会员总计4万余人。其中,海南会馆联合会在教育方面的投入极大。海南会馆提供奖学金和助学金培养他们的子女后裔,让他们有机会接受教育,将来做个对社会有贡献的人。

对青年教育事业的大力支持是海南会馆的一个明显标签。据会议记录记载,最早在1956年,金宝海南会馆在新理事就职礼的同时颁发学生奖学金,之后金额和频次日渐增加,渐渐形成了一股积极向上的求学风气。1956年至今,联合会设立大学奖学金、大学贷学金、技职学院贷学金和硕士与博士学位贷学金等多项经济扶持项目,专门栽培青年专业人才。此举乃马来西亚华团之首创。联合会迄今已拨300余万元,为海南族群的人才培养打下了坚实的经济基础,创造了良好的育才氛围。

Xu Wan Zhong指出,这源于早期琼籍华人因为文化水平低,只能从事其他华人群体不愿意从事的低级劳动的历史现实,让琼籍华人深刻认识到"再穷不能穷教育"的道理。[①]

Phua Cheng Kew强调,自1950年建立海南会馆开始,琼籍华人设立各式各样的助学贷款和奖学金,大力扶持教育事业,支持帮扶琼籍青年获得更多受教育的机会。[②]《海南社会风俗》一书中有两篇文章,分别是《大学里的海南人》《海南人的科学家》,介绍和宣传了接受高等教育且初具声名的琼籍华人。海南联合会认为,这能够帮助琼籍华人提升社会地位,改变其他华人群体对琼籍华人"文化水平低下"的偏见。

进入21世纪以来,海南联合会在拿督张文强的领导下,以常委会名义买下一栋大楼,即吉隆坡富都路一栋八层半的商厦作为永久办公场所,命名为"海南大厦"(见图4.1.3)。2001年8月6日,海南联合会从原吉隆坡苏丹街旧址迁入海南大厦办公,2003年10月12日,海南大厦开幕暨

① 马来西亚海南会馆编委会:《马来西亚海南会馆联合会内部资料》2019年版,第37页。
② 马来西亚海南会馆编委会:《马来西亚海南会馆联合会内部资料》2019年版,第37页。

庆祝海南联合会成立70周年庆典成功举办，令马来西亚琼籍华人倍感荣耀。

图4.1.3 海南大厦

张文强虽然生于马来西亚，但对中国怀有深厚的感情。他始终怀着一颗赤子之心，对中华文明和海南文化心怀崇敬，并坚持在海外推广海南、发展海南。家乡海南是张文强一生都魂牵梦萦的故土，他致力于推动海南走向世界，且为此做出了不懈的努力。①

张文强曾牵头举办了许多活动，如"海南联杯"乒乓赛、马来西亚海南会馆联合会全国会员代表大会、邀请中国海南省琼剧团赴马来西亚演出等。他还曾创立马来西亚琼籍华人"大学助学金"，为贫寒会员子女提供部分教育经费，支持青少年教育。② 这些公益活动不仅增进了海南乡亲之

① 海南华侨：《海南华侨张文强：经营华文大学，传播中华文化》，见搜狐网（http://www.sohu.com/a/237166713_100001827）。

② 海南华侨：《海南华侨张文强：经营华文大学，传播中华文化》，见搜狐网（http://www.sohu.com/a/237166713_100001827）。

间的同胞情谊,而且在马来西亚推广了琼剧文化,还为提高海南会馆的知名度做出了贡献。

马来西亚华人在长久移居海外的过程中,始终认为自己是中华民族的后代,纵使他们现在已经是马来西亚公民,也认同自己的国家和自己居住的土地,但截至目前,他们对华人文化的认同度仍大于国家的认同度。①海南会馆联合会的现任会长林秋雅女士也非常重视马来西亚海南族人的故土情怀。她说自己的海南情怀是从父辈们"下南洋"的传奇故事里口口相传的。她当上会长后,十分重视教育,并努力回馈家乡。她带领海南会馆联合会在文昌市的会文镇捐款建造了教学楼、教师校舍,设立奖学金,带动她的子女共同为海南乡村教育事业发展贡献力量。同时,她积极搭建文化教育交流平台,推动马来西亚籍海南子弟到海南大学留学,协助马来西亚与海南的高校进行交流互动。

二、海南会馆联合会与海南省的联系与交流

2015年,海南省省长刘赐贵赴马来西亚和新加坡参观访问。刘赐贵省长先后来到马来西亚海南会馆联合会、马来西亚槟城海南会馆和新加坡海南会馆等琼籍社团看望乡亲,参观学习。因为马来西亚和新加坡是海南海外乡亲较为聚集的地区。刘赐贵省长亲切地说道:"我们都是海南人,来到会馆就像回到家一样,回家的感觉真好。"② 刘赐贵省长的温暖话语如春风一般让海外乡亲感受到了来自家乡海南的关怀和亲情。刘赐贵省长还向乡亲们介绍了海南的发展变化和"十三五"产业规划,并且感谢他们对海南的关注与关心,同时还鼓励他们积极发挥各自的优势,争当"21世纪海上丝绸之路"的亲历者、建设者和见证者。这次出访,刘赐贵省长还代表省政府分别向马来西亚槟城益华学校和新加坡海南会馆各捐赠了10万元人民币,用于帮助两地开展华文教育事业。③

会后,刘赐贵省长与马来西亚和新加坡的相关部门还谈成了许多商业

① 阮光安:《砂拉越华人身份认同嬗变与民族精神建构(1942—1965)》(学位论文),厦门大学,2019年。
② 彭青林:《刘赐贵出访韩国马来西亚新加坡归来》,载《海南日报》2015年10月14日第1版。
③ 彭青林:《刘赐贵出访韩国马来西亚新加坡归来》,载《海南日报》2015年10月14日第1版。

合作，达成了诸多共识，包括空港方面的开通吉隆坡—三亚直航和恢复吉隆坡—海口直航，海运方面的开通海口—越南岘港、下龙湾的国际邮轮航线，以及邀请新加坡丽星邮轮公司把海口作为邮轮母港等。① 马来西亚交通部长廖中莱表示，马方非常重视与海南的交流与合作，会积极响应中国政府提出的"一带一路"，争取更多的合作机会实现共赢发展。②

海南会馆联合会还多次与海南大学进行交流合作。2013 年 5 月，马来西亚海南会馆联合会副总会长、槟城海南会馆主席、海南大学第三届理事会理事林秋雅到海南大学参观访问。海南大学侨联主席严庆等与林秋雅进行座谈。严庆回顾了海南大学与马来西亚海南会馆联合会以及海南乡亲的交流与合作历程，希望今后加强联系，促进马来西亚海南会馆联合会以及海南乡亲与海南大学的交流与合作。

2019 年 1 月，马来西亚海南会馆联合会总会长林秋雅一行 6 人到海南大学座谈交流，双方签订了友好合作备忘录，将在琼籍华裔子弟来校就读、师生学术交流等方面开展合作。

2019 年 11 月，马来西亚海南会馆联合会组织文艺团到海南大学访问交流，并汇报演出。

2020 年 1 月 9 日上午，林秋雅会长到访海南大学国际教育学院，与学院党总支书记华世佳、副院长李小北等人进行座谈。会后，林秋雅会长向学院赠送了《马来西亚海南会馆联合会庆祝 85 周年暨青年团 50 周年特别纪念刊》一书。

2022 年 6 月 1 日，海南省归国华侨联合会（简称海南省侨联）与马来西亚海南会馆联合会举办"乡音乡情 共话发展"视频交流活动。活动中，拿督林秋雅女士强调，马来西亚海南会馆联合会十分重视传承中华优秀文化和海南特色文化，举办了海南方言歌曲的创作演唱、海南菜厨艺比赛等，积极推广琼剧，传播乡音，凝聚乡情。林会长还提到，2022 年海南会馆联合会将全力推动海南文物馆建设，为学者和公众提供展示了解海南历史的平台，使之成为传播海南文化的重要窗口。拿督林秋雅表示将继续与海南省侨联深化联谊合作、增进乡情乡谊，盛情邀请海南省侨联"亲

① 佚名：《海南与三国达成恢复吉隆坡—海口直航等诸多共识》，见海口网（http://www.hkwb.net/news/content/2015－10/14/content_2670569.htm）。
② 佚名：《海南与三国达成恢复吉隆坡—海口直航等诸多共识》，见海口网（http://www.hkwb.net/news/content/2015－10/14/content_2670569.htm）。

情中华"文化交流访问团再次赴马交流访问。①

据马来西亚星洲网报道，2022年4月，马来西亚海南会馆联合会总会长林秋雅表示，海南会馆联合会计划设立马来西亚海南历史文物馆，以将马来西亚华裔历史文化保存下来，传承给下一代。林秋雅还表示，目前，马来西亚的历史教科书越来越少记载华人历史。作为马来西亚海南人的海南联会，更有必要建立文物馆，纪念先辈历史。"一个好的民族文化，往往可以得到其他族群的认同，从而产生文化归属感，让后代不会忘记历史，不会忘记族群的根，学习前辈的奋斗精神，除了爱马来西亚，也不忘记祖籍地海南的情怀。"②

三、海南会馆琼剧社的近代发展

海南会馆琼剧社是马来西亚的海南族群维系乡情、组织活动和募集款项的一个平台。琼剧具有浓厚的地方色彩，是海南传统艺术，深得海南老一辈，尤其是从海南岛移民南来的乡亲们的喜爱。20世纪50—60年代，每逢哪个地方有海南戏公演，乡亲们肯定风雨无阻地往那儿赶。那时候，马六甲海南会馆前辈先贤尽管依然处在种种困境中，却还是坚持组织琼剧演出。在广大乡亲的热烈支持下，马六甲海南会馆琼剧组终于在1955年秋宣告成立。在先贤张学海、杨维煌、黄居凤、王国森、吴运壹及韩玉春等人的热心推动及勤力指导下，琼剧组在合唱团及国术组举行的游艺会上初试啼声，成功演出，奠下成功的基础。值得一提的是，琼剧组得到许多热心乡亲的帮助，他们主动提供布匹、布景及道具等硬件设施。创立初期，琼剧组的编导及演员们十分辛苦。他们平时除了辛苦排练之外，还得自己缝制戏服、协助制作布景和道具等，演出的一切事务都需亲力亲为。每次琼剧演出所得都全数拨归琼剧组作为经费。这些前辈乡亲爱护会馆、热心推动琼剧艺术的精神实为我辈之楷模。

马六甲海南会馆琼剧组常常在本馆馆庆、天后圣娘、李府王爷及华光祖师千秋等节日演出助兴，也经常为附近的友会，如麻坡、野新、波德

① 海南省侨联：《海南省侨联与马来西亚海南会馆联合会举办"乡音乡情 共话发展"视频交流活动》，见华人号（www.52hrtt.com/vn/n/w/info/K1653978256515）。

② 人民资讯：《马来西亚海南会馆联合会计划在马设立海南历史文物馆》，见中国侨网（https://baijiahao.baidu.com/s?id=1730515346112105198&wfr=spider&for=pc）。

申、苔株吧辖、居銮及双溪乌龙英联邦军营等表演酬神戏或开幕助兴。据记载，马六甲琼剧组曾于1961年12月自费赴隆中华游艺场公演三晚，筹募琼剧组福利基金。值得后人铭记的是，该琼剧组秉承注重教育的海南精神，不辞劳苦多次义务演出，为海南会馆筹措奖学金。

当时，缺乏演员是许多琼剧团面临的一大难题，在这种情况下，向邻近剧团借演员是常见情形。文献记载，雪兰莪崇真剧社就曾多次向马六甲海南会馆琼剧组请求派演员协助，而马六甲海南会馆亦常向本州的马接巴汝求借花旦，在没有适当人选时，也会让演员反串。琼剧演员张翰祥老先生和他的女儿张昭香曾同时在马六甲海南会馆琼剧组效劳，并多次同台演出。① 为了提升琼剧表演水平，马六甲海南会馆琼剧组曾在1962年聘请琼剧名伶赛琼花做短期指导。

第二节　琼剧海外传播的发展沿革

1949年后，新加坡、泰国、马来西亚等地仍有琼剧社团活动，不过各地的琼剧活动都呈现出了不同的特色。

一、新加坡的琼剧发展

新加坡的琼剧在20世纪60年代到80年代时经历了一次浴火涅槃的过程。20世纪60年代，新加坡独立之后迎来经济腾飞，国民工作节奏加快，社会现代化增强，然而，紧张的工作之余，人们的思乡之情却无以排解，人们开始抱怨疲于工作，没有休闲时间去看戏和参加其他的文化娱乐项目。在这样的大背景下，国家层面开始听取市民的诉求，将琼剧等传统戏剧从街头移向室内，举办洪林公园戏曲艺术节等活动，逐渐让中国戏曲再获新生。②

1962年，新加坡琼剧花旦吴雪梅与生于马来西亚的琼剧花旦郑白雪

① 马六甲海南会馆：《马六甲海南会馆·千禧年纪念特刊》，2001年，第31页。
② 蔡曙鹏：《新加坡琼剧现代戏创演的回顾与思考》，载《艺术百家》2014年第1期，第158-161，167页。

有一场擂台赛。① 为郑白雪压台的是泰国二南琼剧团，很多演员也是从新加坡聘请过去的，如林华、符国佩、红梅等。吴雪梅的"新繁华"阵容也不弱，从新加坡去的小生是王能与王涛。吴雪梅说："当时'二南'与'新繁华'两个戏班，是真正的打对台，因为两个戏班面对面在同一个大空地上，为了避免引起不必要的麻烦，两个戏台中间用块大布隔着……两个戏班的喇叭也不能向着对方，必须对着自己的观众，所以，这个戏班的锣鼓声不会吵到那个戏班，那个戏班的声浪也不会出来这个戏班，大家遵守'条规'。"然而，在排队买票与观看的过程中，双方戏迷情绪激动，差点动起武来。"主办'打对台'演出的是当地的火锯公会，据吴雪梅女士说，他们这样做的目的，纯然是搞噱头，希望以'打对台'的花招，把当地原本已经出现的琼剧热潮，推到另一个新的高峰。"

20世纪70年代以后，新加坡业余琼剧团慢慢兴起，受邀来新加坡演出的香港琼剧戏班和台湾琼剧戏班越来越多，随着交流的深入，新加坡业余琼剧剧团的表演水平也越来越高。

1976年，新加坡国会议员 Huang Shuren 为中国街戏（戏曲）发声，他说："我们自己的国家禁止演出中国街戏（戏曲），我国的部长们却常常观赏海外剧团的戏曲演出；然而事实上，我们自己的街戏（戏曲）才是和我们的中国戏曲的历史与传统有着更紧密联系的艺术形式。"黄议员号召新加坡恢复街戏（戏曲）的演出，他微妙地将中国街戏（戏曲）定义为新加坡的国家文化传统。在这样的大潮流下，新加坡的琼剧经历了一次浴火涅槃。

1978年，新加坡文化部联合新加坡旅游发展局推出了洪林公园戏曲节活动，目的是保护草根阶层的传统戏院和吸引游客。洪林公园戏曲节上的表演免费向公众开放，参与的团体都可以获得新加坡文化部的经费支持。新加坡文化部部长推出这个艺术节的目的就是打造新加坡的文化软实力。洪林公园戏曲节从1978年4月持续到6月，每14天一期，逢周末开演。②

1986年后，洪林公园活动改为传统戏剧节，参加的有各类中国戏曲团和马来文化团体。户外戏曲表演被叫停，取而代之的是多元文化传统戏

① 周宁：《东南亚华语戏剧史》（上册），厦门大学出版社2007年版，第79页。
② 蔡曙鹏：《新加坡琼剧现代戏创演的回顾与思考》，载《艺术百家》2014年第1期，第158–161，167页。

剧节，在空调室内的环境中举办。新加坡旅游部经常邀请琼剧团等中国戏曲剧团在传统中国节日时进行室内的舞台表演。

新加坡戏曲学院成立于1995年8月，是由新加坡国家艺术协会支持的一家非营利性组织。1996年5月19日，新加坡戏曲学院召开落成典礼，这是新加坡戏曲历史上的里程碑。开幕式当晚，鲜少人知的琼剧登上了表演舞台。琼剧等传统艺术形式成为新加坡华人民族身份认同的一种象征（Lee Tong Soon，1996）。新加坡戏曲学院每年都组织大型学术和演出活动，为琼剧等中国传统戏曲在新加坡的传承和发展做出了巨大贡献。2012年11月，新加坡演艺学院琼剧团40余人回到"娘家"文昌市会文镇，与海南碧玉琼剧团在金青城剧院联袂演出琼剧《珍珠情缘》。据新加坡演艺学院副董事长林瑞利介绍，此次为该琼剧团成立后首次赴琼，届时还将到海南省艺术学院、琼海琼剧团取经学习。他说新加坡仅存5家琼剧团，个别琼剧团仅剩余五六人，演员、观众均出现青黄不接的现象。"粤剧、潮剧等戏剧都在开始培养自己的新生力量，我们也想尽自己的绵薄之力，通过学校招生培训，从小学生开始培养听琼剧、唱琼剧的兴趣，培养琼剧的接班人。"林瑞利说。最近五年，许多业余戏曲团从中国邀请专业的戏曲老师来新加坡给剧团成员们进行授课培训，以提高他们的表演水平。新加坡知名戏曲艺术家Tong Meng Seay女士说："去年，我们很荣幸地邀请到海南青年琼剧艺术团副导演黄良栋先生来新加坡进行为期六个月的培训，帮助我们提高表演水平。"

新加坡琼剧团成立于2010年，是一个非营利性公益组织，其目标是保护、发展和传承琼剧。新加坡琼剧团一直活跃在海外华人中间。

琼剧用海南方言表演，而许多第三代、第四代琼籍华人早已不能听懂海南话，为了便于琼剧的传播，新加坡琼剧团专门设计了中英对照的字幕，帮助观众理解琼剧的艺术特色。

2014年10月2日，新加坡首届国际戏曲节在莱佛士酒店的光华戏院隆重开幕。本届戏曲节汇集了京剧、潮剧、芗剧、琼剧、越剧、粤剧和昆曲等七大各具特色的戏曲剧种。① 参加本次戏曲节的有中国苏州戏剧家协会副主席宋苏霞、中国驻新加坡大使馆文化参赞肖江华、中国京剧表演艺术家杨春霞、新加坡京剧界元老侯深湖、新加坡教育部长王瑞杰、新加坡戏曲新苗韩英、新加坡华族文化中心首任总裁朱添寿、新加坡华族戏曲协

① 佚名：《第二届新加坡国际戏曲节在新加坡举行》，见中国江西网（http://news.jxnews.c）。

第四章
20世纪50年代至今的海外琼剧"流芳"

会会长卞会宾等一众嘉宾及评委。10月2日至5日，中国和新加坡的戏曲表演艺人和票友们汇聚一堂，戏曲节通过组织舞台表演、座谈会、学习促进会和联谊等方式，为两国的传统戏曲爱好者们搭建了交流和切磋的平台，让新加坡的观众切实感受到中国传统戏曲艺术的魅力。

新加坡华族戏曲协会会长卞会宾表示，近年来，在政府"人人艺术、时时艺术、处处艺术"策略的引导下，新加坡已接近"全民共艺"的巅峰。华族戏曲协会已在当地学校中向学生们传授这项传统艺术，这也使我们看到了戏曲艺术在新加坡弘扬发展的美好未来。在给本届戏曲节的书面贺词中，新加坡教育部长王瑞杰说，戏曲是中华文化的精华，是经历时间锤炼的表演艺术。在新加坡这个多元种族、多元文化的国家，让年轻一代掌握母语、了解母族文化，对他们产生文化认同感，继承传统文化与价值观有着非常深远的意义。

据中新网2010年11月29日电和新加坡《联合早报》报道，新加坡海南陈氏公会75周年纪念庆祝会充满了喜悦、爱心与感动。公会邀请海南省海口市琼剧团呈献的五场琼剧演出，获得广大会员和剧迷的热烈支持，现场每晚几乎满座，创下本地琼剧演出佳绩，也为培群学校和琼州乐善居各筹得5000元义款。公会邀请琼剧团演出《和亲风云》为海南省大水灾灾民义演，门票收入连同五晚乐捐共募得19600元。

2017年3月，搜狐网《大特写》栏目做过一期新加坡琼剧团的专访。记者与新加坡琼剧团的两位掌舵人——新加坡琼剧团团长何和炎（81岁）和新加坡琼剧团署理团长林端利（66岁）进行了深入访谈，近距离地了解新加坡琼剧的发展现状。81岁高龄的新加坡琼剧团团长何和炎说，新加坡琼剧团现在还坚持为当地的海南会馆和水尾圣娘寺庙等机构表演酬神戏，虽然现在观众寥寥无几，往往只有20多人，但是琼剧团的演员们依旧卖力表演。团长何和炎表示他们会坚持演下去。何和炎回忆说，在20世纪50年代，看电影要钱，但看街头戏是免费的，所以哪里有琼剧演出，我们就看到哪里。不管是红桥头盘古圣皇庙、武吉知马甘榜彰德（Kampong Chantek）海南村、后港甚至加东，我们都骑脚踏车去看。他说，以前演海南戏，上百个观众很平常，现在能有30个观众就很了不起了。他还说，2016年中秋节，他们在滨海艺术中心演出，现场配有中英文字幕，所以连洋人和印度同胞都前来观看，字幕让大家不需要懂得各种方言，也可以看得懂各种传统戏曲。

2016年底，新加坡琼剧团办了一场优质琼剧表演《花宴》。新加坡琼

剧团署理团长林端利说，演出吸引了超过 1000 名戏迷观戏，尽管是倒贴演出，因为琼剧团花重金到中国汕头定制演员服装和行头，但是赢得了好口碑，也是值得的。更重要的是，这次演出后，剧团吸收了一批年轻人的加入，为剧团输入了新鲜血液。2017 年 4 月，新加坡琼剧团将到海南岛进行"寻根问主"的返乡演出，团员们都非常期待。林团长说，作为海外华侨，保留海南文化，如方言和戏曲等并不简单，如今他们做到了，还准备光荣地回乡表演。

新加坡推广戏曲文化工作者林嘉出身梨园世家，毕业于中国戏曲学院。他 2003 年来到新加坡戏曲学院当教师，后创立星语表演艺术中心（Star Word Artistry Studio），致力于在新加坡推动戏曲文化。他说，传统戏曲必须改良，这样才能让年轻一代接受戏曲文化，才能解决琼剧发展青黄不接的问题。林嘉表示，他希望有一天可以办一场有水平的琼剧表演，演员和班底都是年轻人。

林嘉在新加坡中小学、初院（相当于国内高中）和各社团积极推动戏曲文化已 14 年。林嘉说："对小学生、中学生和大学生，要用不同方式和内容去教他们。比如小学生的学习内容就比较简单，学习方式应该主要是引起他们的兴趣，让孩子们觉得戏曲还蛮好玩的，那以后他可能就会有兴趣去观赏戏曲表演。只要有更多观众，传统戏曲便可以继续发展，我不想让传统戏曲走入博物馆。"

林嘉还表示，传统戏曲的确是比较冷门的艺术，就连最新的青年艺术节也没有把它列入表演项目，所以很多人不见得不喜欢，只是没机会认识它。不同于政府层面把弘扬琼剧等传统戏曲形式作为国家凝聚力的工具，琼剧艺术家们认为戏曲是他们身份主体的存在形式，代表着他们从哪里来、他们是谁、他们为什么坚持。这是一种认同的源头，家族的传承和文化的延续。Lee 认为，中国街戏作为一种传统的表演文化，随着越来越多业余表演团队的兴起重焕新生，新加坡决心要打造一个有"文化活力"的国家。

但在戏曲界，琼剧消亡的声音仍然存在。随着第一代华人的去世，琼剧开始加速没落。有人称琼剧等戏曲形式为将死的艺术，认为它们终将消亡。

老一辈琼剧表演艺术家称，现在的琼剧表演如果能够有超过 20 名观众，就实属"壮观"。随着观众越来越少，很多戏班被迫解散，演员被迫改行。后来随着电影和电视的兴起，戏曲逐渐走向没落。现在，戏迷们在

电视上或者电影院就能欣赏到中国戏曲电影。

40岁的琼剧女演员Li Sanmei是现在新加坡琼剧团最年轻的女演员。新加坡琼剧团是新加坡四大琼剧团之一,也是唯一一家为天后宫等庙宇表演的琼剧团。剧团里很多演员都生活在马来西亚的槟城和吉隆坡,他们现在大都70岁或80岁高龄,只在有演出任务时才会前往新加坡进行表演。

访谈中,Li提到,琼剧文化正在新加坡逐渐消失。新加坡琼剧团因为缺少经费,也没有中国琼剧团的专职导演可以支撑,很难继续生存。也就是说,等我死了,琼剧就完了。Li还回忆说,她的父亲也在琼剧团工作,但是父亲非常不赞同她从事琼剧的行当。

随着社会的进步,现在的观众群体和以前大不相同,观众的需求也在发生着天翻地覆的变化。智能手机和互联网的普及,让"网生代"青年的娱乐方式发生了巨变,因此,在选择纷繁多变的今天,我们需要拓展琼剧传播的方式和途径,才能打破戏曲灭绝的怪圈,让琼剧在海外以更好的方式留存和发展。

二、马来西亚的琼剧发展

马来半岛的琼剧在缺乏专人指导的恶劣环境下,成就了许多优秀演员,他们中的一些人成为日后享誉马、新、泰三国的艺人,这可说是个奇迹。[①]

(一)爱群剧社

爱群剧社是这一时期马来西亚最活跃的琼剧团体。说起爱群剧社的来历,颇有一番故事。20世纪40年代中期,"长和班"和"二南班"先后在吉隆坡中华游艺场(今金河广场)演出完毕即宣告解散,后主创人符福星流落巴生、港口和过港村一带,而其他琼剧艺人不是返琼就是北上泰国或南下新加坡。过港村也称海南村,村民大多以捕鱼为业。在落后的村庄,村民们生活简朴,工暇之余村中根本没有娱乐可言。符福星来得正是时候,村中父兄东拼西凑地搭建戏台,闲时在村里打打唱唱,表演海南戏作乐,却不料在这种情况下却唱出一个"爱群剧社"。[②] 1951年,爱群剧

① 星洲日报:《海南联会七十周年纪念暨大厦开幕特刊》2003年,第79页。
② 佚名:《马来西亚海南族群史料汇编》(下册),2020年版,第68页。

社成立，甘电光、符福星居功至伟，培育出了王诗焜、林兴标、陈学良、宋成簪、陈文藻、黄世锡等第一批演员。① 琼剧艺人郭远志加入比爱群剧社更早成立的巴生乐群剧社。"乐群""爱群"仅相隔几里，双方来往频密，不时合作演出，并邀新加坡的林熙畴、赛琼花等名伶助阵，呈一时之盛。一个有趣的现象是，当时演员全是男性，女性角色全由男演员装扮反串。有鉴于此，爱群剧社破天荒地首次培育了一批女演员。郑白雪、符红梅、严白露的崛起，造就了琼剧再次欣欣向荣的繁荣局面。

19世纪50年代末期至60年代初期，琼剧组织有如雨后春笋般相继成立。如槟城益群俱乐部、霹州琼声社、咖啡餐馆雇员职工会音乐剧社、雪兰莪琼联剧社、崇真剧社、马六甲马接女子剧团，以及吉兰丹、甘马仕、关丹、邦咯岛、芙蓉、波德申、马六甲等琼州会馆琼剧组织。② 这一时期的马来半岛锣鼓喧天，琼剧大放光芒，说是琼剧黄金时代也不为过。各地会馆琼剧组的成立，除南来略晓海南戏的前辈指导打打唱唱外，广大海南乡贤的精诚团结、出钱出力也是一股成功促成琼剧艺术文化发扬光大的无形推动力。也正是这种令人兴奋、亲切有归属感的乡情促成了20世纪50年代末期至60年代初期各会馆的琼剧组为"琼联会义演筹募大学奖学基金"的创举。乡贤办学为下一代子弟的教育精神令人起敬，而琼剧艺人的劳苦功高也值得褒扬。③

（二）雪兰莪琼联剧社

雪兰莪琼联剧社于1955年4月由乡贤陈文运、王书俊、曾宪龙、施以经、陈祖怡、金野夫等人发起，并获得时任马来西亚教育部副部长朱运兴先生及林翼民、吴慕光、王国沣的赞成，各同乡的热烈响应使筹备工作得以顺利进行，于1957年5月5日正式成立。雪兰莪琼联剧社的宗旨是联络乡谊、研究戏剧、发扬文化、共谋福利。

雪兰莪琼联剧社于1956年发动筹款建设计划，并在吉隆坡燕美律惹兰华特坚尼购置了两间社宇用于日常运作。雪兰莪琼联剧社第一任社长是陈文运，初期社员达1200余人，设有理监事会及常务委员会，分设总务、财政、文书、戏剧、音乐、文教、福利、体育、妇女等部门，剧社的机制

① 佚名：《马来西亚海南族群史料汇编》（下册），2020年版，第68页。
② 唐玲玲：《巴生海南会馆、海南村与爱群剧社》，载《今日海南》1999年2月15日第2版。
③ 佚名：《马来西亚海南族群史料汇编》（下册），2020年版，第38页。

比较健全。该剧社除了发扬艺术和推广文化外，对教育事业及服务社会工作也都不遗余力。凡社员子女学业成绩优良，一律予以奖励，每年颁发一次奖学金。如遇社员不幸逝世，剧社会给社员家属发放互助金，并派社员前往慰问和致祭，以表哀悼。雪兰莪琼联剧社先后设琼剧团、铜乐团和合唱团。琼剧团于1957年6月赴怡保为霹雳咖啡餐旅职工会义演2晚，同年12月为发动筹募铜乐队基金，赴马六甲演出8晚，1958年8月8日赴槟城演出3晚，随后返怡保连演4晚。1959年2月8日，即中国春节期间，在中华游艺场连演7晚，最后第8晚为新加坡中苔鲁区火灾居民筹款。同年8月10日，又进而前往新加坡一连7晚演出，最后一晚则为新加坡琼州青年会筹募活动经费。除此之外，琼剧团积极参与星马琼剧团活动，热烈响应支持琼联会筹募奖贷学金义演，并曾受邀远飞东马为当地团体义演筹款，参与的义演活动多不胜举。[1]

20世纪60年代中期，马来西亚的琼剧新人辈出，琼剧事业也是蒸蒸日上，然而，此时的繁荣也为日后琼剧逐渐衰落埋下了种子。此时泰国的二南、南艺、繁华三大剧团不惜重金频频来马、新两国挖角，这一挖就挖了二三十年。例如，出身槟城琼青剧社的黄循书，演艺经验丰富，自1960年开始投身琼剧活动后，他就一直活跃在舞台，20世纪70年代远赴泰国，先后参加著名琼剧团，如二南、南艺等的巡回演艺，之后加入繁华剧团，十余年间足迹遍布泰国70个省。仅数年的时间，马来西亚的琼剧演员差不多流失了一半，多处会馆戏剧组也因此而陷入瘫痪，仅存芙蓉海南会馆剧组与马六甲马接女子剧团共享半岛剧坛。一个有趣的现象是：芙蓉海南会馆挟着"海南会馆"这个金字招牌雄霸北马、中马一带；而马接女子剧团则老树盘根，享誉东海岸南马等各城各县。

（三）马接女子剧团

1964年，马接剧团创立后曾轰动一时。该剧团一反传统，全部角色由少女担纲。吴淑吉是马接剧团的第一任班主，她曾是过琼班班主，剧团由名伶朱彩凤和詹行文指导。马接女子剧团附属于当地昭应祠。当时吴淑吉的两位十余岁的女儿吴川娥和吴川莱分别反串男主角和丑角，演艺日臻成熟，名声远播。吴川莱十几年前从父亲手中接过主理剧团的棒子，靠坚

[1] 佚名：《马来西亚雪兰莪琼州会馆庆祝百周年暨天后宫开幕纪念特刊》，载《马来西亚海南会馆文编》1989年，第137页。

韧的毅力和严肃的作风克服许多困难，使剧团迄今仍能维持下去。吴川娥反串男主角是琼剧一绝，吴川莱多年来历经磨炼，能饰演多样角色，尽管团务繁忙，但在缺角色时也登台演出。

20世纪70年代末80年代初，芙蓉戏剧组也逃不了被挖角的厄运，在纬钧、循书、静陶、华美等赴泰国后它也就"寿终正寝"了。少了"劲敌"，马接女子剧团一枝独秀，奔驰全国。然而这个时候，社会已大大改变。在经济快速发展的环境下，地方戏剧因不为人们所重视而逐渐式微，呈现了"惨淡经营"的局面。

从1983年到2003年，地方戏剧表演的次数寥寥可数。尽管海南乡亲中的有识之士提出建议，为避免琼剧的加速没落与失传，各地会馆每年的喜庆庆典，如经济力许可，不妨邀聘琼剧团演出助庆，积极维护海南家乡优良文化的艺术生命，但是总体效果甚微，马来西亚的琼剧依然呈现出不可逆转的颓败之势。①

庄国民（2016）在论文中提到，马六甲马接女琼剧团是一个活跃于1960年代的全女剧班。该剧团以琼剧作为媒介，将海南文化的精髓传遍马来西亚、新加坡、文莱及泰国等地。在马来西亚的巴生海南会馆有一座海南村和一个爱群剧社。1997年，海南大学唐玲玲教授到马来西亚考察，其间参观了海南会馆、海南村和爱群剧社，受到当地海南同胞的热烈欢迎和盛情款待。② 很快，琼剧以外的其他戏曲也开始在马来西亚流行，2010年8月15日，在马来西亚巴生音乐节上，粤剧《白龙关》也登上了表演舞台。

琼剧本身身兼宗教及娱乐双重角色，有其曾经的辉煌，但随着观看的场所改变、传播媒体的普及以及在流行文化的冲击下，琼剧在时代洪流中成为逐渐没落的娱乐项目（洪士惠，2020）。总体而言，海外琼剧已经在历史的潮流中逐渐走向了衰落和消亡，这既是一种不可避免的现实，也提醒我们要把海外琼剧的发展记录保存下来，为后人留存记忆。

① 星洲日报：《海南联会七十周年纪念暨大厦开幕特刊》，2003年，第79页。
② 唐玲玲：《巴生海南会馆、海南村与爱群剧社》，载《今日海南》1999年2月15日第2版。

三、泰国的琼剧发展

泰国是旅居海外的海南人最多的国家，许多琼籍华人通过不懈的努力，成为泰国政界和商界的精英。泰国海南会馆是泰国海南乡团的最高领导机构，会馆设理事会，每两年换届。1946年2月，泰国海南会馆由泰国琼州公所和工商联合会等琼属社团合并组建成立，至今已有70多年的历史，为泰国社会经济的发展做出了贡献。①

早期的海南会馆里，常常会通宵达旦地表演琼剧。泰国的海南会馆是琼剧艺人表演琼剧的重要场所，海南的琼剧戏班在泰国的演出也很频繁。最早在泰国公演的琼剧戏班是19世纪中叶的福堂班，以武生吴福光为文武大班，他们在泰国各地表演武戏，备受推崇。吴福光应邀前往泰国皇宫为皇后表演《方世玉打擂》，获赠银头盔，一时名声大噪。泰国的琼剧还为中国国内的革命事业做出了贡献。20世纪20年代末期，琼剧时装戏《林格兰就义》在曼谷演出，深深打动了泰国琼侨的爱国之心，热心的琼剧戏迷和观众纷纷捐款捐物，支援祖国的革命斗争。该剧是1926年剧作家吴发凤根据泰国琼籍华侨林文英英勇就义的革命事迹创作的琼剧。②

可惜琼剧的热潮并没能够持续到20世纪中期，随着其他剧种的异军突起，琼剧在泰国的热度逐渐下降。但是，20世纪50年代末至60年代初，潮剧却在泰国迎来了复兴高潮。这是因为潮剧电影《苏六娘》《告亲夫》和《荔枝记》等在海外发行上映，引起强烈轰动，而电影的热度又推动了潮剧的复兴。庄先生将音乐简谱引入泰国的中国戏曲伴奏中，同时将唱词由中国方言改成泰文，发展出"泰语潮剧"，还根据泰国的历史故事重新创作贴近泰国人生活的戏曲。③ 笔者认为，如果海外琼剧能够借鉴一些泰语潮剧的方式和方法，比如将唱词方言改成马来文或英文等，也不失为一种新的发展方向。

① 吴冠玉：《琼侨·会馆·琼剧——访泰国杂记》，载《今日海南》2000年第9期，第46－47页。

② 吴冠玉：《琼侨·会馆·琼剧——访泰国杂记》，载《今日海南》2000年第9期，第46－47页。

③ 吴冠玉：《琼侨·会馆·琼剧——访泰国杂记》，载《今日海南》2000年第9期，第46－47页。

第三节 琼剧的海外演出与交流

海南岛解放后，大批艺人纷纷返乡。琼剧艺术家韩文华、郑长和、林明充、谭歧彩等重返故土，使海南岛的琼剧又重新活跃起来。著名的琼剧艺术家林道修曾说过："如果不是这批琼剧人才风起云涌地回来，海南岛的琼剧不会进步这么快！"

然而，之后很长一段时间，由于历史等种种原因，海南岛与南洋的艺人之间不再往来。不过，东南亚的琼剧社却保留了下来，以满足当地琼侨的精神文化需求。直到1982年10月，广东琼剧团①应邀到新加坡和泰国演出，才又拉开了国内与海外琼剧艺术交流的新的历史帷幕（见图4.3.1、图4.3.2）。

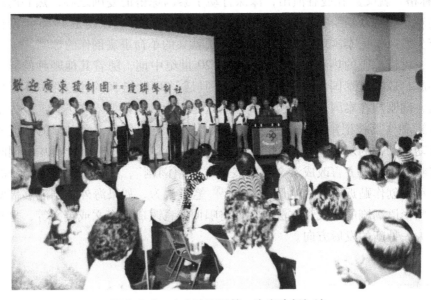

图4.3.1　广东琼剧团第一次出访新加坡

①　1988年4月13日设立海南省之前，海南属广东管辖。

第四章

20世纪50年代至今的海外琼剧"流芳"

图 4.3.2　广东琼剧团第一次出访泰国

1982年，广东琼剧团应邀参加新加坡国家剧场信托局和泰国政法大学校友会的活动，进行海外琼剧表演。① 这次琼剧团出访新加坡和泰国，是几代琼剧艺人所做的艺术之梦的延续。尽管相隔三十几年，但是梦始终没有中断，这是一个文化交流的新时代的开始。相比之前琼剧艺人的海外旅演是为了生存和养家糊口，这次的演出代表一个国家，代表一个剧种，在传播优秀的琼剧艺术的同时，更多地带去了中国人民的深情厚谊，带去了海南人民的乡音乡情，架起心的桥梁，增进两国人民的友谊、团结，其意义十分重大，影响也十分深远。

这次的琼剧出访演出受到新中国政府部门的高度重视和大力支持。考虑到这是新中国成立以来琼剧团的第一次出访，必须加强艺术阵容和艺术实力，因而便以广东琼剧院为主体，再从各市县抽调优秀琼剧演员，最终组成一个阵容相当可观的中国广东琼剧团。该剧团由当时的广东省海南行政公署副主任黄大仿带队任团长，海南行政区文化局局长赵子民任副团长，海南行政区文化局副局长杜式谨任秘书长，主要演员包括陈华、梁家梁、李桂琴、吴孔孝、洪雨、李和平、符气道、王蔚武等。演出的剧目有《张文秀》《搜书院》《狗衔金钗》《七品芝麻官》《百花公主》《择女婿》等。②

1982年10月15日晚10时许，中国广东琼剧团一行61人抵达新加坡。琼剧团在新加坡国家剧场共演出9场，前3场上座率为97%，后6场爆满，上座率为100%，观众来自四面八方，十分踊跃。特别是许多祖籍海南的华侨不辞辛苦，不远千里，从澳大利亚兼程而至。

琼剧在新加坡的演出得到了热烈的反响。《星洲日报》副总编卢光池先生说："这次的戏演得特别好，非常精彩，比我到海南时看过的有了很大的进步，尤其是《楼台会》'演到家'（意思是演得到位、精彩）了。"中国人民银行驻新加坡分行的职员们也赞不绝口地说："看琼剧团的演出，是一种心灵的陶冶，一种心境的享受。艺术，这才是真正的艺术！"

1982年10月29日，中国广东琼剧团飞到泰国首都曼谷进行演出，在

① 刘文峰：《中国戏曲在港澳和海外年表（下）》，载《中华戏曲》2001年第5期，第247－301页。

② 刘文峰：《中国戏曲在港澳和海外年表（下）》，载《中华戏曲》2001年第5期，第247－301页。

第四章
20世纪50年代至今的海外琼剧"流芳"

曼谷掀起了一股琼剧热。对于演出的盛况,《人民日报》的记者王荣夫、杨雄做了十分生动的描述:"广东琼剧团在雄伟壮观的泰国大戏院共表演20场之多,几乎每场都爆满。泰国大戏院共有1500个座位,表演期间经常超员,戏院不得已在两侧临时加座以应急。根据戏院的售票记录,本次表演共有观众约6万人,尤其是在22日最后一场演出当晚,还有不少观众从百里之外的地方特意赶过来。因为临时赶来买不到票,只能徘徊在剧场外面。最后,戏院为了满足观众需求,让所有观众都入场观看,剧场内凡是能站立的地方都站满了人,并且不时爆发出一阵阵的掌声。"其演出之精彩,场面之热烈,由此可见一斑。

在这次演出期间,剧团成员受到泰国王室成员诗琳通公主的热情接待(见图4.3.3)。诗琳通公主很高兴地说:"你们演得真不错,音乐好听,形象优美,真可惜我不懂海南话,不然还会更有意思。"

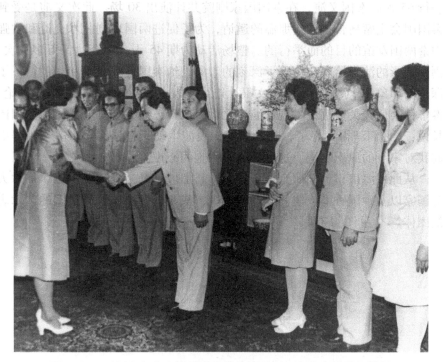

图4.3.3　1982年广东琼剧团访问泰国受到王室公主诗琳通接见

泰国前总理波特·沙拉辛深有感触地说:"琼剧剧本好,甚有文采;唱腔优美动听,沁人肺腑;表演艺术精湛,身段婀娜多姿,功架娴熟优

97

美；伴奏音乐悦耳，娓娓动听，海南韵味浓郁；布景美观，活现了海南的山水特色、椰林风貌。可谓样样俱佳，堪称艺术之一流。"一位泰国诗人还写诗称赞："琼州子弟到天南，渲古讽今一细参。动止台风成绝技，新词逸音有余甘。"

广东省中青年戏曲演员"百花奖"获得者王小文也参加了1982年的琼剧旅演活动。自此以后，王小文还多次随团再赴新加坡、泰国等国家访问演出，《人民日报》《南方日报》《海南日报》《新加坡联合早报》均有评价她的文章。

继1982年广东琼剧团出访新加坡和泰国之后，海南省琼剧院、海口市琼剧团、海南省文化艺术学校、定安县琼剧团等琼剧演出团体也多次应邀前往新加坡、泰国、马来西亚等海外国家和中国港台地区演出。

1985年2月，素有"南海珊瑚""椰城一枝花"美誉的海口市琼剧团一行65人赴泰国义演，在泰国国家剧院共计演出30场。此次义演是受到泰国国会主席乌吉·蒙空那温的邀请，为了促进两国琼剧艺术交流和增强中泰两国友谊的目的而举行的。整场活动为期45天，观众达5万多人次，剧团精彩的演出给观众留下了深刻的印象，给泰国各界人士和华侨留下了深刻的印象。[①] 泰国多家中英文报社连续发表了100多篇相关报道和评论。泰华社会侨领吴多福先生观看演出之后，次日天未亮就打电话给琼剧团团长说："你们演得太好了，艺术精湛，表演生动，音乐优美……不由得引起我对家乡的思念之情。这也是广大侨胞的心声。"[②]

从此，海口市琼剧团奔忙于泰国、新加坡、马来西亚、美国、加拿大等国家以及中国香港、澳门和台湾地区，成为全省出访演出最多的艺术表演团体。[③]（见图4.3.4）

[①] 佚名：《妙曲佳音中的琼剧流年》，载《海南日报》2020年5月18日第024版。
[②] 张军：《琼剧的历史、现状与未来》，社会科学文献出版社2012年版，第38页。
[③] 邢伯壮：《琼剧 南海红珊瑚》，载《文化月刊》2015年第4期，第66页。

第四章
20世纪50年代至今的海外琼剧"流芳"

图4.3.4 1986年海口市琼剧团访问新加坡

图4.3.5所示为海南省琼剧院二团去新加坡和马来西亚访问演出前的欢送会。通过琼剧在东南亚各国的传播，琼剧的种子在那里生根发芽、开花结果。此后，海南与南洋之间的琼剧艺术交流逐渐频繁起来。①

图4.3.5 海南琼剧院出访新加坡、马来西亚欢送会

① 张军：《琼剧的历史、现状与未来》，社会科学文献出版社2012年版，第67页。

在海外弘扬乡土文化,乃是海外侨胞的一片故园情。① 后来,新加坡的琼联声剧社、新兴港琼南剧社和新加坡海南协会青年剧团也陆续多次来琼献艺。在彼此进行的文化艺术交流中,两地琼剧界人士欢聚一堂,切磋艺术,增进友谊,共同促进琼剧的繁荣和发展。在这之中起着重要传播作用的,乃新加坡著名侨领黄培茂先生。他热爱家乡,热爱海南文化,始终致力于琼剧艺术的传播。②

1992年12月,新加坡教育部部长诗迪亲自率领琼南剧社一行48人到海南演出,在海口、文昌、琼海演出共6场,其精彩表演博得观众的阵阵掌声。《海南日报》以《新加坡琼剧回"娘家"》为标题发表文章,称赞该剧社"剧目内容丰富,多姿多彩,演艺精湛,胜色宜人"。著名琼剧艺人陈华观看演出后感慨道:"我想不到新加坡琼南剧社有这么高水平的演出。"

2007年5月,应美国海南文化交流协会的邀请,海口市琼剧团赴美国进行为期10天的文化交流活动(见图4.3.6)。这是琼剧团第一次跨越太平洋,赴美送戏。③ 琼剧作为中美文化的交流使者,给远在大洋彼岸的海南华侨带去了浓郁的乡情和乡音。这一活动的意义重大且影响深远。

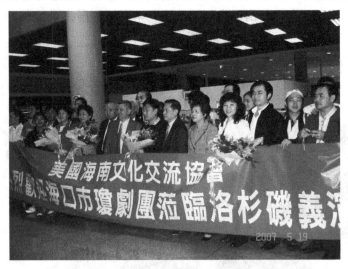

图4.3.6 2007年海口市琼剧团赴美演出

① 刑纪元:《海南琼剧史略》,海南出版社2008年版,第45页。
② 刑纪元:《海南琼剧史略》,海南出版社2008年版,第45页。
③ 邢伯壮:《琼剧:南海红珊瑚》,载《文化月刊》2015年第4期,第78页。

第四章
20世纪50年代至今的海外琼剧"流芳"

这次访问演出,上演了《喜团圆》《凤冠梦》《春草闯堂》三个风雅奇情、感人肺腑的优秀剧目,受到在美海南乡亲的热烈欢迎,也受到美国社会各界人士的广泛关注。美国劳工部部长赵小兰、美国加州州长施瓦辛格等美国政要和工商界人士,纷纷为演出发来贺电或为演出题词,美国《国际日报》《城市杂志周》等媒体也对此次访问演出做了详细报道。① 代表团还参加了联谊会,并访问了柔似蜜市、蒙特利公园市、阿罕布拉市、圣盖博市,并与当地官员进行座谈,介绍海南省的省情,特别是海口市市情和文化特色。其中洛杉矶圣盖博市愿意与海口市结为友好城市。此次琼剧访问演出为中美文化交流打开了一个崭新的窗口,用琼剧的乡音和乡曲搭起了连接中美友谊的桥梁,也为琼剧在北美的传播开辟了路径。②

在新加坡和泰国,当地的琼籍华侨华人不时邀请海南的琼剧人才到那里去传授琼剧艺术。1988年7月至1989年初,新加坡国家剧场信托局举办"戏曲艺术讲习班"和"记者学习班",中国海南省的琼剧艺术家们应邀前往讲授"戏曲艺术审美价值""表导演知识""表演程式分析与示范"及进行琼剧剧目教学。新加坡等国家有一批热爱琼剧的人们,如林师爱和宋爱玲,二人是海南籍新加坡人,海南话发音已不够地道,在学习中,她们尝试用英文字母注译正音,尽量使演唱字正腔圆。功夫不负有心人,她们如今已成为新加坡琼剧名旦。③

1992年,海南省琼剧院二团两赴海外,表演琼剧。6月,剧团赴马来西亚献演《双蝶记》《风流才子》《糟糠之妻》《桃李争春》《张文秀》《天之骄女》《画龙点睛》和《花烛泪》等剧目。同年访问新加坡,与狮城新兴港琼南剧社结为姊妹团。12月,新加坡琼南剧社回访海南,在海口、文昌和琼海进行来访表演。1993年和1994年,海南省琼剧院二团再次两赴新加坡,表演《梁山伯与祝英台》《状元与乞丐》《碧玉簪》《秦香莲》《仇侣鸳鸯》《昭阳宫冤》《天鹅宴》《哑女告状》等,创下最多连演9天的纪录。④(见图4.3.7)

① 邢伯壮:《琼剧:南海红珊瑚》,载《文化月刊》2015年第4期,第78页。
② 刑纪元:《海南琼剧史略》,海南出版社2008年版,第68页。
③ 刑纪元:《海南琼剧史略》,海南出版社2008年版,第68页。
④ 卫小林:《琼剧架起家乡与海外游子沟通的桥梁》,见中新网(http://www.chinanews.com/zgqi/news/2009/12-04/2001185.shtml)。

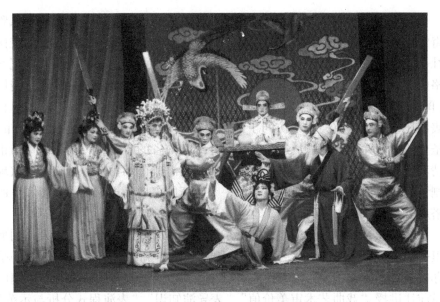

图 4.3.7　1993 年海南省琼剧院二团在新加坡表演《哑女告状》剧照

1994 年，为庆祝新加坡海南会馆成立 140 周年，会馆举办了纪念活动，会长赵锡胜先生高度重视，康乐股主任王春权先生亲自组织新加坡琼剧在黄金剧场展演。

新加坡新兴港琼南剧社献演了《悲欢岁月》。剧本情节曲折，人物命运坎坷，乐曲优美动听。演员富有舞台经验，充分体现了夫妻、母子、父子、兄弟之间的悲欢离合之情景，表演生动，催人泪下。新加坡琼联声剧社阵营整齐，技艺熟练，演出了古装戏《汉文皇后》。新加坡琼州青年会的演员朝气有为，满台生辉，献演了一出《凤冠梦》。可见海外琼侨对家乡的琼剧艺术是多么执着，对促进中新两国文化艺术交流发挥了重要作用。①

改革开放以来，越来越多的海外乡亲回到家乡，除了探亲，还要特别享受家乡海南的文化大餐——琼剧。这些重回故土的海外乡亲，回到村里、乡里的头等大事，就是"绑戏"，即邀请戏班去村里表演琼剧。甚至有的海外乡亲请了一场戏还不够，需要再请第二场、第三场，他们与本地村民同心同庆，其乐融融。② 琼剧已经成为家乡与海外游子之间的桥梁，

① 刑纪元：《海南琼剧史略》，海南出版社 2008 年版，第 35 页。
② 卫小林：《南国乡音绽放神州梨园》，载《海南日报》2010 年 1 月 7 日第 26 版。

第四章
20世纪50年代至今的海外琼剧"流芳"

连接着日益久远的故乡情意，增进着海南同胞之间的血脉亲情。据不完全统计，每次琼剧出访海外，在当地演出引起反响之后，都会不自觉地形成一个琼籍华侨探亲小高潮，可以说，琼剧在一定程度上还扮演了为海南的旅游业添砖加瓦的使者。琼剧在新加坡、泰国、马来西亚、越南、美国等国以及中国香港、澳门、台湾等地区广大琼籍华人群体中影响力颇高，所以说琼剧为海南旅游行业做出了贡献，其"呼亲唤友"的作用不可低估。①

2001年，琼剧团两次访问新加坡。3月，海南省琼剧院精心组织选派精选团赴新加坡，在车水牛人民剧场连演11天。6月，海南省琼剧院再次派团出访新加坡和马来西亚。如此高频率的出访一方面反映出琼剧在东南亚华人聚集地的受欢迎程度，另一方面更证实了琼剧的艺术魅力是无穷的。②

其中，最令人动容的一幕是观众当场为剧中人物捐款。2002年，海南省琼剧院在新加坡表演《状元桥》，当演员表演母亲为儿乞讨，供儿应试之时，热心的台下观众潸然泪下，纷纷挤到台前捐款。这一幕也成为琼剧海外表演历史上的一段佳话。③

2004年，泰国海南会馆再次邀请海南省琼剧院到泰国演出交流。在这次交流活动上，海南省琼剧院表演了琼剧《风流才子》《梁山伯与祝英台》《邢宥南巡》《喜还乡》等大戏。在香港旅港海南同乡会会长张泰超、副会长李桂英等人的大力倡导下，2005—2009年，海南省琼剧院连续5年到香港演出交流，开创了琼剧常态化到香港演出交流的新模式。④ 图4.3.8为2008年海南省琼剧院访港演出《七品芝麻官》剧照。

① 卫小林：《海南特色文化元素琼剧：为旅游行业"呼亲唤友"》，见新浪财经（http://finance.sina.）。
② 卫小林：《琼剧架起家乡与海外游子沟通的桥梁》，见中新网（http://www.chinanews.com/zgqi/news/2009/12-04/2001185.shtml）。
③ 卫小林：《琼剧架起家乡与海外游子沟通的桥梁》，见中新网（http://www.chinanews.com/zgqi/news/2009/12-04/2001185.shtml）。
④ 卫小林：《琼剧出访轰动东南亚》，载《海南日报》2009年12月4日第9版。

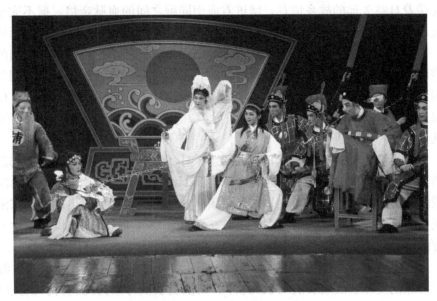

图4.3.8 2008年海南省琼剧院访港演出剧目《七品芝麻官》剧照

2007年,海口市琼剧团率先出访美国,实现了琼剧访美的夙愿。2009年6月,在海南省琼剧基金会理事长李桂英的率领下,海南省琼剧院也出访了美国,在洛杉矶海南乡亲中形成了一股琼剧热(见图4.3.9、图4.3.10)。近期,海南省琼剧院正在酝酿带琼剧访问欧洲及澳大利亚事宜。琼剧悄然架起了家乡与海外游子沟通的桥梁。

然而,实地演出的方式虽好,却存在一些限制,如经费过高、时间过长等,都在一定程度上限制了琼剧的海外传播。因此,打破时空阻碍,拓展琼剧传播的方式和途径,丰富琼剧传播的内容和形式,对当下促进琼剧的海外传播至关重要。

第四章
20世纪50年代至今的海外琼剧"流芳"

图4.3.9　海南省"亲情中华"琼剧团访美国华盛顿合影

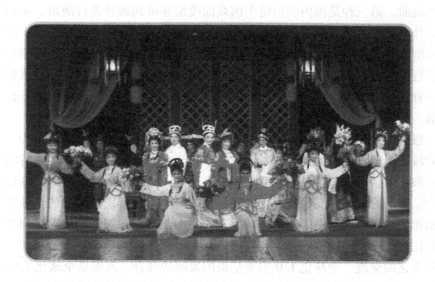

图4.3.10　2009年海南省"亲情中华"琼剧团赴美交流和演出

第五章 琼剧跨文化传播的新时代使命与现实困境

第一节 琼剧跨文化传播的历史进路

通过第一章我们了解到戏曲的跨文化传播主要有四种范式：第一种是由国内剧团将事先排练好的剧目带到国外演出。第二种是国外华人为了联络乡情在唐人街等华侨华人聚居区自建剧团在他国用他国语言自编或演出中国戏曲。第三种是国内剧团将中国戏曲改编并带到海外进行演出。第四种是外国剧团表演人员基于对中国戏剧的真心佩服和欣赏，尝试改编中国戏曲剧目后，在本国向本国观众以本国语言用本国观众喜闻乐见的戏剧形式进行演出。随后通过第三章和第四章对琼剧海外传播现状的梳理，我们可以看到琼剧的海外传播模式主要是前三种，且以前两种为主，第三种为辅。

根据弗里德曼在《世界是平的》一书中的观点，全球化可以被分为三个阶段：全球化1.0、全球化2.0和全球化3.0。每个阶段都有其独特的特点和影响。首先是全球化1.0，这是从1492年到1800年左右的全球化阶段。这个阶段的主要特点是由欧洲国家的探险家和殖民者带来的全球贸易和殖民地扩张。这一时期的全球化主要集中在欧洲、亚洲和美洲之间的贸易往来，以及殖民地的建立和资源的开发。全球化1.0推动了贸易的扩大和文化的交流。全球化1.0主要是指国家间的融合。其次是全球化2.0，这是从1800年到2000年左右的全球化阶段。这个阶段的特点是由工业革命和科技进步带来的全球化。全球化2.0主要集中在跨国公司和工业化国家之间的经济联系。随着交通和通信技术的发展，跨国公司能够更加便捷地在全球范围内开展业务，并实现全球供应链的整合。这一阶段的全球化推动了经济的增长和跨国合作。全球化2.0主要是指公司/企业间的融合。

最后是全球化 3.0，这是从 2000 年以来的全球化阶段。全球化 3.0 的特点是由信息技术和互联网的发展带来的全球化。互联网的普及和数字化技术的进步使得信息和知识能够快速地在全球范围内传播。这一阶段的全球化促进了全球社交网络的形成和个人的参与。全球化 3.0 融合了国家、公司和个人。通过全球化的三个阶段来纵观琼剧的对外传播，琼剧的对外传播经历了全球化 1.0（以国家意志为主要形式的琼剧交流阶段）和全球化 2.0（以国家、剧团之间相互交流为主的琼剧国际推广阶段），但全球化 3.0（主要指国家、剧团和个人通过琼剧传播中国优秀文化理念的阶段）还处在酝酿阶段。

根据拉斯维尔提出的传播要素，即传播者、媒介、受众、信息和效果，可见这五个要素构成了传播过程的基本组成部分，对于研究和理解传播现象具有重要意义。传播者是信息的发起者和传递者，可以是个人、组织或媒体。传播者的特点和行为方式会直接影响传播的效果。他们通过选择和编码信息，将其传递给受众。传播者的角色和能力对于信息的有效传达和理解起着至关重要的作用。媒介（传播途径）是信息传播的工具和平台，可以是印刷媒体、广播、电视、互联网等。不同的媒介具有不同的特点和传播效果。媒介的选择和运用方式会对信息的传播范围与传播速度产生重要影响。媒介的发展与进化也不断改变着传播方式和传播效果。受众是信息的接收者和理解者，可以是个体、群体或社会。受众的特点与需求会影响他们对信息的接受和反应。受众的反馈和参与程度对于传播效果的评估和调整具有重要意义。受众的多样性和变化性使得传播过程变得复杂而丰富。信息是传播的核心内容，是传达者与接收者之间的桥梁。信息（传播内容）可以是文字、图像、声音、视频等。信息的准确性、完整性和可信度直接影响着传播效果。信息的选择、编码和解码过程也会影响传播的效果和效率。效果是传播的最终目标和评估标准。传播的效果可以通过受众的反馈、行为变化、态度改变等来衡量。传播效果的好坏与传播者、媒介、受众、信息之间的相互作用密切相关。通过对传播效果的研究和评估，可以进一步优化传播策略和方法。基于传播者、传播内容、传播途径、传播受众和传播效果五个维度，我们可以将琼剧跨文化传播的历史进程进行概述（见表 5.1.1）。

表 5.1.1 琼剧跨文化传播的历史进程

5W 模式	国际交流（全球化 1.0）	国际推广（全球化 2.0）
传播者	官方：政府组织的剧团 民间：民间个体	官方：政府组织的剧团 民间：琼剧团、琼剧爱好者
传播内容	琼剧表演	琼剧表演
传播途径	单向传播模式：官方平台和书籍	趋向多元化：影视、光盘、书籍等
传播受众	受众无筛选，面向全体人员	交流人员，且多以中老年群体为主，青少年较少
传播效果	传播效果较差	传播效果不够理想

琼剧的跨文化传播历史确实可以追溯到改革开放的大潮中，当中国开始向世界敞开大门，各种文化形式，包括琼剧这样的地方戏剧艺术，也找到了向外传播的路径。琼剧作为海南省的一种独特戏剧形式，其跨文化传播的历程揭示了中国传统文化在全球化背景下的传播动态和互动过程。1985 年琼剧《红楼梦》在法国第七届巴黎国际戏剧节的成功演出，不仅是琼剧历史上的一个里程碑，也是中国传统戏剧艺术与世界文化交流的重要事件。这次演出不仅展示了琼剧艺术的独特魅力，也向世界证明了中国地方戏剧的国际传播潜力。此次演出的成功为琼剧走向世界奠定了坚实的基础，标志着琼剧跨文化传播历史的开始。随着时间的推进，特别是进入 21 世纪以后，琼剧在国际舞台上的活动更加频繁，这一阶段的国际交流主要集中在参加国际戏剧节、文化交流活动和演出巡回等方面。这些活动不仅增强了琼剧的国际影响力，也为国际观众提供了了解中国传统戏剧文化的窗口。通过这些国际舞台的展示，琼剧以其独特的艺术形式和文化内涵，赢得了国际观众的喜爱和赞誉，逐步建立起自己的国际形象和知名度。这一阶段基本可以归为琼剧国际交流（全球化 1.0）。

在琼剧的国际交流与传播过程中面临的主要挑战之一是语言和文化的差异，这不仅考验了琼剧在全球舞台上的表现力，也为其提供了创新与融合的独特机会。由于琼剧使用的是海南方言，这对于非中文背景的国际观众而言，理解上存在显著难度。为了克服这一障碍，琼剧团体实施了一系列措施：通过在国际演出中使用多语种字幕——如英语、法语、西班牙语

第五章
琼剧跨文化传播的新时代使命与现实困境

等——并在舞台两侧大屏幕上显示，帮助观众理解剧情和对白。这种做法不仅有效突破了语言限制，也让观众在欣赏演出的同时，深入了解琼剧的文化内涵。此外，制作多语种节目册，详细介绍剧目、角色及文化背景，并通过演出前的解说或引导式解说，助力观众更好地融入演出氛围。为了确保琼剧在不同文化背景下的国际观众中同样受到欢迎，对舞台表演形式的适应与创新至关重要。这包括对服饰和化妆的适当调整，在保留琼剧传统特色的同时，加入国际元素或进行现代化改造，满足国际观众的审美期待。化妆方面，既保留角色的传统特征，又使之适应国际观众的视觉习惯。进一步地，还通过利用现代舞台技术，如投影和 LED 大屏幕等手段，增强视觉效果，使演出更加生动吸引人。在舞台布景设计上，考虑国际观众的文化背景和审美偏好，采用更抽象或符号化的布景来传递普遍情感和主题，从而在保证艺术表现力的同时，确保其跨文化的可访问性和吸引力。

在全球化 2.0 时代，琼剧的国际推广进入了一个新的发展阶段，采用了更为开放和发散式的思维进行跨文化传播。在这个过程中，琼剧的传播者不仅形成了一种与其他文化相融合的意识，还积极寻求双向交流的机会，从而创造出具有独特跨文化魅力的演出形式。这种创新的跨文化表演形式不仅吸引了国际观众，也为琼剧的持续发展开辟了新的路径，同时也带来了前所未有的挑战。

琼剧在海外传播面临的首要挑战仍然是语言和文化的差异。由于琼剧使用海南话进行表演，这对于非中文背景的国际观众来说是一个显著的理解障碍。为了克服这一障碍，必须采取多种措施，如提供多语种字幕、制作详细的节目册，以及在演出前后提供解说服务，帮助观众深入理解琼剧的剧情和文化背景。此外，琼剧的表演风格、传统元素和文化内涵对于国际观众而言可能较为陌生，因此需要通过精心设计的介绍和互动活动来提高观众的认知和欣赏水平。

尽管实地演出被视为传统艺术传播的黄金标准，但它面临着高昂的成本、较长的准备时间和路途的遥远等挑战。这些因素都在一定程度上限制了琼剧海外传播的规模和效率。因此，寻找替代的传播途径和方法变得尤为重要。令人欣喜的是，互联网技术的发展和新媒体工具的开发为琼剧的跨文化传播提供了更加方便有效的路径。通过线上平台、社交媒体和虚拟演出等方式，琼剧可以突破地理和时间的限制，触达全球更广泛的观众。例如，通过直播技术进行的虚拟演出，不仅可以减少成本和时间消耗，还

可以实现与全球观众的实时互动。此外，制作琼剧主题的在线视频教程、开展文化讲座和互动式文化体验活动，也是提升国际观众对琼剧文化理解和兴趣的有效方式。

另外，在跨文化传播的过程中，将琼剧与当地文化元素相结合，创作出融合多元文化特色的新型演出，是另一种有效的策略。这不仅可以增加琼剧的国际吸引力，还有助于提升观众的文化共鸣和接受度。通过这种方式，琼剧不仅传播了中国海南地区的独特文化，也展示了其作为一种活生生的艺术形式，与全球文化的互动和融合能力。

因此，打破时空阻碍，拓展琼剧传播的方式和途径，丰富琼剧传播的内容和形式，对当下提升琼剧的跨文化传播至关重要。

第二节　琼剧跨文化传播的新时代使命

海南自贸港建设对于推动中国经济发展和对外开放具有重要的战略意义。在海南自贸港建设的背景下，推进文化产业和文化事业发展具有重要的意义。首先，自贸港建设为文化产业的发展提供了更广阔的平台。自贸港作为一个开放的经济特区，吸引了来自世界各地的企业和人才。这为文化产业的发展提供了更多的机会和资源支持。例如，在自贸港地区可以设立文化创意园区，吸引国内外文化企业的入驻，促进文化创意产业的集聚和发展。同时，自贸港还可以提供更便利的政策和法规环境，为文化产业的创新和发展提供保障。其次，自贸港建设为文化事业的发展提供了更多的支持和机遇。自贸港地区汇聚了丰富的经济、文化和人才资源，这为文化事业的发展提供了有力支持。例如，自贸港地区可以设立国际文化交流中心、艺术展览馆等文化设施，为文化事业的展示和交流提供场地和资源支持。此外，自贸港地区的国际交流平台和文化活动也为文化事业与其他国家和地区的文化艺术进行交流与合作提供了机会。最后，自贸港建设为文化产业和文化事业的发展带来了经济效益。随着自贸港的建设，文化产业和文化事业将成为推动经济增长的重要引擎。文化产业的发展不仅可以创造就业机会，还可以带动相关产业的发展，形成良性的产业链条。同时，文化事业的发展也可以吸引更多的游客和观众，促进旅游业的发展，为自贸港地区的经济增长做出贡献。

第五章 琼剧跨文化传播的新时代使命与现实困境

琼剧作为海南本土文化的代表,具有特殊的地位和作用,也受益于自贸港建设。琼剧作为海南本土文化的表征,是推动海南本土文化产业和文化事业发展的重要抓手,也是构建"海南国际形象"的重要路径,同时,自贸港建设也为推动琼剧的跨文化传播提供了便利的平台。第一,自贸港建设为琼剧跨文化传播提供了更广阔的舞台。自贸港吸引了来自世界各地的企业和人才,这意味着在自贸港地区,有更多的国际观众和文化交流的机会。通过在自贸港地区的演出和推广,琼剧可以吸引更多的国际观众,增加其在海外的知名度和影响力。第二,自贸港建设为琼剧跨文化传播提供了更多的资源支持。自贸港地区汇聚了丰富的经济、文化和人才资源,这为琼剧的推广和传播提供了有力支持。例如,自贸港地区的国际文化交流中心、艺术展览馆等文化设施,可以为琼剧的演出和展览提供场地和资源支持。此外,自贸港地区的国际交流平台和文化活动也为琼剧与其他国家和地区的戏曲艺术进行交流与合作提供了机会。第三,自贸港建设为琼剧跨文化传播带来了经济发展机遇。随着自贸港的建设,琼剧作为一种文化产品,可以通过文化创意产业的发展而获得更多的商业机会。例如,琼剧的演出、音乐制作、服装设计等方面都可以成为文化创意产业链的一部分,为琼剧产业的发展带来经济效益。同时,通过跟其他国家和地区的戏曲与舞台艺术形式进行交流和合作,琼剧还可以开拓海外市场,拓展其商业价值。

综上所述,琼剧作为中国传统戏曲艺术的瑰宝,具有悠久的历史和独特的艺术魅力。随着海南自贸港建设的推进,琼剧的跨文化传播将扮演以下重要角色:

(1) 文化交流的桥梁。随着海南自贸港的建设,琼剧有机会成为文化交流的重要桥梁。琼剧以其独特的表演风格、戏剧情节和音乐元素,能够吸引海外观众的兴趣,让他们更深入地了解中国文化。通过琼剧的传播,海南自贸港可以与世界各地建立更紧密的文化联系,促进跨文化的人文交流和友好合作。琼剧可以通过在国际文化节、艺术展览和演出活动中的参与,成为中国文化的重要代表,为世界各地的观众带来沉浸式的文化体验。

(2) 旅游文化的推动者。琼剧的跨文化传播对于海南自贸港的旅游业发展来说是一个重要的推动力。一是琼剧作为一种独特的文化体验,结合了音乐、舞蹈、戏剧等元素,呈现出富有海南特色和中国文化传统的精髓。因此,琼剧的表演吸引了众多国内外游客的兴趣。通过在国际舞台上

推广琼剧，海南自贸港可以将琼剧作为一项特色旅游活动，增加海南作为旅游目的地的吸引力。二是琼剧的跨文化传播将为海南自贸港提供更加多元化的旅游产品。游客不仅可以欣赏琼剧的表演，还可以参加琼剧的表演艺术体验活动，了解背后的文化内涵和历史传统，这将为游客提供更加丰富和深入的旅游体验。三是琼剧的跨文化传播将有助于提高海南的国际知名度。通过在国际舞台上展示琼剧的精彩，可以吸引更多的国际游客和媒体的关注，进一步将海南作为旅游目的地推广到世界各地。这将有助于吸引更多的外国游客来海南旅游，促进国际旅游业的发展，为海南的经济增长做出贡献。

（3）品牌形象的塑造者。琼剧作为海南的文化名片，通过海外传播可以有效塑造海南自贸港的品牌形象。其一，琼剧具有鲜明的地域特色，深受海南本土文化的影响。通过将琼剧与海南自贸港建设相结合，可以强调与展示海南的地域特色和文化底蕴。这有助于形塑海南自贸港的品牌形象，使其成为一个具有深厚文化背景的独特地区。这种地域特色不仅可以吸引更多游客，还能吸引投资者和企业，推动海南自贸港的发展。其二，琼剧作为一种传统艺术形式，承载着丰富的文化底蕴。通过琼剧的跨文化传播，可以展示海南自贸港的文化丰富性和多样性。这不仅有助于国际社会更好地了解海南的文化传统，还可以吸引文化爱好者与学者前来研究和交流，也有助于打造一个具有深刻文化内涵的品牌形象，提升其在国际舞台上的声誉。其三，琼剧的传播可以使海南自贸港在国际舞台上获得更多的关注和认可。琼剧作为一种独特的文化表现形式，可以通过吸引观众和媒体的兴趣，从而提高海南自贸港的国际知名度。这有助于吸引国际投资，推动经济发展，并为海南自贸港的对外合作和文化交流创造更多机会。品牌形象的提升也有助于吸引更多国际会议和活动在海南举行，促进国际交流和合作。其四，琼剧的艺术魅力和文化内涵可以为海南自贸港塑造积极的形象。它传递了海南地区对文化、艺术和传统的珍视，体现了其开放、包容和创新的一面。这种积极形象有助于吸引投资、吸引游客，并提高居民的自豪感和认同感，推动社会发展和文化繁荣。

（4）文化产业的发展者。琼剧的海外传播对于海南自贸港的文化产业发展具有重要意义。首先，通过将琼剧打造成具有国际影响力的文化品牌，海南自贸港可以吸引更多的国内外投资和资源进入文化产业领域。投资者可能看到琼剧在国际市场上的潜力，愿意支持琼剧的制作、推广和国际巡回演出。这将为文化产业注入资金和技术支持，促进产业的现代化和

国际化发展。其次，琼剧的海外传播不局限于剧目本身，还包括相关产业链的发展，如服装设计、音乐制作、舞台布景等。这些产业的发展将在琼剧的海外传播中发挥关键作用。例如，琼剧的海外演出需要精美的戏服、高水准的音乐伴奏等，这些将推动相关产业的增长。同时，琼剧的传播还可以带动旅游、餐饮、文化创意产品等产业的发展，形成更为庞大的文化产业生态系统。再次，琼剧的海外传播将为海南自贸港的文化创意产业注入新的活力和动力。它可以激发当地文化创意人才的创作热情，激发新的创意和艺术表现力。同时，国际舞台上的琼剧演出也将提高琼剧团队的专业水平和国际竞争力，鼓励更多人投身文化产业领域。最后，琼剧的海外传播将增加海南自贸港的文化输出。它将有助于传播海南的文化、价值观和审美观念，为中国文化在国际舞台上的影响力贡献力量。这不仅有益于中国的文化软实力建设，也有助于提升海南自贸港的国际地位。

　　推动琼剧的跨文化传播对于海南自贸港建设具有多方面的重要意义。通过琼剧，海南自贸港可以与世界各地建立更紧密的文化联系，促进人文交流和友好合作，有助于打造一个多元文化的社会环境。琼剧演出和相关文化活动将吸引更多游客前来海南，游客不仅可以欣赏琼剧的表演，还可以参与琼剧体验和文化交流活动，丰富旅游目的地的文化吸引力，提升游客的满意度。同时，将琼剧作为文化传播的媒介，有助于海南自贸港树立独特的品牌形象。琼剧代表着海南的文化精髓和历史传统，通过它，海南可以传递其对文化、艺术和传统的珍视。这有助于塑造积极的品牌形象，将海南自贸港定位为一个具有深刻文化内涵的地区，提升其在国内外的知名度和吸引力。最重要的是，琼剧的跨文化传播可以实现文化与经济的双赢。海南自贸港可以通过支持琼剧的传播，促进文化的繁荣和经济的增长。琼剧不仅能够为文化产业和旅游业带来收益，还可以提升海南自贸港的品牌形象，吸引更多的投资和游客。这样的文化经济模式可以为海南自贸港建设提供可持续的发展路径。综上所述，我们应该加大对琼剧跨文化传播的支持和投入，为海南自贸港建设注入更多的文化元素和活力，实现文化与经济的双赢。

第三节 琼剧跨文化传播面临的问题

琼剧作为中国传统戏曲艺术的瑰宝,具有悠久的历史和独特的艺术魅力。随着琼剧走向国际舞台,跨文化传播也成为必然趋势。然而,在琼剧跨文化传播的过程中,也面临着以下问题:

一、语言障碍

琼剧通常以海南话为主要演唱语言,这是一种具有浓厚地方特色的方言。虽然在海南本地,琼剧的演出语言不成问题,但在国际舞台上,海南话可能会被认为是一种相对陌生的语言,观众和演员可能不熟悉它。这使得琼剧的表演和情节在国际观众中难以被理解,限制了其传播的范围。语言障碍对琼剧跨文化传播具有深远的影响,这些影响可以在多个方面表现出来:其一,语言障碍会使观众的理解和互动受到限制。由于琼剧通常以海南话演唱,国际观众可能对这种方言不熟悉,难以理解剧中的对白、歌曲和情节,从而难以沉浸在剧情中,这可能降低他们对琼剧的兴趣和参与度。这种理解限制可能导致观众错失琼剧所传达的文化和情感内涵。其二,语言障碍限制了琼剧的传播范围。由于观众需要理解和欣赏琼剧的文本,因此,只有那些懂得海南话或提供了充分的翻译和字幕支持的国际观众才能够真正欣赏琼剧。这将限制琼剧的观众群体,减少其在国际市场上的影响力和知名度。其三,语言障碍还可能对琼剧的艺术表现产生负面影响。演员可能会面临挑战,因为他们需要通过演唱和表演来传达故事情感,而观众对语言的不熟悉可能会妨碍情感的传达。这可能会限制演员在国际舞台上的表演能力,使得琼剧的艺术价值受到一定的影响。其四,语言障碍也可能导致琼剧在国际观众中的文化认同模糊。观众可能难以理解琼剧所传达的海南文化元素和价值观,因为这些元素通常与海南话和地方传统紧密相关。这可能导致国际观众将琼剧视为一种陌生的表演形式,而不是能够反映中国文化的艺术形式。其五,语言障碍可能会限制琼剧的国际化发展。在国际市场上,语言不同可能使琼剧难以吸引广泛的国际观众,限制其在国际化进程中的表现和成功,影响它的商业潜力和国际影响力。

二、文化差异

琼剧具有浓厚的海南文化特色和中国传统文化元素，这在国际观众中可能不易被理解或接受。观众对琼剧中的故事、服饰、音乐和舞蹈等元素可能感到陌生。文化差异是琼剧跨文化传播面临的重要影响因素之一。琼剧作为中国传统文化的一部分，具有浓厚的地域特色和文化内涵，在国际舞台上传播时，文化差异可能会带来一系列影响。

（一）琼剧内容的理解和接受

文化差异可能导致国际观众对琼剧的内容产生误解或难以接受。由于文化背景不同，琼剧中的故事情节、角色性格、道德观念等可能难以让国际观众理解或感同身受。例如，某些琼剧情节是基于中国传统价值观而编排的，与国际观众的现代价值观存在差异。

（二）观众的情感共鸣

琼剧通常具有深刻的情感内核，但这些情感在不同文化背景下的观众中可能引发不同的感受。观众是否能够与琼剧中的角色产生情感共鸣取决于他们自身的文化经验和情感认知。文化差异可能会影响观众对琼剧情感的理解和感悟。

（三）艺术表现形式的接受度

琼剧的表演风格、音乐、舞蹈和服装等方面都具有中国传统戏曲的特点，这些特点在国际观众中可能会引发不同的反应。观众是否接受琼剧的艺术表现形式与他们自身的审美观念和艺术背景有关。有些观众可能会因为琼剧的独特风格而感到新奇和有吸引力，而另一些观众可能会觉得琼剧与他们的文化传统有很大的差异，从而难以接受。

（四）文化适应性的挑战

在琼剧的跨文化传播中，需要考虑文化适应性的问题。琼剧的剧情和主题通常与中国传统文化、历史和价值观密切相关。然而，外国观众对这些主题的理解和接受度可能存在差异。因此，在琼剧跨文化传播中，需要考虑如何调整以下三点：一是剧情和主题，在琼剧跨文化传播中，应因地

制宜地适当调整剧情和主题,使其更符合外国观众的审美和文化背景。二是表演风格。琼剧的表演风格独特而精致,注重细腻的动作和面部表情。然而,在某些外国的戏剧传统中,表演风格可能更加注重自然和真实感。因此,在琼剧跨文化传播中,需要寻找一种平衡,既能保持琼剧的独特性,又能让外国观众更容易理解和接受。三是舞台和道具。琼剧的舞台与道具设计通常具有鲜明的中国特色和象征意义。然而,在外国观众眼中,这些设计可能显得陌生和难以理解。因此,在琼剧跨文化传播中,需要考虑如何调整舞台和道具设计,使其更能引起外国观众的共鸣和兴趣。总而言之,要根据不同文化背景的观众需求,对琼剧进行必要的调整和改编,以使其更容易被接受。这可能包括修改故事情节,调整音乐、服装或舞蹈等元素,以适应不同文化背景观众的口味和期望。

(五)艺术与商业的平衡

跨文化传播需要在保留琼剧艺术原汁原味的同时,考虑商业可行性。这可能会引发文化与商业之间的平衡问题。为了吸引更多国际观众,可能需要在一定程度上调整琼剧的内容和表现形式,以增加其商业吸引力。然而,这也带来了如何保护琼剧传统艺术的挑战。

三、市场竞争

市场竞争对于琼剧在国际舞台上的跨文化传播具有重要影响,这涉及琼剧与其他国家和地区的文化表演,包括戏剧、音乐、舞蹈等进行竞争。

(一)节目吸引力的提升

在国际市场上,琼剧需要提供更具吸引力和独特性的节目,以与其他文化表演竞争。这可能包括改编琼剧的故事情节、提升演员的表演水平、创新舞台设计和音乐编排等。目的是吸引更多观众,让他们选择欣赏琼剧而不是其他文化表演。

(二)竞争力的增强

竞争激烈的市场需要琼剧增强其竞争力。这意味着琼剧需要持续改进和提高其质量,以确保观众有更好的文化体验。演员需要接受更严格的训练,制作团队需要提高专业水平,以满足国际观众的期望。

(三) 市场调研和目标定位

为了在国际市场中获得竞争优势，琼剧需要进行市场调研，了解观众的需求和偏好，以便确定适合不同市场的琼剧节目和推广策略。目标定位是关键，需要确定哪些国家或地区的观众更容易对琼剧感兴趣，以便有针对性地推广。

(四) 跨文化传播策略

跨文化传播需要制定合适的策略，以适应不同文化背景的观众需求。这包括对剧情、音乐、舞蹈和服装进行文化适应性的调整，以确保观众更容易理解和接受琼剧。同时，也需要考虑文化传播的渠道和方式，如社交媒体、文化节庆和国际巡回演出等。

(五) 市场份额的争夺

在竞争激烈的市场中，琼剧需要争夺市场份额。这可能需要与国际文化机构、演出公司和剧院合作，以推广琼剧。同时，需要制定合适的票价政策，以吸引不同经济水平的观众。

(六) 推广和宣传

成功的市场竞争需要充分的推广和宣传工作。琼剧需要投入资源来制作宣传材料、广告，开展宣传活动，以提高知名度和吸引力。社交媒体、网络宣传等都可以是有效的推广渠道。

总的来说，市场竞争是琼剧跨文化传播中的一个关键因素。琼剧需要通过提升节目吸引力、增强竞争力、进行市场调研、确定目标定位、制定跨文化传播策略、争夺市场份额、推广和宣传等方式来应对竞争，以确保其在国际市场上获得成功并赢得更多观众的认可。

四、文化保护与创新的平衡

文化保护与创新的平衡对于琼剧的跨文化传播至关重要。这就要求在传播过程中保护琼剧的传统特色和文化价值，同时进行必要的创新，以适应国际观众的需求和不同文化环境。

（一）传统特色的保护

琼剧是中国传统戏曲的重要组成部分，具有悠久的历史和独特的文化价值。在跨文化传播中，保护琼剧的传统特色意味着维护其原汁原味的表演风格及音乐、服装和舞蹈等元素。这有助于传承和弘扬琼剧的传统魅力，让观众感受到其文化深度和历史渊源。

（二）创新的必要性

跨文化传播要求琼剧具备足够的吸引力，以吸引国际观众。为了实现这一目标，琼剧需要进行必要的创新，以适应不同文化环境和观众的需求。为此，可以适当改编剧情，引入跨文化元素，提升舞台表现技巧，以及改进音乐编排，以增加琼剧的吸引力。

（三）文化适应性的平衡

在创新过程中，琼剧需要找到平衡点，以确保文化适应性。这意味着在保持琼剧的核心传统特色的同时，要对琼剧进行适度的调整和改进，以满足国际观众的口味。文化适应性不应使琼剧失去其本质，而应该是一种增强琼剧在国际舞台上的可接受性的方式。

（四）创新的方式

创新可以通过多种方式来实现，例如，将现代元素融入琼剧中，以使其更具现代感，吸引年轻观众。又如，与国际艺术家和制作团队合作，带来不同文化视角和艺术元素。

（五）观众反馈的重要性

在琼剧的跨文化传播中，观众反馈是关键。不断收集和分析观众的反馈意见可以帮助琼剧更好地调整和平衡文化保护与创新。观众的意见可以指导琼剧团队确定何时需要进行改进以及何时需要坚守传统。

简言之，文化保护与创新的平衡是琼剧跨文化传播的核心挑战之一。它要求琼剧团队在保护传统特色的同时，保持开放的思维，寻找适应不同文化环境的创新方式，以确保琼剧能够持续在国际舞台上保持活跃并吸引更广泛的观众。

五、琼剧的翻译

琼剧的跨文化传播离不开优质的翻译工作。好的翻译可以帮助观众理解琼剧的语言和文化内涵，维护艺术表现的完整性，促进观众的理解和共鸣，最终实现琼剧在国际舞台上的成功传播。当下琼剧的翻译面临一系列挑战和问题，主要源于其特殊的表演形式、语言特色和文化内涵。以下是琼剧翻译面临的一些主要问题：

（一）语言难度

琼剧通常使用海南话演唱，这是一种具有浓厚地方特色的方言，与国际观众熟悉的语言有很大差异。因此，将琼剧翻译成其他语言可能会面临较大难度，包括语言结构、发音和语法等方面的挑战。翻译需要确保表达清晰准确，同时保持琼剧的节奏和韵律。

（二）艺术表现的保留

琼剧的表演不仅包括歌唱，还包括舞蹈、音乐、面部表情和身体动作等多重元素。在翻译过程中，将这些艺术表现保留并传达给观众是一个不小的挑战。翻译需要考虑如何在目标语言中传达原作的艺术表现，以确保观众能够全面理解琼剧的表演。

（三）文化差异

琼剧具有浓厚的中国文化特色，其中包括传统的价值观念、历史背景和地域文化等。将琼剧翻译成其他语言时，需要解决文化差异问题。某些情节、对话或象征性的元素可能需要解释或调整，以便不同文化背景的观众理解和接受。

（四）歌词和押韵的保持

琼剧的歌词通常是押韵的，在翻译时，需要努力保持原歌词的押韵和音乐节奏，以保留琼剧的特色和美感。这就需要在翻译过程中进行创意性的工作，以确保歌词在目标语言中仍然具有音律性。

（五）口音和发音

演员在琼剧中的发音和声音表现是其重要的艺术元素之一。在翻译和配音过程中，保持演员的特有口音和声音特点是一个挑战。这需要找到合适的配音演员，传达原演员的音频特征。

（六）观众的文化理解

观众对琼剧的理解也受到他们自身文化背景的影响。在翻译和表演过程中，需要考虑观众的文化背景，以确保他们能够理解并产生共鸣。这可能需要添加关于文化背景的解释或调整节目的元素，以帮助观众进行理解。

总之，琼剧翻译面临多重挑战，包括语言难度、艺术表现的保留、文化差异、歌词和押韵的保持、口音和发音以及观众的文化理解。解决这些问题需要翻译团队具备深厚的语言和文化背景知识，同时注重艺术表现的细节和观众体验的综合考虑。

第四节 跨文化传播视域下的琼剧对外翻译问题

一、戏曲的翻译技术问题

戏曲作为中国传统文化的瑰宝，具有悠久的历史和丰富的内涵。随着全球化的进程，越来越多的人对戏曲产生了兴趣，因此，戏曲对外翻译的需求也日益增加。然而，由于戏曲的特殊性和复杂性，戏曲对外翻译面临着一些技术问题。

戏曲以其独特的语言风格而闻名，包括韵律、押韵和平仄等特点。这些语言特点在翻译过程中往往难以保持完全一致，因为不同语言的语音和语调差异较大。因此，在戏曲对外翻译中，翻译者需要在保持戏曲特色的同时，根据目标语言的特点进行适当的调整和变通。戏曲作为中国传统文化的重要组成部分，蕴含着丰富的历史、哲学和价值观。这些文化背景对于理解和翻译戏曲至关重要，但对于外国读者来说可能是陌生的。因此，在戏曲对外翻译中，翻译者需要具备深厚的文化素养，了解戏曲的历史和

文化内涵，以便准确传达戏曲的意义和情感。戏曲作为一种综合艺术形式，包括音乐、舞蹈、表演等多个要素。这些要素在舞台上相互配合，共同传达戏曲的情节和意义。然而，在戏曲对外翻译中，由于语言的局限性，往往无法完全表达舞台表演的细节和效果。因此，在戏曲对外翻译中，翻译者需要通过文字的选择和描述，尽可能地还原戏曲的舞台表演效果，使读者能够感受到戏曲的魅力。此外，戏曲的口头传统的形式特点是戏曲对外翻译的另一个技术问题。戏曲作为一种口头传统的艺术形式，注重口传心授。因此，戏曲的翻译既需要考虑到口头表达的特点，保证翻译的语言更贴近口头表达的风格和方式，同时也需要考虑到戏曲的音乐和节奏，让翻译的语言能够与戏曲的音乐相协调，尤其需要特别留意的是戏曲翻译中的剧名翻译、术语翻译和文化负载词翻译。

（一）戏曲的剧名翻译问题

戏曲剧名翻译是将戏曲作品的名称从一种语言转化为另一种语言的过程。戏曲剧名翻译的重要性不仅在于准确传达作品的主题和内涵，还在于促进戏曲在国际舞台上的传播和推广。通过将戏曲作品的名称翻译成其他语言，可以让更多的国际观众了解和认识戏曲，促进戏曲在国际舞台上的传播和推广。戏曲剧名翻译的准确和恰当对于吸引观众的兴趣和参与至关重要。戏曲作为一种独特的表演形式与艺术风格，其表达方式和文化内涵与西方戏剧有着较大的差异。通过将戏曲作品的名称翻译成其他语言，可以帮助观众更好地了解和理解戏曲的表演形式和艺术特点，增进不同文化之间的理解和尊重；可以将该部戏曲的主题与内容更准确地传达给国际观众，增进其对剧情乃至戏曲文化的意会和体味。戏曲剧名翻译的质量和效果对于促进跨文化交流与文化多样性的发展具有重要意义。但戏曲剧名在翻译时也应注重保护和传承戏曲文化的特色与独特性，避免过度西化或异化的现象。以京剧传统剧目《白蛇传》的剧名翻译为例，在处理京剧《白蛇传》的剧名翻译时，可以遵循以下原则：

1. 保留音译特点

例如，京剧《白蛇传》可以音译为"Bai She Chuan Opera"，保留京剧名称的音译特点，以便保持其原有的音韵和发音。

2. 提供中文来源信息

例如，京剧《白蛇传》可以翻译为"Peking Opera: The Legend of the White Snake"。在这个示例中，"Peking Opera"保留了京剧的音译，而

"The Legend of the White Snake"提供了戏曲的故事背景信息。提供中文名称的来源信息，可以帮助外国观众了解戏曲的背景和故事。

3. 强调地理特征

例如，京剧《白蛇传》可以翻译为"Beijing Opera: The Legend of the White Snake"。这个示例中，使用了北京的英文名称，使观众更容易理解京剧的地理背景。考虑京剧的起源地点（北京），可以强调地理特征，以帮助观众理解。

以上三项原则，或保留发音特点，或提供戏曲的故事背景，亦或强调戏曲起源地的地理位置，都能够帮助译语观众更好地理解京剧这一传统的艺术形式，有效传播戏曲文化的独特性。戏曲名称翻译涉及语言、文化和艺术等多个方面的问题，是一项复杂且具有挑战性的任务。首先，译者需要考虑不同语言的特点。其次，译者需要考虑不同文化之间的差异。再者，译者需要兼顾艺术传播的效果。最后，译者还要寻求传统与现代的平衡。中国传统戏曲是一综合艺术，包含音乐、舞蹈、舞台表演等多个要素。戏曲剧名的翻译是戏曲对外传播的点睛之笔，好的戏曲译名能够吸引海外观众的眼球，从而更好地传播戏曲艺术。译者既要理解和欣赏戏曲，还需具备深厚的历史文化底蕴，才能产出合格的译文，为戏曲海外传播做出贡献。

（二）戏曲的术语翻译问题

戏曲术语翻译是将戏曲中的专业术语从一种语言转化为另一种语言的过程。戏曲术语翻译的重点在于准确传达术语的含义和特点。戏曲术语翻译的质量和效果对于提升国际观众对戏曲的认知和欣赏具有重要意义。

一是戏曲作为中国传统文化的重要组成部分，具有独特的表演形式、音乐和舞台艺术。通过将戏曲术语翻译成其他语言，可以帮助国际观众更好地了解和理解戏曲的表演方式与艺术特点，促进戏曲在国际舞台上的传播和推广。

二是戏曲术语作为戏曲艺术的专业术语，具有特定的文化内涵和表达方式。通过将戏曲术语翻译成其他语言，可以帮助国际观众更好地了解和理解戏曲的艺术特点与文化背景，增进不同文化之间的理解和尊重。

三是戏曲术语翻译有助于保护和传承戏曲文化。通过将戏曲术语翻译成其他语言，可以将戏曲文化传播给更多的国际观众，提升国际观众对戏曲文化的认同度。例如，我们在翻译川剧中的术语时，需要遵循一些翻译

原则,以确保传达准确的含义和保持原有的文化特色。以下是一些川剧术语的翻译示例:

1. 保留音译

保留原名的音译,以保持其原有的音韵特点。

例如,川剧中的术语"川剧脸谱"可以音译为"Sichuan Opera Face Painting"。在这个示例中,保留了"川剧"这个词的音译特点。

2. 提供解释或注释

对于特定的文化术语,可以提供解释或注释,以帮助外国观众理解其含义和背景。

例如,川剧中的术语"川剧变脸"可以翻译为"Sichuan Opera Face Changing",并附上解释:"一种川剧表演技巧,演员通过快速换取不同的脸谱来表达情感和角色转变。"在这个示例中,翻译提供了背景信息,帮助观众理解"变脸"是一种特殊的表演技巧。

3. 强调地域特征

考虑到川剧的地域性质,可以在翻译中强调其起源地点(四川省)。

例如,川剧中的术语"川剧刀马戏"可以翻译为"Sichuan Opera Knife and Horse Play"。在这个示例中,使用了四川省的英文名称"Sichuan"来强调川剧的地理特征。

川剧术语翻译遵循保留音韵特点、提供解释/注释和强调地域特征的原则,将专业性强的艺术表达转化成海外观众能够理解的语言形式,促进川剧的海外传播。戏曲术语翻译的困难之处在于术语形式精炼、专业性强,非专业人士不容易理解。在进行戏曲海外传播时,戏曲术语是难倒海外观众的"拦路"。译者通过翻译搭建桥梁,把复杂难懂的戏曲术语,用符合目标语言的形式表达出来,再加上适当的注释,能够帮助海外观众克服困难、理解术语,从而进一步理解戏曲内容。

(三)戏曲的文化负载词翻译问题

在戏曲海外交流中,文化负载词的翻译显得尤为重要。文化负载词是指在特定文化领域中承载着特定文化内涵和情感价值的词汇。在戏曲中,文化负载词可以是特定的剧种、角色、服饰、道具、音乐等。这些词汇不仅仅是简单的词语,更是戏曲文化的象征和表达方式。因此,在戏曲海外交流中,准确地翻译文化负载词是非常重要的,它关系到戏曲文化的传播和理解。一方面,准确翻译戏曲文化负载词可以帮助海外观众更好地理解

和欣赏戏曲。戏曲是中国独特的艺术形式，其中蕴含着丰富的历史、哲学和文化内涵。如果负载词的翻译不准确，观众可能无法理解其中的含义和背后的文化象征，从而影响对戏曲的欣赏和理解。另一方面，准确翻译戏曲文化负载词有助于保护和传承戏曲文化。戏曲作为中国传统文化的重要组成部分，具有独特的艺术魅力和历史价值。在戏曲海外交流中，准确地翻译负载词可以保护和传承戏曲文化，使其在国际舞台上得到更好的展示和传播。通过准确翻译负载词，可以让观众更好地了解戏曲的文化内涵和艺术特点，从而促进戏曲文化的传承和发展。同时，戏曲文化负载词的准确翻译也可以帮助观众更好地融入戏曲的艺术世界，体验和感受不同文化背景下的艺术魅力。例如，京剧中的文化负载词是那些在中国文化和戏曲中具有特殊含义的术语。在翻译这些词汇时，需要遵循一些原则，以保留其文化特点并确保观众能够理解。

1. 保留音译

保留原名的音译，以保持其原有的音韵特点。

例如，京剧中的术语"京剧生旦净末丑"可以音译为"Jingju Sheng Dan Jing Mo Chou"。在这个示例中，保留了原名的音译特点。

2. 提供解释或注释

对于特定的文化负载词，可以提供解释或注释，以帮助外国观众理解其含义和文化背景。

例如，京剧中的术语"花旦"可以翻译为"Hua Dan（Young Female Role）"，并附上解释："花旦是京剧中的一种年轻女性角色，通常由男性演员扮演，其表演风格独特。"在这个示例中，翻译提供了背景信息，以帮助观众理解"花旦"是一个特殊的戏曲角色。

3. 强调文化特征

强调文化负载词的文化特征，以确保观众能够理解其在中国文化和京剧中的重要性。

例如，京剧中的术语"红楼梦"可以翻译为"Dream of the Red Chamber"，并附上解释："《红楼梦》是一部中国文学经典，常常被用作京剧的题材之一，讲述了丰富的人物关系和社会生活。"这个示例中，翻译强调了《红楼梦》在中国文化和京剧中的文化特征。

文化负载词翻译是一种特殊的翻译现象，它出现在许多翻译文本中，包括文学作品翻译、政治文本翻译、旅游文本翻译、影视作品翻译等。戏曲翻译中的文化负载词常常藏匿于戏曲的曲牌名、台词、唱腔等各个角

落，给戏曲翻译造成了不小的困难。京剧翻译者们通过保留音译、提供注释和强调文化特征等方式，为戏曲文化负载词翻译提供了范式。戏曲中的文化负载词可以帮助海外观众了解和学习中国文化，进一步推动中方文化交流的快速发展。

二、戏曲翻译的发展阶段

随着戏曲的国际传播和交流日益增多，戏曲翻译也面临着新的挑战和机遇。戏曲翻译的发展可以分为三个阶段，每个阶段都有其独特的特点和贡献。第一个阶段是传统戏曲翻译的初步阶段。在这个阶段，戏曲翻译主要是由中国学者和艺术家进行，目的是让外国观众了解和欣赏中国戏曲。翻译工作主要集中在剧本和相关文献的翻译上，翻译者注重对原文的准确传达和文化内涵的解释。然而，由于语言和文化的差异，翻译中存在一定的困难和局限性。第二个阶段是戏曲翻译的专业化阶段。随着戏曲的国际传播和交流不断扩大，戏曲翻译逐渐成为一门专业，翻译工作也开始由专业翻译机构和翻译人员承担。在这个阶段，翻译者不仅需要具备优秀的语言能力和翻译技巧，还需要对戏曲的艺术特点和文化背景有深入的了解。戏曲翻译开始注重对外国观众文化传统和背景的适应，以便让外国观众更好地理解和欣赏戏曲。第三个阶段是戏曲翻译的创新和拓展阶段。随着社会的发展和技术的进步，戏曲翻译也面临着新的挑战和机遇。在这个阶段，翻译者开始运用新的翻译工具和技术，如机器翻译和语料库翻译，以提高翻译的效率和质量。同时，翻译者也开始尝试新的翻译策略和方法，如文化适应、本土化和创造性翻译，以便更好地传达戏曲的艺术魅力和文化内涵。戏曲翻译的发展经历了初步阶段、专业化阶段和创新拓展阶段，在发展过程中我们也发现了许多问题，其中最关键的问题是戏曲的剧本翻译、提词翻译和影视作品翻译问题。

（一）戏曲的剧本翻译问题

戏曲剧本翻译是戏曲艺术在国际传播和交流中的重要环节，它承载着戏曲作品的情节、角色和对话，是观众理解和欣赏戏曲的重要依据。戏曲的剧本翻译是一个复杂而具有挑战性的任务，因为戏曲具有独特的文化、历史和艺术特点。戏曲通常根植于特定文化和历史背景之中，其中包括角色、情节、对话、音乐和舞蹈等元素。在翻译戏曲剧本时，需要考虑如何

传达这些文化特点，以便观众能够理解和欣赏戏曲。这可能涉及文化背景的解释、注释或者保留一些原汁原味的表达方式。戏曲中的音乐和韵律对剧情与情感表达至关重要。翻译要考虑如何保留原有的音乐元素，以使观众能够感受到戏曲的独特氛围。这可能需要选择相似的音乐元素，或者提供音乐方面的解释。戏曲的表演技巧包括声音、动作、面部表情等方面的要素。这些要素通常在剧本中没有文字化，而是由演员通过传统的表演传承和实践来掌握。在翻译时，需要考虑如何传达这些表演技巧，以使观众能够理解演员的表演和情感表达。此外，戏曲常常包含丰富的文学内涵和诗意的表达方式。翻译要考虑如何保留这些文学价值，以便观众能够感受到戏曲的艺术美感。这就要求翻译者选择合适的词汇和表达方式，以保持戏曲的文学特色。可见，戏曲的剧本翻译是一个需要综合考虑文化、艺术、音乐和表演等多个方面的复杂任务。翻译者需要具备对戏曲的深刻理解，以确保翻译能够传达戏曲的独特魅力和内涵，同时使观众能够理解和欣赏戏曲艺术。这需要灵活运用翻译技巧和文化知识，以实现最佳的剧本翻译效果。

 戏曲剧本翻译的重要性不仅在于传达戏曲的艺术魅力和文化内涵，还在于推动戏曲在国际舞台上的发展和交流。通过剧本翻译，观众可以更好地了解戏曲的表演形式和艺术特点，增进不同文化之间的理解和尊重。由此，戏曲作品可以被更多的国际观众所了解和欣赏。此外，戏曲剧本翻译有助于戏曲艺术的创新和发展。通过剧本翻译，戏曲作品可以与当代社会和观众的需求相结合，创造出容易被观众所理解和接受的戏曲作品。

 然而，戏曲剧本翻译也面临着一系列的问题和挑战。一是戏曲的表演形式、艺术特点和文化内涵都与外国戏剧有着较大的差异。因此，戏曲剧本在翻译过程中需要解决语言的转换和文化的传达问题。翻译者需要深入了解戏曲这一目标文化的相关知识，以便准确传达戏曲的意义和情感。二是戏曲剧本的翻译既要忠实于原作的艺术风格和表达方式，又要适应观众的审美和接受程度。翻译者需要在保留原作的精神和风格的基础上，灵活运用翻译技巧和策略，以便更好地传达戏曲的艺术魅力和文化内涵。三是翻译者需要在翻译过程中注重文化适应和解释，以便让外国观众更好地理解和欣赏戏曲。同时，翻译者还需要注重规避文化间的冲突，减少文化分歧点，避免出现文化误解和偏差。随着戏曲在国际舞台上的传播和交流日益扩大，戏曲剧本的翻译也需要更加专业化和更具创新性。翻译者需要不断提升自己的语言能力和翻译技巧，同时也需要关注戏曲翻译领域的最新

发展和研究成果，以便更好地应对翻译过程中的问题和挑战。

(二) 戏曲的提词翻译问题

戏曲提词翻译是将戏曲作品的台词、唱词和对白转化为其他语言的过程。戏曲的提词翻译是与演员的台词和表演紧密相关的重要翻译任务。提词是演员在舞台上表演时所说的台词，这些台词对于戏曲的情节、角色和情感表达至关重要。首先，戏曲通常根植于特定的文化和历史背景之中，其中包括古代传统、社会习惯和宗教信仰等元素。翻译提词时，需要考虑如何传达这些文化和历史背景，以帮助观众理解台词的背景和含义。这可能需要提供解释或注释，或者选择适当的词汇来传达特定文化概念。其次，戏曲的提词通常具有特殊的音韵和节奏，这对于表演和情感表达至关重要。翻译提词时，需要考虑如何保留原有的音韵和节奏，以使观众能够感受到戏曲的独特魅力。这可能需要选择相似的音韵和节奏，或者提供音韵和韵律方面的解释。再次，戏曲的提词通常还包含演员的情感和表演要素，如喜怒哀乐等。翻译提词时，需要考虑如何传达演员的情感和表演要求，以使观众能够理解台词的情感和情节发展。这可能需要选择适当的情感词汇和表达方式。此外，戏曲的提词通常富有文学和诗意的价值，包括隐喻、比喻等修辞手法。翻译提词时，需要考虑如何保留这些文学价值，以使观众能够感受到戏曲的艺术美感。这可能需要在翻译时选择合适的词汇和表达方式，以保持戏曲的文学特色。最后，戏曲中的提词通常反映了不同角色和身份之间的关系与对话。翻译提词时，需要考虑如何传达角色之间的互动和身份的转变，以使观众能够理解情节和角色发展。这可能需要使用不同的对话方式和称谓来区分角色。

综上所述，戏曲的提词翻译是一个复杂且具有挑战性的任务，涉及文化、音韵、情感和文学多个方面的要素。翻译者需要具备深刻的戏曲理解和翻译技巧，以确保提词翻译能够传达戏曲的独特魅力和内涵，同时使观众能够理解和欣赏演员的表演。这需要综合运用翻译技巧和文化知识，以实现最佳的提词翻译效果。

戏曲提词翻译的主要作用在于传达戏曲的情节和对话，促进戏曲的表达和交流。通过提词翻译，戏曲作品可以被更多的国际观众所了解和欣赏。戏曲提词翻译的准确和流畅对于传播戏曲的精神与艺术价值至关重要。同时，通过提词翻译，可以创造出更具现代感和时代特色的戏曲作品。

然而，现实中，戏曲提词翻译同样面临着问题和挑战。首先，戏曲提词翻译需要解决语言的转换问题。戏曲提词通常是以文言文的形式出现，而在翻译过程中需要将其转换为其他语言。这就要求翻译者既要准确理解原作的意思，又要灵活运用翻译技巧和策略，以便更好地传达戏曲的情节和意义。其次，戏曲提词翻译需要注重节奏和韵律的传达。戏曲是一种以歌唱和念白为主要表演形式的艺术，其提词在节奏和韵律上有着独特的要求。翻译者需要在保留原作的节奏和韵律的基础上，灵活运用语言的音韵和节拍，以便更好地传达戏曲的艺术魅力和表演效果。此外，戏曲提词翻译还需要注重文化的传达。戏曲是中国传统文化的重要组成部分，其中蕴含着丰富的历史、文化和艺术内涵。翻译者需要在翻译过程中注重文化适应和解释，以便让外国观众更好地理解和欣赏戏曲。同时，翻译者还需要注重跨文化交流的平衡，避免出现文化误解和偏差。最后，戏曲提词翻译需要注重专业化和创新。随着戏曲在国际舞台上的传播和交流日益扩大，戏曲提词的翻译也需要更加专业化和更具创新性。翻译者需要不断提升自己的语言能力和翻译技巧，同时也需要关注戏曲翻译领域的最新发展动向和研究成果，以便更好地应对翻译过程中的问题和挑战。

（三）戏曲的影视作品翻译问题

戏曲影视作品翻译的质量和效果对于促进跨文化交流与文化多样性的发展具有重要意义。但戏曲的影视作品翻译同样是一个复杂而具有挑战性的任务，因为它需要将传统的戏曲表演和语言转化为电影或电视剧的形式，同时保留原作的文化、历史和艺术特点。一是戏曲通常根植于特定的文化和历史背景之中，包括古代传统、社会习惯和宗教信仰等元素。在将戏曲改编为影视作品时，翻译需要考虑如何传达这些文化和历史背景，以帮助观众理解情节和角色。这可能需要提供解释或注释，或者选择适当的对白和场景来传达特定文化概念。二是戏曲中的角色通常通过表演技巧、音乐和台词来表达情感与性格。在影视作品中，翻译需要考虑如何传达演员的情感和表演内涵，以使观众能够理解角色的内在世界。这可能需要选择合适的对白和表演方式。三是戏曲中的音乐和舞蹈对于表演与情感表达至关重要。在影视作品中，翻译需要考虑如何保留原有的音乐和舞蹈元素，以使观众能够感受到戏曲的独特氛围。这可能需要使用相似的音乐和舞蹈元素，或者提供音乐和舞蹈方面的解释。四是戏曲的台词通常具有独特的音韵和韵律，这在电影或电视剧中可能不容易保留。翻译需要考虑如

何适应影视作品的表现形式，以使台词自然流畅，并且符合角色和情节的需要。五是戏曲通常包含有丰富的文学和艺术价值，包括隐喻、比喻等修辞手法。在影视作品中，翻译需要考虑如何保留这些文学和艺术价值，以使观众能够感受到戏曲的艺术美感。这可能需要选择合适的词汇和表达方式，以保持戏曲的文学特色。六是戏曲影视作品通常会面对不同地区和文化背景的观众，他们可能对戏曲有不同的理解和期望。翻译时需要考虑如何适应不同观众的需求，以确保作品能够被广泛欣赏。总之，戏曲的影视作品翻译是一个需要综合考虑文化、艺术、音乐、表演和情感等多个方面问题的复杂任务。翻译者需要具备深刻的戏曲理解力和高超的翻译技巧，以确保翻译能够传达戏曲的独特魅力和内涵，同时使观众能够理解和欣赏影视作品。这需要灵活运用翻译技巧和文化知识，以实现最佳的戏曲影视作品翻译效果。

目前，做好跨文化语境下的戏曲影视作品翻译是戏曲跨文化传播的首要任务。而戏曲影视作品的翻译过程首先需要解决的是语言的转换和文化的传达问题。翻译者需要深入了解戏曲的知识受众的文化背景，以便准确传达戏曲的意义和情感。戏曲的表演形式和艺术特点与电影跟电视剧有着较大的差异，因此，在翻译过程中既要忠实于原作的艺术风格和表达方式，又要适应电影与电视剧的美学特点和观众的接受程度。翻译者需要在保留原作的精神和风格的基础上，灵活运用翻译技巧和策略，以便更好地传达戏曲的艺术魅力与文化内涵。此外，戏曲影视作品翻译还需要注重视觉和音效的传达。戏曲是一种以歌唱、舞蹈和表演为主要表现形式的艺术，其视觉和音效对于表现戏曲的艺术魅力和情感起着重要作用。翻译者需要在翻译过程中注重视觉和音效的传达，以便更好地呈现戏曲的表演效果和艺术特色。总之，翻译者需要不断提升自己的语言能力和翻译技巧，同时也需要关注戏曲翻译领域的最新发展动向和研究成果，以便更好地应对影视作品翻译过程中的问题和挑战。

第五节 琼剧跨文化传播的现实困境

在跨文化传播过程中，琼剧面临着一系列的现实困境。全球化3.0时代早已来临，相较其他知名中国戏曲（如京剧和川剧等）的跨文化传播，

琼剧的跨文化传播明显落后。当前琼剧的主要传播主体为政府组织的剧团、民间个体和琼剧团，传播内容比较单一，主要是纯粹的琼剧艺术表演，传播途径大都以单向传播为主，尽管信息时代的来临丰富了现有传播方式，但琼剧在跨文化传播的道路上仍然任重而道远。

一、传播内容失序

琼剧有其独特的艺术风格、唱腔、演绎乐器和行当，不同剧目有不同的剧目体裁和呈现方式，导演对不同剧目有其独特的处理方式，并且琼剧的表演方式和艺术风格与国外的戏剧和音乐有着明显的差异。在琼剧的跨文化传播中，正是因为琼剧的内容繁杂，导致很多国外受众在观看琼剧时无法深入理解剧目传达的表演内容，不能很好地接受和欣赏琼剧。

二、传播主体不足

目前，琼剧的传播主体主要是官方外派的演出剧团，而这些剧团的表演人员多以中老年演员为主。这就导致了一个问题，即传播主体的年龄层次不够匹配观众的需求。在全球范围内，年轻观众通常更容易接受和欣赏年轻的表演者，因为他们之间更容易产生共鸣和情感联系。因此，缺乏年轻的传播主体可能限制年轻观众对琼剧的兴趣和接受程度。由于传播主体以中老年演员为主，可能导致琼剧的演出和创新受到限制。年轻演员通常更具活力和创造力，能够为琼剧注入新的元素和艺术表现方式，吸引更广泛的观众。缺乏年轻的传播主体可能使琼剧在国际舞台上显得过于保守，无法满足年轻观众的审美需求。加之琼剧的传播方式主要是演出和巡回演出，这种方式可能难以触及年轻观众。在数字时代，年轻观众更习惯于在线视频平台、社交媒体和主流媒体服务，这些渠道可以更广泛地传播琼剧。传播主体的不足可能导致琼剧无法充分利用新媒体渠道接触到年轻观众。

三、外国受众的镜面映射

外国受众的镜面映射在戏曲翻译中是一个重要且复杂的问题。这一问题涉及戏曲的文化差异、语言特点、情感表达和艺术形式等多个层面。戏

曲是中国传统文化的瑰宝，它包含了丰富的历史、哲学和价值观念。中国文化通常比较含蓄、抽象，经常使用象征性的语言和比喻，这与一些西方文化的直接、明确和实用有所不同。在把戏曲内容翻译为外语时，如果不慎处理，可能会导致文化差异的理解折扣，使外国受众难以理解戏曲的深层内涵和情感表达。戏曲的语言通常比较古老和特殊，包括唱腔、念白和戏曲专有名词。这些语言特点对外国受众来说可能会造成障碍，因为他们不熟悉这些语言元素，难以理解其中的含义和情感。因此，翻译时需要考虑如何在目标语言中保留戏曲的语言特点，同时确保外国观众能够理解。戏曲是一种高度表达情感的艺术形式，演员通常通过唱腔、表情、动作和台词传达角色的情感与内心世界。在翻译过程中，准确地传达情感表达是一个挑战，因为不同语言和文化可能有不同的情感表达方式。如果翻译不当，可能会导致观众无法感受到戏曲中的情感深度。因此，戏曲内容的翻译稍有不慎就可能会加剧国外受众的理解负担，增加外国人了解琼剧的难度，影响琼剧的广泛认同和传播。因而，在琼剧的跨文化传播进程中，应致力于为琼剧受众打开认识琼剧的窗户，使其接受琼剧的审美品位，最后达到文化认同。

四、琼剧的跨文化传播缺乏顶层设计

琼剧的跨文化传播缺乏顶层设计是琼剧面临的现实困境之一。这一问题主要表现为政府与官方机构在琼剧传播和推广方面的角色不明确，以及其对文化产品设计和宣传的支持不足。政府层面对琼剧的宣传和推广相对较少。与其他国家通过文化包装、文化节目和艺术活动来积极推广本国文化不同，琼剧缺乏一个有力的推广核心。这导致琼剧在国际舞台上的知名度和影响力较小，观众对琼剧的了解和兴趣有限。成功的文化传播需要有吸引力和具有竞争力的文化产品。然而，目前琼剧在海外推广中缺乏文化产品的设计和艺术包装。这意味着琼剧未能充分利用现代文化市场的机会，无法满足观众的多样化需求。与其他国家的文化产品相比，琼剧在市场上的竞争力较弱。琼剧的跨文化传播需要一个全面的、长期的顶层设计，包括政策支持、战略规划、国际合作和市场推广等方面。然而，目前缺乏这样一个综合性的设计，导致琼剧的传播比较零散。缺乏顶层设计也使得琼剧的传播策略相对较弱，难以形成有力的推广动力。可见，解决琼剧跨文化传播缺乏顶层设计的问题需要政府、文化机构和艺术界的共同努

力，制定综合性的传播策略，提高琼剧在国际舞台上的知名度和影响力，促进文化认同和传播。

五、琼剧的传承力度不够

戏曲一直被视为中老年人，尤其是老年人才会欣赏的一种文化艺术，得到的关注远比其他艺术形式要少得多，人们对弘扬琼剧等海南文化的责任担当意识更是欠缺。要实现理想的跨文化传播效果，琼剧的语言翻译是摆在面前的首要障碍。戏曲翻译不同于其他翻译，需要译者既能深刻理解剧目内容和舞台表演形式，还要具备一定的方言基础和本土文化传播意识。联动政府、学界和高校培育琼剧外译人才，建立相应的人才培育体系是推动琼剧3.0传播时代发展的关键（见表5.5.1）。

表5.5.1 琼剧跨文化传播路径构建设想

5W模式	国际交流 （全球化1.0）	国际推广 （全球化2.0）	跨文化传播 （全球化3.0）
传播者	官方：政府组织的剧团 民间：民间个体	官方：政府组织的剧团 民间：琼剧团、琼剧爱好者	官方：政府组织的剧团、孔子学院平台、官媒 民间：文化交流中心指派琼剧演员、琼剧团、高校表演艺术团等
传播内容	琼剧表演	琼剧表演	琼剧+海南文化+中国元素
传播途径	单向传播模式：官方平台和书籍	趋向多元化：影视、光盘、书籍等	融媒体：Twitter、Facebook、YouTube、微博、人际传播等
传播受众	受众无筛选，面向全体人员	文化交流人员，且多以中老年群体为主，青少年较少	全民传播，其中以中老年为主，将青少年，以及文化学者、公司员工、教师等行业人员列入传播受众范围
传播效果	传播效果较差	传播效果不够理想	考量传播内容，优化传播方法，传播效果显著

第五章
琼剧跨文化传播的新时代使命与现实困境

目前，海南省政府面临的首要问题是缺乏对琼剧国际化传播与推广的顶层设计。琼剧作为海南本土文化的代表性形式，具有丰富的历史、独特的艺术风格和深厚的文化内涵，有着巨大的传播潜力。然而，由于缺乏顶层设计，琼剧的跨文化传播受到了限制，未能充分展示其价值和魅力。首先，琼剧作为海南本土文化的代表，可以通过其独特的艺术表现形式和文化内涵，塑造海南在国际舞台上的形象。因此，我们建议海南省政府制定战略规划，将琼剧作为展示海南形象的窗口，通过琼剧的跨文化传播来宣传海南的自然风光、旅游资源、投资环境等，吸引更多国际观众和投资者的关注。其次，建议海南省政府关注琼剧的传承与创新，鼓励年轻一代学习和传承琼剧艺术，确保琼剧的艺术传统能够得以延续。同时，政府可以支持琼剧的创新与发展，鼓励创新作品的涌现，以适应现代观众的需求。再次，建议政府制定跨文化传播战略，包括国际巡回演出、文化交流项目、戏曲工作坊、线上资源等，以推广琼剧并吸引国际观众的关注。政府可以与国际文化机构和艺术团体合作，共同推动琼剧在国际舞台上的传播。此外，政府可以增加对琼剧的投资和资源支持，包括剧团的建设与培训、演出场馆的建设、文化创意产业的发展等方面。这些举措可以提高琼剧的生产质量和国际竞争力。最后，建议政府积极参与国际文化交流与合作，将琼剧与其他国家和地区的文化艺术进行交流与合作。这不仅可以丰富琼剧的内容，还可以促进国际文化的多元交流。

综上所述，通过顶层设计，海南省政府可以为琼剧的国际化传播与推广提供更有力的支持和指导，使琼剧成为展示海南形象、传承本土文化、促进文化交流的重要工具，实现文化与经济的双赢。这不仅有助于提高琼剧在国际舞台上的知名度和影响力，还可以为海南的文化产业和旅游业发展做出贡献。

第六章　中国戏曲传播经验与琼剧跨文化传播的发展对策

第一节　中国戏曲的跨文化传播经验

中国功夫和中国饮食等华夏文化通过电影和纪录片的形式远播海外，甚至还拥有了自己的粉丝群体。其中值得一提的是，孔子学院的迅速发展吸引了世界上众多的汉语学习爱好者，学员在学习汉语的同时，也了解和接受了一些儒家文化。

比较而言，中国戏曲的传播之路走得并不顺畅。笔者认为，原因有两个：第一，国外观众鲜有计划接触中国戏曲文化；第二，戏曲文化曲目繁多，大多富含深厚的文化底蕴，缺乏中文基础和中国文化背景则难以窥见中国戏曲全貌。

中国戏曲作为悠久而丰富多彩的艺术形式，一直以来都承载着中国文化的独特魅力和历史传承。随着全球化的不断发展，中国戏曲也逐渐走出国门，开始在国际舞台上崭露头角。在这个过程中，中国戏曲的跨文化传播经验成为一个备受瞩目的话题。中国戏曲如何在国际舞台上传播，如何让不同文化背景的观众理解和欣赏，如何保持其传统特色同时又与现代文化融合，这些都是戏曲跨文化传播所涉及的重要问题。

本节将深入探讨中国戏曲的跨文化传播经验，重点关注其在国际舞台上的表现，以及所面临的机遇和挑战。我们将探讨中国戏曲在不同国家和地区的传播情况，以及如何吸引国际观众的兴趣。同时，我们还将分析中国戏曲在跨文化传播过程中的策略和方法，包括翻译、演出形式的调整、文化差异的处理等。

中国戏曲的跨文化传播经验不仅对中国文化的国际传播具有重要意义，也为其他国家和地区的文化交流提供了有益的借鉴。通过深入研究中

第六章
中国戏曲传播经验与琼剧跨文化传播的发展对策

国戏曲的跨文化传播,我们可以更好地理解文化传播的复杂性和多样性,促进不同文化之间的相互理解和尊重。在全球化的背景下,中国戏曲作为一项宝贵的文化遗产,有着巨大的潜力在国际舞台上绽放光彩,为世界文化的多元性贡献力量。全球化的日益加速使得文化软实力逐渐成为人们关注的热点和焦点。

鉴于京剧、川剧、豫剧和昆曲等中国戏曲在海外传播过程中的突出表现,本节将通过对以上四种戏曲海外传播的成功路径进行剖析,得出具有借鉴意义的经验总结。

一、京剧跨文化传播的历史进程

作为国粹,京剧的海外传播是从梅兰芳1919年首次赴日演出开始的,距今已有100多年的历史。根据丁玲(2016)的论文叙述,中国京剧在世界舞台的传播与推广,始终展示出强大的活力和主动的姿态,而京剧的跨文化传播主要包括三个阶段[①]:

第一阶段(1919—1950年):这一阶段的代表性事件是梅兰芳大师在海外的四次演出(其中在日本演出两次、在美国演出一次、在苏联演出一次)。他表演的《贵妃醉酒》《洛神》《廉锦枫》《虹霓关系》《红线盗盒》和《御碑亭》等"梅派"代表性剧目受到了海外观众的热情追捧。[②] 梅先生表演细腻、唱功精湛,被誉为中国京剧的传奇演员,他在跨文化传播中扮演了关键的角色。1919年,梅兰芳首次访问日本,带着京剧艺术走向了国际舞台。他的表演技巧和精湛的唱腔深受日本观众喜爱,开启了京剧在日本的传播。当时,西方对中国戏曲存在着偏见,认为中国戏曲的表演风格陈旧、难以理解。然而,梅兰芳的演出成功地改变了这一观念,他的表演深入人心,使观众更好地理解和欣赏京剧。梅兰芳的演出风格细腻而精湛,他的唱功和表演技巧受到了海外观众的高度赞誉,成功消除了当时西方对中国戏曲的偏见,让京剧在世界舞台上大放异彩。在这一阶段,梅兰芳大师的演出为京剧的跨文化传播树立了标志性的榜样,他的艺术贡献

[①] 丁玲:《中国京剧的国际推广与传播策略》,载《贵阳学院学报(社会科学版)》2016年第4期,第81-83页。

[②] 李四清、陈树、陈玺强:《中国京剧在海外的传播与影响——翻译与传播京剧跨文化交流的对策研究》,载《理论与现代化》2014年第1期,第106-110页。

被广泛认可，也为后来的京剧艺术家在国际舞台上展示中国文化的独特魅力铺平了道路。这一时期的成功经验为京剧在国际传播中赢得了声誉和支持，为后续阶段的跨文化传播打下了坚实的基础。

第二阶段（1950—1978年）：这一阶段标志着京剧跨文化传播进程的政府官方推广的开端。在这一时期，中国政府采取了积极的措施，派遣京剧团体到世界各地进行表演，旨在向国际观众展示京剧的独特艺术和文化内涵。新中国成立后，政府开始重视京剧的国际传播，将其作为中国文化的重要代表之一，致力于将京剧推广到国际舞台。中国政府派遣了京剧团体前往多个国家，包括日本、印度、缅甸、委内瑞拉、哥伦比亚、古巴以及欧美国家，进行京剧表演，以展示京剧的独特艺术风格。表演艺术家如梅兰芳等，以其精湛的演技和表演才华，在国际舞台上向世界展示了京剧的独特之处。他们的演出为京剧的国际推广赢得了广泛的认可和欢迎。京剧团队在海外演出期间，积极展示京剧的特色，包括唱腔、表演方式和戏曲文化。尽管政府的积极推广取得了一定的成功，但很多慕名而来的观众更多的是被京剧的"名气"所吸引，而不是真正了解京剧的独特魅力和文化内涵。在这一阶段，京剧的跨文化传播虽然有所推进，但观众对其真正理解和欣赏的程度仍然有限。总的来说，在第二阶段政府在国际推广京剧方面取得了初步成就，但也突显出了潜在的挑战，即观众更多是被京剧的声誉所吸引，而尚未深入了解其艺术特点。这一时期为后续阶段的京剧跨文化传播奠定了基础，但也提出了需要更深入的宣传与教育来增强观众对京剧的理解和欣赏的问题。

第三阶段（1978年至今）：这一阶段代表着京剧跨文化传播历史进程中的现代化时期。在这一时期，随着中国对外开放政策的实行及中国文化海外传播工程的启动，京剧艺术在海外的影响力逐渐扩大，取得了显著的成就。中国自改革开放以来，积极推动对外交流与合作，京剧也受益于这一政策。京剧开始更广泛地参与国际文化活动，如文化交流、国际艺术节等，向世界展示其独特之处。国家京剧院以及各地著名的京剧剧团积极参与了京剧的海外传播。他们在海外演出、戏剧工作坊和表演艺术交流等方面发挥了积极作用。海外华人社团和业余京剧爱好者也为京剧的传播贡献了力量，他们积极组织演出、教学和文化交流活动，为海外观众提供了更多接触京剧的机会。随着信息技术的迅速发展，京剧的传播手段和方式得到了丰富。互联网和社交媒体使京剧表演、教学和资讯更容易传播到世界各地。以2021年为例，四位"00后"大学生利用网络和社交媒体，用不

同音色和角色为京剧注入新的传播活力，吸引了年轻一代观众的兴趣。近40多年来，京剧艺术通过各种方式"走出去"，包括国际巡回演出、文化交流项目、戏剧工作坊、线上资源等。这些新的传播途径让京剧更多元化地进入国际市场。这一阶段还见证了一场新的"京剧热潮"，京剧的传播不仅在国内持续活跃，而且在国外引起了观众的兴趣，成为国际文化舞台上的一颗璀璨明珠。总的来说，第三阶段代表着现代京剧跨文化传播的发展时期，政府、艺术家、社群和技术人员的共同努力使京剧艺术在国际上获得了广泛认可和欢迎。信息技术的发展和新的传播途径为京剧传播带来了新的机遇，同时，京剧也成功吸引了更多国际观众，使其成为世界文化舞台上的一项重要文化遗产。

基于拉斯维尔的5W传播模式，我们可以看到京剧跨文化传播是紧跟时代发展的（见表6.1.1），目前已经迈入全球化3.0传播时代，传播主体相较琼剧更加多样化，充分融合了国家、社团和个人的力量，形成了一股合力。传播内容也极具吸引力，从传统的京剧表演转向了京剧+中国传统文化的传播理念。在融媒体时代，京剧的跨文化传播也变得越来越便捷和广泛。融媒体技术的快速发展和广泛应用为跨文化传播提供了许多优势。传统的媒体形式如电视、广播和报纸已经不再是唯一的传播方式，人们可以通过视频、音频、图片与文字等多种形式来传播和分享文化内容。这种多样化的形式使得跨文化传播更具吸引力和趣味性，能够更好地吸引观众的注意力和兴趣。通过新型媒体的助推，京剧也吸引了更多的年轻人，促进了中外文化的交流和理解。

表6.1.1　京剧跨文化传播的历史进程

5W模式	国际交流 （全球化1.0）	国际推广 （全球化2.0）	跨文化传播 （全球化3.0）
传播者	官方：政府组织的剧团 民间：民间个体	官方：政府组织的剧团 民间：京剧团、京剧爱好者	官方：政府组织的剧团、孔子学院平台、官媒 民间：文化交流中心指派京剧演员、海外华人社团、戏剧学院学生、京剧爱好者等
传播内容	京剧表演	京剧表演	京剧+中国文化

续表 6.1.1

5W 模式	国际交流 （全球化 1.0）	国际推广 （全球化 2.0）	跨文化传播 （全球化 3.0）
传播途径	单向传播模式：官方平台和书籍	趋向多元化：影视、光盘、书籍等	融媒体：Twitter、Facebook、YouTube、微博、人际传播等
传播受众	受众无筛选，面向全体人员	文化交流人员，且多以中老年群体为主，青少年较少	全民传播，其中以中老年为主，将青少年，以及文化学者、公司员工、教师等行业人员列入传播受众范围
传播效果	传播效果较差	传播效果不够理想	极具吸引力的传播内容和新颖的传播手段，传播效果显著

二、京剧跨文化传播的发展模式借鉴

（一）全新商业演出模式的引入

2015 年 9 月 3 日，张火丁在美国纽约林肯艺术中心演出《白蛇传》和《锁麟囊》大获好评，甚至创造了一票难求的文化奇观。"零赠票"策略让"票房青衣"张火丁逆风而起，打破了京剧市场的低迷现状，使其在海外大获成功，故被认为是正确的海外传播商演思路。主办方希望改变以往依靠廉价票、赠票等形式来保证上座率的传统做法，转为通过加大宣传力度的方法售票商演的文化交流模式。[1]

笔者认为这一做法值得借鉴。琼剧团进行海外文化交流的目的是满足海外观众的需求，更重要的是，希望通过海外演出拓展全新的海外受众群体。售票商演的优点在于可以准确识别有效受众，因为观众是否愿意支付门票进场观演是一个检验受众有效性的标准。[2]

[1] 郑琳韵：《张火丁赴美演出与京剧艺术的海外传播》，载《音乐传播》2017 年第 6 期，第 77-81 页。

[2] 胡娜：《中国戏曲海外传播与国家文化软实力建设》，载《文化软实力》2017 年第 3 期，第 85-89 页。

（二）中国戏曲学院的支持

2015 年张火丁赴美演出成功的背后，有中国戏曲学院的强大支持。中国戏曲学院是中国戏曲界唯一的一所独立的高等学府，在文化、教育等领域享有崇高的声誉。[①] 该学院在此次张火丁赴美演出活动中出色地诠释了此次海外传播的推手角色。

此次活动从策划到筹集款项一直受到中国戏曲学院领导的高度重视，同时也得到了北京市政府、北京市教委，以及外交部、文化部的同意，经费从行政部门到分管院长，再到财务处长、院长，直到上级单位，层层把关，严格监督。[②] 中国戏曲学院的师生积极配合，后勤部保障假期排练的住宿，以及演出物资的海运等事宜，教学服务部门负责剧场和演出用品的准备与制作，国际文化交流系英语教研室团队负责剧目的翻译工作，对外交流合作部负责全团 80 余人近乎同一时间的美国签证与加拿大签证。另外，演出团队还通过中演公司文化交流中心与美国纽约林肯艺术中心对接票务、宣传、营销等方面的细节，并与美国的公关公司和相关高校进行深度合作。[③] 在政府与高校的通力合作和大力支持下，此次张火丁赴美演出的效果远超当年梅先生首次访美演出。可以说，张火丁赴美演出的成功不是个人的成功，而是中国戏曲学院对外交流的成功，更是国家文化宣传和优秀传统文化输出事业的一次成功。[④] 因此，笔者认为，琼剧的海外传播也需要专业院校的支持。

2012 年，中国戏曲学院成立国际文化交流系，这是国内第一个培养以戏曲艺术为代表的中国传统艺术对外传播相关人才的教学系。该系下设国际文化交流教研室、大学英语教研室和跨文化交流与管理研究所，旨在培养具有深厚的中外文化底蕴，具备国际视野并能熟练掌握一门以上流利

[①] 郑琳韵：《张火丁赴美演出与京剧艺术的海外传播》，载《音乐传播》2017 年第 6 期，第 77－81 页。

[②] 郑琳韵：《张火丁赴美演出与京剧艺术的海外传播》，载《音乐传播》2017 年第 6 期，第 77－81 页。

[③] 郑琳韵：《张火丁赴美演出与京剧艺术的海外传播》，载《音乐传播》2017 年第 6 期，第 77－81 页。

[④] 张琳瑜、李孟端：《琼剧海外传播路径研究》，载《时代报告（奔流）》2021 年第 1 期，第 46－47 页。

外语，具备独立从事中外文化艺术交流与传播相关工作技能的复合型人才。① 有关张火丁演出的成功要素，中国戏曲学院国际文化交流系兼国际交流合作部主任于建刚认为，国外专家的引入为戏曲翻译注入了新鲜血液，也让最终的译本更加符合海外观众的需求。② 因此，积极拓展与国外专家的合作是戏曲翻译发展和提高的有效途径之一，而琼剧海外传播过程中的剧本翻译也是跨文化传播成功与否的重要因素之一。③

（三）孔子学院促进京剧的跨文化传播

2004年，全球第一所孔子学院在韩国首尔揭牌。2006年，孔子学院（课堂）在海外发展迅速，呈几何倍数的增长。截至2018年9月，大数据显示目前全世界有149个国家（地区）建立了530所孔子学院和1113个中小学孔子课堂，现有中外专兼职教师4.62万人，累计培养各类学员900多万人，参与各类文化活动的受众人数达上亿人次（国家汉办，2018）。④ 孔子学院学员众多，为中国戏曲的海外传播提供了广泛的受众基础和多元的传播渠道。中方教师通过向孔子学院学员介绍、传播和引导，可以帮助戏曲在海外吸引更多的观众，大力拓展观众群体。

许多国家在海外创办了文化传播机构，例如，德国在1951年创办歌德学院，西班牙在1991年创办塞万提斯学院，英国在1934年成立英国文化教育协会，法国在1883年创建法语联盟，等等。孔子学院和它们一样，一方面进行语言教学，另一方面通过介绍中国文化、政治和社会生活的方方面面来促进国际文化合作，学院的教学可以展示多姿多彩的中国特色，从而帮助中国树立正面、积极的形象。⑤ 这些机构除进行语言教学外，还开展相应的专业课程交流和文化活动，包括展览、讲座、圆桌会议、文学

① 苏丽萍：《中国戏曲学院：复合型人才助推中国戏曲海外传播》，载《光明日报》2016年12月2日第19版。

② 苏丽萍：《中国戏曲学院：复合型人才助推中国戏曲海外传播》，载《光明日报》2016年12月2日第19版。

③ 张琳瑜、李孟端：《琼剧海外传播路径研究》，载《时代报告（奔流）》2021年第1期，第46－47页。

④ 连佳、郑良：《文化产品输出模式的创新探索》，载《求索》2013年第7期，第256－258页。

⑤ 朱军利、潘英典：《论以孔子学院为平台的中国戏曲海外传播》，载《戏曲艺术》2015年第5期，第126－129页。

交流会、音乐表演、戏剧交流和研讨会等。① 2009 年,中国戏曲学院和美国宾汉顿大学共同建立了全球第一家戏曲孔子学院,该学院开设中国文化课程和戏曲课程,以中国传统的戏曲为切入点,结合汉语和中国传统文化的教育,从戏曲表演中提取丰富的元素,如音乐、舞蹈、武打、唱念及脸谱等,将之穿插在汉语教学过程中,让学员更加轻松地学习汉语,同时了解中国的传统艺术和文化。②

教育部发布的《孔子学院发展规划(2012—2020 年)》中提道:"鼓励兴办以商务、中医、武术、烹饪、艺术、旅游等教学为主要特色的孔子学院。"③ 2012 年,韩国东西大学孔子学院和山东大学孔子学院工作办公室共同组织的第四届"有讲解"的京剧韩国巡演活动顺利举行。2014 年,37 名来自日本樱美林大学孔子学院的日本学生在著名京剧表演艺术家袁英明女士、殷秋瑞先生的指导下,为天津、北京的三校师生以及众多京剧爱好者表演了《三岔口》《霸王别姬》等多部大戏的精彩选段。④

2018 年 9 月 28 日,孔子学院总部举办第五届"开放日"活动,包括一场以"中国形象的国际表达"为主题的媒体论坛。⑤ 该论坛邀请了当代中国与世界研究院、人民日报海外版、环球时报、大公报、中国环球电视网、网易传媒等研究机构和媒体代表参加,多方人员就中国形象的国家表达、孔子学院的公共形象等问题展开热烈讨论。⑥ 很多国家都通过各种方式传播本国文化,例如,韩国利用如韩剧《来自星星的你》等娱乐化的形式传播韩国文化;日本通过动漫的形式迅速俘获了众多中国年轻一代的心,使得日本音乐、漫画、服饰、发型在中国流行起来;印度借宝莱坞电

① 沈蓓蓓:《从孔子学院看中华文化的跨文化传播》,载《贵州大学学报(社会科学版)》2013 年第 3 期,第 51 - 56 页。
② 傅丽萍、李刚:《孔子学院与中国文化软实力的提升》,载《南京晓庄学院学报》2011 年第 3 期,第 97 - 102 页、第 124 页。
③ 教育部:《孔子学院发展规划(2012—2020 年)》,见教育部网站(http://www.moe.gov.cn/jyb_xwfb/gzdt_gzdt/s5987/201302/t20130228_148061.html)。
④ 朱军利、潘英典:《论以孔子学院为平台的中国戏曲海外传播》,载《戏曲艺术》2015 年第 5 期,第 126 - 129 页。
⑤ 佚名:《孔子学院总部与各界伙伴携手共度第五届"开放日"》,载《孔子学院》2018 年第 6 期,第 4 页。
⑥ 佚名:《孔子学院总部与各界伙伴携手共度第五届"开放日"》,载《孔子学院》2018 年第 6 期,第 4 页。

影和瑜伽运动在全世界范围内宣扬印度文化。① 孔子学院推动中国"汉语热"和中国"文化热"齐头并进，因为语言和文化紧密相连，所以孔子学院以汉语教学为切入点，推动汉语文化在世界的传播，期望实现弘扬中华文化的终极目标。孔子学院是向海外推广中华优秀文化艺术的协调者。戏曲是中华优秀传统文化之一，琼剧是中华戏曲的重要分支。中国要增强自己的文化软实力，必须推广自己的传统文化，而戏曲是中国的国粹，因此，利用孔子学院的平台来宣传中华戏曲，是有益于国家利益的长远之计。②

综上，一方面，孔子学院应该积极与国内艺术院校和戏曲表演名家合作，邀请专家去往国外进行戏曲表演、文化交流、讲座等；另一方面，孔子学院还可以搭建中外戏剧艺术沟通的交流平台，组织孔子学院所在国家或地区的戏剧专家赴中国实地考察，真实地体验中国戏曲文化的独特魅力。③

三、川剧的跨文化传播溯源

川剧是西南地区的重要剧种，早在唐代就有"蜀戏冠天下"的说法。作为重要的国家级非物质文化遗产，川剧的剧目丰富，唱腔优美，表演程式复杂，舞台设计精巧，是我国地方戏曲的杰出代表，亦是一朵绚丽的梨园奇葩。④ 川剧作为众多中华文化元素中的抢眼元素，其海外传播对构建我国对外话语体系具有重要意义。川剧的海外传播也可以分为三个阶段（见表6.1.2）：

第一阶段是18世纪。当时中国与西方国家之间开始有了一定的文化交流，西方传教士与旅行者开始对中国的文化进行研究和记录。川剧的剧本和表演内容引起了一些西方人的兴趣，他们试图将川剧的剧本翻译成西方语言，以便更多的人了解和欣赏川剧的艺术。在这一阶段，最著名的传

① 沈蓓蓓：《从孔子学院看中华文化的跨文化传播》，载《贵州大学学报（社会科学版）》2013年第3期，第51-56页。

② 朱军利、潘英典：《论以孔子学院为平台的中国戏曲海外传播》，载《戏曲艺术》2015年第5期，第126-129页。

③ 朱军利、潘英典：《论以孔子学院为平台的中国戏曲海外传播》，载《戏曲艺术》2015年第5期，第126-129页。

④ 高山湖：《态势分析法视野下的川剧跨文化传播》，载《四川戏剧》2016年第6期，第50-53页、第63页。

教士之一，也是翻译家，是法国传教士约瑟夫·普雷马雷。他将川剧的一些剧本翻译成法文，向西方观众介绍了川剧的戏剧特点和文化内涵。这些翻译作品为川剧在西方的传播提供了第一批材料。元杂剧《赵氏孤儿》在当时经由传教士约瑟夫·普雷马雷翻译成法文，又由法国思想家伏尔泰在此基础上创作出历史剧《中国孤儿》。[①] 这部剧在法国上映后，受到了法国戏剧界的广泛好评，引发了西方观众对川剧的兴趣，为川剧的跨文化传播打下了坚实的基础。这一阶段的川剧传播虽然起初只是剧本的译介，但却成功引起了西方观众的好奇和兴趣，为将来川剧在国际上更广泛的传播奠定了基础。通过剧本的传播，西方观众开始了解川剧的独特之处，并对中国戏曲产生了浓厚的兴趣，这也是川剧跨文化传播历史中的重要一步。

第二阶段是19世纪。该阶段标志着川剧的海外传播进入了全新时期，这主要得益于移民潮的出现，从而为川剧的海外传播奠定了基础。19世纪末至20世纪初，中国出现了大规模的移民潮，许多中国人前往海外寻求新的机会和生活。这些中国移民通常在当地建立自己的社区和华人居住区，以维护自己的文化传统和生活方式。在海外的华人社区，尤其是一些大城市的中国移民社区，当地的民间戏曲组织和戏曲爱好者会不定期地组织一些小规模的演出，其中就包括川剧。川剧的特色表演元素，如变脸和喷火等，引起了海外观众的喜爱和好奇。这些独特的表演技巧在川剧中得到了充分的展示，吸引了众多西方民众的驻足观看。在海外的华人社区，一些戏剧爱好者与艺术家努力传承和发扬川剧艺术。川剧在这些社区中不仅作为一种表演艺术，还作为文化传统和身份认同的象征，得到了华人社区的支持和推广。这一阶段的川剧海外传播是由华人社区自发组织和推动的，虽然规模较小，但为川剧在海外建立了一定的知名度和观众基础，也为川剧将来的跨文化传播打下了坚实的基础，因为它吸引了西方观众的兴趣，并在海外社区中传承和发展了川剧的表演艺术和文化传统。

第三阶段是从20世纪至今。这一阶段标志着川剧在海外的跨文化传播进一步深化和扩展。随着全球化的推进，各种跨文化交流活动增多，川剧作为一项重要的文化交流项目逐渐受到关注和重视。川剧开始与日本、韩国、泰国、新加坡、马来西亚、法国、瑞士、美国等国家和地区建立更

① 董勋、段成：《互联网时代川剧海外传播新探》，载《四川戏剧》2016年第7期，第30－32页。

紧密的文化交流合作关系,合作愈加频繁。① 各国的剧院和文化机构与中国的川剧团体开展了更多的合作项目。例如,瑞士洛桑剧院与四川省川剧院合作表演的川剧《镜花缘》于2010年在瑞士、法国、卢森堡等多地巡演,取得了喜人的成绩。这种合作使川剧得以在国际舞台上广泛展示,获得了众多观众的喜爱。为适应不同文化背景的观众,一些川剧作品经过了改编和创新,例如,2012年,重庆市川剧院受邀在美国林肯中心演出歌剧版《凤仪亭》。该剧在传统川剧《凤仪亭》的基础上经过改编,将川剧艺术与西方歌剧相结合,成为一部美国版的川剧,受邀而来的川剧表演艺术家沈铁梅的精彩演绎引来一阵阵欢呼和掌声。美国之行是川剧艺术的"巅峰之旅"。② 川剧艺术家和团队积极参与国际巡回演出,将川剧的精髓传播到不同的国家和地区。这些演出不仅为海外观众带来了精彩的文化体验,还促进了文化交流和理解,提升了川剧在国际文化舞台上的影响力。"互联网+"时代拓宽了川剧的传播渠道。2022年6月,来自云南大理的中国小伙张永昌因在美国芝加哥餐厅表演川剧变脸而走红网络。川剧变脸在YouTube上受到了海外网友的热情追捧。总的来说,第三阶段是川剧在全球范围内进行广泛合作和演出的时期,标志着川剧在跨文化传播方面取得了显著的进展。这一阶段的成就不仅丰富了川剧的国际影响力,还促进了中外文化之间的交流和互鉴,为川剧的未来传播打下了坚实的基础。

表6.1.2 川剧跨文化传播的历史进程

5W模式	国际交流 (全球化1.0)	国际推广 (全球化2.0)	跨文化传播 (全球化3.0)
传播者	官方:政府组织的剧团 民间:民间个体	官方:政府组织的剧团 民间:川剧团、川剧爱好者	官方:政府组织的剧团、孔子学院平台、官媒 民间:文化交流中心指派川剧演员、海外华人社团、川剧爱好者等
传播内容	川剧表演	川剧表演	川剧+中国元素+本土文化

① 董勋、段成:《互联网时代川剧海外传播新探》,载《四川戏剧》2016年第8期,第171页。
② 高山湖:《传播学视阈下的川剧海外传播初探》,载《曲靖师范学院学报》2017年第7期,第117-120页。

续表 6.1.2

5W 模式	国际交流 （全球化 1.0）	国际推广 （全球化 2.0）	跨文化传播 （全球化 3.0）
传播途径	单向传播模式：官方平台和书籍	趋向多元化：影视、光盘、书籍等	融媒体：Twitter、Facebook、YouTube、微博、人际传播等
传播受众	受众无筛选，面向全体人员	文化交流人员，且多以中老年群体为主，青少年较少	全民传播，其中以中老年为主，将青少年，以及文化学者、公司员工、教师等行业人员列入传播受众范围
传播效果	传播效果较差	传播效果不够理想	新颖的传播内容和多元化的传播手段，传播效果显著

四、川剧跨文化传播的发展模式借鉴

（一）川剧与旅游业有机结合

2017 年 7 月，笔者赴四川成都参加学术会议，其间有幸前往四川省川剧院观看了一场川剧表演。其美轮美奂的舞台布置和演员精湛的表演艺术令观众深深折服。最令人惊讶的是，在舞台两侧分别竖立着两块大大的 LED 显示屏，上面用汉语、英语、日语、法语四种语言同步显示舞台上演员的台词，虽然只是部分的关键词，但是能够有效帮助在场的外国观众理解并感知舞台上的表演内容。这一方式值得海南琼剧表演借鉴。

另外，各种带有川剧文化元素的周边产品通过海内外游客传播到世界各地，为川剧的海外传播打开了新的窗口。四川省通过举办川剧兴趣班、名家讲座、"川剧进校园"、川剧国际课程等活动，吸引在四川的外国留学生走近川剧、了解川剧、喜欢川剧，鼓励他们成为川剧海外传播的第一批"体验者和外交官"。[①]

[①] 董勋、段成：《互联网时代川剧海外传播新探》，载《四川戏剧》2016 年第 8 期，第 171 页。

现在，海南自贸港正在如火如荼地建设中，越来越多的海外企业落户海南，许多外籍人士也选择海南作为他们工作、生活和旅游的首选地。为此，琼剧可以着力打造琼剧与旅游业相结合的传播新模式，开发带有琼剧文化元素的产品，提升海外留学生对琼剧的认知。

（二）孔子学院促进川剧传播

2018年10月19日，孔子学院通过微信公众号进行官宣："中国川剧巡演西班牙五所孔子学院，场面火爆。"2018年9月28日至10月11日，重庆大学川剧艺术团走进西班牙马德里孔子学院、莱昂大学孔子学院、瓦伦西亚大学孔子学院、萨拉戈萨大学孔子学院、拉斯帕尔马斯大学孔子学院五所孔子学院，举办川剧"曲风雅韵"主题演出，与西班牙民众分享唱腔美妙、生动幽默的川剧艺术，传承和弘扬中华优秀传统文化。此次川剧团受邀参加马德里孔子学院"孔子学院日"的专场演出，还参加萨拉戈萨大学孔子学院安排的Pilar音乐节，富有中国戏曲精神和美学特色、饱含传统文化艺术体验的川剧艺术给当地市民留下了深刻印象。他们纷纷赞赏演出质量高、水平高、特色鲜明、富有感染力和表现力。

同时，此次访问演出还添加了部分商演成分。据拉斯帕尔马斯大学孔子学院的中方院长刘旭彩介绍，在大加那利岛的拉斯帕尔马斯市Tearo Cuyás剧院的千余张门票很快就抢购一空，出现了"一票难求"的情况。

川剧海外传播的成功为海南琼剧的海外传播提供了很好的经验借鉴，即我们应该有意识地依托孔子学院扩大琼剧的观众群体，逐步打开东南亚以外的海外市场。

（三）非官方传播渠道促进川剧海外传播

"互联网+"时代，人人都能成为"民间外交官"。在悉尼街道上，当地居民和游客可以在街道上欣赏到由川剧爱好者表演的"变脸"，更有驻足观众将视频上传至YouTube，这些视频点击量居高不下。

例如，2022年6月，来自云南大理的中国小伙张永昌因在美国芝加哥餐厅表演川剧变脸而走红网络。川剧变脸在YouTube上受到世界各地网友的热情追捧。更有某华裔在纽约开的餐馆取名川剧餐馆，其特色是来该餐厅就餐的人都可以边用餐边欣赏川剧"变脸"表演。[①]

[①] 董勋、段成：《互联网时代川剧海外传播新探》，载《四川戏剧》2016年第8期，第1页。

这些川剧表演的非主流形式，改变了以往川剧单向传播的模式，让网络式的交互传播成为可能。现在，观众可以通过论坛、微博、微信、短视频等各式各样的平台和应用软件观看川剧片段。这些手段帮助观众打破时空障碍，随时随地获得川剧的视觉、触觉和听觉的多模态感受，更好地领略川剧的艺术魅力。①

显然，非官方传播渠道在某种程度上较官方传播渠道具有明显优势，琼剧应当提升其"软传播"能力，促进海外传播。

五、昆曲的跨文化传播溯源

提到昆曲的海外传播，首先想到的是汤显祖的《牡丹亭》。明代大文豪汤显祖的代表作《牡丹亭》是"临川四梦"之首，它的出现为中国戏曲的历史画上了浓墨重彩的一笔。该剧是我国戏曲在海外传播较为频繁且比较成功的剧目。②

1936年，北京大学排演的《牡丹亭》在维也纳皇宫剧院用德语首演，拉开了昆曲海外传播的序幕。1985年，江苏昆剧团参加了第三届西柏林"地平线"世界文化节，张继青副团长领衔主演的《牡丹亭》受到了海外观众的喜爱。一年后，他再次受邀到日本演出，当时日本各界对他的演出褒奖有加。2004年，由著名作家白先勇制作、两岸表演艺术家合力打造的《牡丹亭》先后赴台湾、香港等地演出，观众好评如潮。随后，青春版《牡丹亭》先后赴美国、伦敦两地进行公演，并再次掀起海外的《牡丹亭》热。《泰晤士报》《金融时报》《卫报》和《每日电讯报》等英国各大主流媒体均对演出给予高度评价。③ 2016年，为了纪念汤显祖逝世400周年，上海昆剧院在海内外巡演48场，在收获经济效益的同时也大幅提升了昆曲在海外的影响力。2018年，上海昆剧院分赴欧、美、亚三大洲，在洛杉矶更是驻场演出共计58场，演出将昆曲与园林艺术融为一体，得到了美国主流媒体的大版面报道。

基于拉斯维尔的5W传播模式，我们可以看到昆曲的跨文化传播同样

① 董勋、段成：《互联网时代川剧海外传播新探》，载《四川戏剧》2016年第8期，第171页。

② 张一方：《昆曲〈牡丹亭〉的海外传播》，载《当代音乐》2017年第9期，第46-48页。

③ 刘阳：《姹紫嫣红牡丹开——昆曲〈牡丹亭〉赴英国商演成功有感》，载《对外传播》2009年第6期，第26-28页。

是紧跟时代发展的（见表6.1.3），充分考虑传播受众的需求，传播理念先进，传播效果良好。

表6.1.3 昆曲跨文化传播的历史进程

5W 模式	国际交流（全球化1.0）	国际推广（全球化2.0）	跨文化传播（全球化3.0）
传播者	官方：政府组织的剧团 民间：民间个体	官方：政府组织的剧团 民间：昆剧院、昆曲爱好者	官方：政府组织的剧团、孔子学院平台、官媒 民间：文化交流中心指派昆曲演员、海外华人昆曲社团、戏剧学院学生、昆曲爱好者等
传播内容	昆曲表演	昆曲表演	昆曲经典剧目+本土文化
传播途径	单向传播模式：官方平台和书籍	趋向多元化：影视、光盘、书籍等	融媒体：Twitter、Facebook、YouTube、微博、人际传播等
传播受众	受众无筛选，面向全体人员	文化交流人员，且多以中老年群体为主，青少年较少	全民传播，其中以中老年为主，将青少年，以及文化学者、公司员工、教师等行业人员列入传播受众范围
传播效果	传播效果较差	传播效果不够理想	极具吸引力的传播内容，多元化的传播方式，传播效果显著

六、昆曲跨文化传播的发展模式借鉴

（一）文本传播先行

《牡丹亭》是唯一入选《世界戏剧100》的中国古典戏剧。《牡丹亭》在海外传播取得成功的原因之一是其译本的先行传播。《牡丹亭》进入英

语世界后,哈佛大学李惠仪教授和知名学者伊韦德等人从文本、舞台、剧本等方面论证且分析了它的艺术价值,这些学术活动为舞台版《牡丹亭》的成功演出奠定了坚实的基础。①

为提升琼剧的海外传播效果,琼剧外译和琼剧剧本翻译语料库构建等项目应当早日提上日程。因为越多的海外出演机会意味着海外琼剧的观众群体将拓展到更多非琼籍华人群体。然而,戏曲的翻译绝非易事,专业的戏曲翻译人才匮乏,所以,笔者建议海南政府、高校和文化单位加强合作,加紧完成琼剧作品的翻译工作。

(二) 具备"观众意识"的戏曲推广模式

首先,在参加德国柏林戏剧节活动期间,为了帮助海外听众更好地了解昆曲,上海昆剧院利用几天时间准备了9场讲座。昆曲专家们先向观众讲解欣赏昆曲的知识点,比如动作介绍、演员展示、动作含义等,再解说不同服装和妆容代表的不同身份,这些知识的铺垫都为海外观众走近和欣赏昆曲打下了坚固的基础。②

其次,上海昆剧院的演出充分考虑了当代观众的需求,他们仅挑选观众熟知和喜爱的剧目,例如,中国昆曲第一次到奥地利的格拉茨进行演出时,上海昆剧院只选择了"临川四梦"之中传播最广的《牡丹亭》。

最后,上海昆剧院能够适当调整,积极转换,在变换中求新。例如,他们在作品中主动添加现代时尚元素以吸引年轻观众。在德国巡演期间,尊重德国观众的审美需求,呈现更多古典元素。③

此外,2014年,卢中新团队首次将昆曲《牡丹亭》引入电声、摇滚与爵士,为国内及海外年轻的受众群体提供了欣赏昆曲的可能。④

因此,推广琼剧应针对观众需求选择作品和宣传方式,时刻"具备观众意识",以观众需求为先,尊重观众的审美和需求,唯有如此才能有效提升其传播效果。

① 张一方:《昆曲〈牡丹亭〉的海外传播》,载《当代音乐》2017年第9期,第46-48页。
② 杨小强:《昆曲文化的跨文化传播路径研究——以上海昆剧团"临川四梦"为例》,载《戏剧之家》2022年第6期,第12-14页。
③ 杨小强:《昆曲文化的跨文化传播路径研究——以上海昆剧团"临川四梦"为例》,载《戏剧之家》2022年第6期,第12-14页。
④ 杨小强:《昆曲文化的跨文化传播路径研究——以上海昆剧团"临川四梦"为例》,载《戏剧之家》2022年第6期,第12-14页。

（三）"线上+线下"的联合传播模式

近年，《牡丹亭》推出了多种演出形式，有芭蕾舞剧、迷你剧、路演、电影、舞台戏等，吸引了许多外国观众，例如，2016年，中央芭蕾舞团携芭蕾舞剧《牡丹亭》赴英国巡演。[①] 同时，各剧团还不断加强与海外媒体，如《金融时报》《泰晤士报》《每日电讯报》《欧洲时报》等国外主流媒体的合作。[②] 2018年，德国各家媒体以昆曲为主题发表相关报道200余篇，新闻网页全年点击量超50万，实现了"昆曲""线上+线下"联合传播的多元宣传模式。[③]

融媒体时代的到来，丰富了戏曲的传播模式。琼剧的传播，也应该充分运用当下流行的新媒体平台，如Facebook、Instagram和YouTube等，使琼剧的传播更加亲民、更加便捷高效。

七、豫剧的跨文化传播溯源

豫剧是中国地方戏曲中的一种，起源于清朝，起源地为河南开封，其前身是河南梆子。随着时间的推移，豫剧逐渐摒弃粗俗的唱词与剧本，知识分子的介入进一步完善了豫剧并使其成为中国戏曲的代表之一。

1852年，第一家戏院在美国旧金山落成，豫剧开始了最初的小范围海外传播，观众范围主要集中在河南人聚集区。豫剧真正进入西方主流观众的视野需追溯至1990年，飞马豫剧团受邀到美、德、奥、意、英等国演出，豫剧才开始向海外观众展示其独特的艺术魅力。此后，河南电视台《梨园春》栏目组多次到海外各地进行演出，让豫剧影响力得到了进一步扩大。21世纪初，台湾豫剧团先后改编了意大利著名歌剧《图兰朵公主》和莎翁名剧《威尼斯商人》，这一尝试受到了海外观众的热烈欢迎。此后，豫剧还受到了广大华人和海外民间组织的大力推广，海外观众也开始慢慢了解并喜爱豫剧。

豫剧的跨文化传播（见表6.1.4）同琼剧一样历史较短，同样存在市

[①] 张一方：《昆曲〈牡丹亭〉的海外传播》，载《当代音乐》2017年第9期，第46-48页。
[②] 张一方：《昆曲〈牡丹亭〉的海外传播》，载《当代音乐》2017年第9期，第46-48页。
[③] 杨小强：《昆曲文化的跨文化传播路径研究——以上海昆剧团"临川四梦"为例》，载《戏剧之家》2022年第6期，第12-14页。

场认知等问题，但明显豫剧传播比琼剧更早迈入全球化3.0传播时代。基于拉斯维尔的5W传播模式，我们可以看到豫剧在其跨文化传播过程中时刻铭记其本土文化传播的责任，从他国文化镜面映射出发，充分挖掘豫剧独具魅力的艺术价值，为文化他者打开了了解和欣赏豫剧文化的窗户。豫剧在跨文化传播过程中还特别关注传播方式，积极为传播者和传播受众搭建沟通平台，观众可以通过社交媒体平台进行互动和参与，分享自己的观点和体验。这种互动和参与的机制使得跨文化传播更加生动和有趣，能够促进不同文化之间的对话和交流。

表6.1.4　豫剧跨文化传播的历史进程

5W模式	国际交流（全球化1.0）	国际推广（全球化2.0）	跨文化传播（全球化3.0）
传播者	官方：政府组织的剧团 民间：民间个体	官方：政府组织的剧团 民间：豫剧剧团、豫剧爱好者	官方：政府组织的剧团、孔子学院平台、官媒 民间：文化交流中心指派豫剧演员、海外华人豫剧社团、豫剧爱好者等
传播内容	豫剧表演	豫剧表演	豫剧经典剧目+本土文化
传播途径	单向传播模式：官方平台和书籍	趋向多元化：影视、光盘、书籍等	融媒体：Twitter、Facebook、YouTube、微博、人际传播等
传播受众	受众无筛选，面向全体人员	文化交流人员，且多以中老年群体为主，青少年较少	全民传播，其中以中老年为主，将青少年，以及文化学者、公司员工、教师等行业人员列入传播受众范围
传播效果	传播效果较差	传播效果不够理想	极具吸引力的传播内容，新颖的传播方式，传播效果显著

八、豫剧海外传播的发展模式借鉴

豫剧作为中国传统的地方戏曲形式之一，拥有丰富的文化内涵和艺术魅力。在豫剧海外传播的发展过程中，其发展模式具有一定的借鉴意义，不仅对豫剧本身的传承有益，还为其他中国戏曲的跨文化传播提供了有价值的经验。豫剧在海外传播过程中，一方面强调保持其传统特色，包括唱腔、表演方式、剧本题材等，以保持豫剧的独特性，吸引海外观众的兴趣。另一方面，豫剧也坚持创新，以适应现代观众的需求。积极将豫剧融入当地文化背景，创作与当地社会和观众更加契合的剧目，以提高豫剧在海外的吸引力。

河南恒品文化传播公司的"戏缘"App（应用程序）起步最早，成绩斐然。"互联网+戏曲"最先出现在河南，"豫剧现象"引起全国戏曲人的关注。这几年豫剧的发展，实现了豫剧从"河南豫剧"到"中国豫剧"的跨越。2016年8月30日，北京萃取互联网文化发展有限公司研发了一款"名角儿"App，该App是国内首个中华戏曲VR（虚拟现实技术）视频直播软件，内设VR直播、社区电台和新秀PK三大板块，可以实现用户线上听、看、唱、比、评五大功能。该平台以年轻观众为主要目标用户，旨在利用新渠道、新技术吸引年轻人观看戏曲、欣赏戏曲和体验戏曲，从而开辟了戏曲传播领域的新赛道。①

豫剧的推广虽然尚未在海外市场取得明显成效，但是其现代化的推广思路值得我们思考与借鉴。目前，琼剧的观众平均年龄偏大，年轻观众数量较少，但笔者认为吸引年轻观众是维持琼剧艺术生命力的重要支撑。

九、小结

中国戏曲在海外传播的影响和意义是显而易见的，不仅为世界观众呈现了中国文化的独特之处，还推动了海外中国传统戏剧的发展和研究。特别是京剧、川剧、昆曲和豫剧等戏曲形式，在海外传播方面都积累了丰富的经验和成功案例。我们在借鉴这些戏曲跨文化传播历史和模式的基础

① 李小菊：《移动互联网时代戏曲艺术发展现状及对策》，载《戏剧文学》2017年第2期，第67-74页。

上，可以深入探讨以下五个关键点：

（1）挖掘琼剧丰富的文化内涵。琼剧具有深厚的文化内涵，包括海南的历史、传统、民俗、风土人情等方面的元素。在跨文化传播中，需要深入挖掘琼剧的文化底蕴，使其更具吸引力。这可以通过剧本的选题、台词的编写、音乐的创作等方式来实现。

（2）加大琼剧教育事业的发展力度。在海外推广琼剧时，教育事业是关键一环。建立琼剧的教育体系，开设琼剧课程，培养海外的琼剧爱好者和从业人员，有助于提高琼剧的传承和表演水平。此外，可以与当地学校和戏剧学院合作，推广琼剧的教育项目。

（3）琼剧的传播内容和途径要有"观众意识"。在琼剧的跨文化传播中，需要根据不同观众的需求与口味来调整演出内容和方式。要有"观众意识"，了解当地观众的文化背景和审美习惯，以便更好地满足他们的需求。可以考虑在演出中加入一些本土元素，与当地文化相融合，使琼剧更具吸引力和亲和力。

（4）提升琼剧文本翻译质量。文本翻译是跨文化传播中的关键环节。确保琼剧的剧本、歌词、台词等内容在翻译过程中准确传达原汁原味的文化内涵和情感是至关重要的。优质的翻译可以帮助观众更好地理解琼剧，增强其吸引力。

（5）有效利用各种传播媒介，适当借助汉语传播者及海外华人的力量。利用互联网、社交媒体、电视、广播等各种传播媒介，将琼剧的演出和文化传播给全球观众。可以考虑制作多语种字幕和解说，以提高跨文化传播的效果。依靠懂中文的当地人或华人社群的力量，搭建文化传播的桥梁，向当地观众介绍琼剧的特点和价值，增加他们对琼剧的兴趣。利用海外华人社群的力量，组织琼剧演出、文化交流活动等，扩大海外琼剧受众的范围。

通过以上措施，琼剧可以更好地走向国际舞台，传播中国文化的精髓，促进跨文化交流，同时也为琼剧本身的传承和发展提供有益的支持。这有助于琼剧实现文化与经济的双赢，推动海南文化的国际化进程。

第二节　跨文化传播视域下琼剧对外翻译的策略

琼剧在 2008 年被列入国家级非物质文化遗产名录，距今已经有 16 个年头。海南自贸港建设正在如火如荼地进行中，随着海南自贸港建设进程的推进，作为国家级非物质文化遗产代表性项目名录中的传统戏剧，琼剧在海内外文化的交流与传播变得越来越频繁，其作为中国传统戏曲艺术的重要组成部分，面临着如何在跨文化传播中保持其独特魅力和价值的问题。对外翻译是实现琼剧跨文化传播的关键环节之一。因此，充分发挥翻译在琼剧跨文化传播中的作用，理清跨文化传播视域下琼剧对外翻译的原则，探究跨文化传播视域下琼剧的对外传播路径与策略，是实现琼剧跨文化传播的关键之举。

一、翻译在琼剧跨文化传播中的作用

琼剧的跨文化传播离不开琼剧剧本翻译、演出字幕翻译、宣传广告翻译等多种翻译内容。翻译在琼剧跨文化传播中的作用是不可忽视的，它充当着文化之间的沟通桥梁，为琼剧在国际舞台上取得成功发挥着关键作用。在任何环节上出现较大失误，都可能使国外观众对琼剧产生误解。

琼剧的主要演唱语言是海南话，这对国际观众来说可能是一种语言障碍。大多数国际观众不熟悉或不理解海南话，这导致他们难以理解琼剧的台词、歌曲和剧情。通过翻译，琼剧的内容可以被转化成国际观众所熟悉的语言，使他们更容易理解和欣赏琼剧。这种语言的跨越有助于打破语言壁垒，使琼剧能够触及更广泛的观众群体。

琼剧是中国传统文化的重要组成部分，它蕴含着丰富的文化内涵、历史故事和价值观。翻译不仅仅是将文字从一种语言转化为另一种语言，还包括了对文化内涵的传递。通过翻译，琼剧的文化元素、传统价值观、历史背景等信息可以被传达给国际观众，帮助他们更深入地了解琼剧所蕴含的中国文化，增进对琼剧的兴趣和认同感。

琼剧拥有独特的艺术形式，如唱腔、表演技巧和戏曲行当等。国际观众可能不熟悉这些艺术元素，翻译可以起到解释和解读的作用。翻译人员

第六章 中国戏曲传播经验与琼剧跨文化传播的发展对策

可以通过文字或口译等方式向观众介绍琼剧的艺术特点，使他们更好地欣赏琼剧的表演，提高其艺术鉴赏能力。

琼剧的表演方式、审美标准等方面与西方文化存在差异。通过翻译，可以帮助观众更好地理解这些差异，减少文化冲突，促进跨文化交流。翻译可以帮助观众更好地融入琼剧的文化环境，从而更好地欣赏和理解琼剧的表演。

好的翻译能帮助外国观众更全面地理解琼剧的内容，加深对琼剧的理解和喜爱程度。"巴斯奈特翻译思想中的一条重要原则是：翻译绝不是一个纯语言的行为，它深深根植于语言所处的文化之中。"① 要将琼剧的魅力传达给世界各地的观众，翻译起着至关重要的作用。

第一，翻译在琼剧跨文化传播中扮演着桥梁的角色。由于琼剧所使用的语言和表达方式与外国观众的语言和文化背景存在差异，翻译成为必不可少的环节。通过翻译，琼剧的剧情、对白、歌曲等内容能够被准确地传达给外国观众，使他们能够更好地理解和欣赏琼剧的艺术魅力。翻译者需要具备深入了解琼剧的能力，以确保翻译的准确性和传达效果。第二，翻译在琼剧跨文化传播中起着文化传承的作用。琼剧作为中国传统文化的重要组成部分，承载着丰富的历史、文化和价值观。通过翻译，琼剧的文化内涵与精神得以传达和传承。翻译者可以通过注释、解释或者背景介绍等方式，向外国观众传达琼剧的文化背景、传统习俗和象征意义，帮助观众更好地理解琼剧的独特之处，并对中国文化产生兴趣和认同。翻译在文化传承中起到了承上启下的作用，将琼剧的文化价值传递给后代。第三，翻译在琼剧跨文化传播中起到了创新的作用。在跨文化传播中，翻译不仅仅是简单的语言转换，更重要的是将源文化转化为目标文化。翻译者可以根据目标受众的接受习惯和审美观念，进行适当的调整和创新，使琼剧能够更好地适应目标受众的需求。例如，翻译者可以采用类似的艺术形式或者文化元素，将琼剧的表演形式和艺术风格转化为目标受众所熟悉和接受的形式，以增加观众的接受度和欣赏度。第四，对外翻译在琼剧跨文化传播中发挥着促进交流与理解的作用。通过翻译，琼剧能够跨越语言和文化的障碍，与外国观众进行有效的交流和互动。翻译者可以通过注释、解释或者背景介绍等方式，向外国观众传达琼剧的文化背景和特色，帮助他们更好地理解和感受琼剧的艺术内涵。同时，翻译者还可以通过适当的方式，

① 李文革：《西方翻译理论流派研究》，中国社会科学出版社2004年版，第220页。

将琼剧的非语言符号和表演形式转化为目标受众所熟悉与接受的形式,增加观众对琼剧的认同和欣赏。第五,对外翻译在琼剧跨文化传播中起到推广和宣传的作用。通过翻译,琼剧能够在全球范围内得到更广泛的认可和欣赏,使得其独特的艺术魅力得以传承和发扬。翻译者可以将琼剧的剧本、歌曲歌词等内容翻译成多种语言,以便更多的外国观众能够接触和了解琼剧。同时,翻译者还可以通过翻译相关的文章、书籍和宣传材料,向世界介绍琼剧的历史、文化与艺术价值,促进琼剧在国际舞台上的传播和交流。

总之,译者在琼剧跨文化传播中扮演着重要的角色。它作为桥梁,连接了不同的文化;作为文化传承者,传达了琼剧的文化内涵和精神;同时,它也具有创新的作用,将琼剧转化为目标受众所熟悉和接受的形式。通过译者的努力,琼剧能够在跨文化传播中被更广泛地认可和欣赏,使其独特的魅力和价值得以传承与发扬。

二、翻译在琼剧跨文化传播中的途径

苏珊·巴斯耐特（Susan Bassnett）在《依旧身陷迷宫:对戏剧与翻译的进一步思考》(*Still Trapped in the Labyrinth: Further Reflections on Translation and Theatre*) 一文中将剧本的阅读方式分为七类:

（1）将剧本纯粹作为文学作品来阅读,此种方式多用于教学。
（2）观众对剧本的阅读,此举完全出于个人的爱好与兴趣。
（3）导演对剧本的阅读,其目的在于决定剧本是否适合上演。
（4）演员对剧本的阅读,主要是为了加深对特定角色的理解。
（5）舞美对剧本的阅读,旨在从剧本的指示中设计出舞台的可视空间和布景。
（6）其他参与演出的人员对剧本的阅读。
（7）用于排练的剧本阅读,其中采用了很多辅助语言学的符号,例如语气（tone）、曲折（inflexion）、音调（pitch）、音域（register）等,可以帮助参演人员对演出进行准备。①

由上可见,戏曲翻译过程中译者不仅要关注语言层次的问题,更要探

① 李基亚等:《论戏剧翻译的原则和途径》,载《西北大学学报（哲学社会科学版）》2004年第4期,第161－165页。

究如何迎合目标读者群的要求和喜好。戏曲观众是更广泛更复杂的存在。译者应明晰的是，观众看戏是为了娱乐而不是探究字里行间的复杂的文字游戏。观众和戏曲的联系主要是通过戏曲表演者这个中介来搭建的，不管演员对译本做出多大程度的修改，他们也不能脱离译本本身。演员既要保持戏曲特色，又要迎合本土观众，这样的挑战对于译者来说难度极高，这要求译者不但是语言大师，而且还是戏剧家。这里不是指真正的戏剧家，这里指的是译者应当具备足够的戏剧知识和丰富的舞台经验。我们也由此得出，要确保琼剧跨文化传播的有效性，需要译者思考如何有效处理戏剧的剧名、剧本和字幕翻译。在处理翻译时，首先，译者需要对剧本的语言风格、文化内涵与社会背景进行深入的研究和理解。只有通过深入了解原文的背景，译者才能准确地把握原文的意义和情感，并将其恰当地传达给观众。其次，译者需要注重目标受众的文化适应性。不同文化有着不同的价值观、习俗和思维方式。在进行剧名、剧本和字幕翻译时，译者应该根据目标受众的文化背景和习惯进行适当的调整，以确保翻译能让目标受众更容易理解和接受，实现信息的顺利传递。再次，语言是文化的载体，不同语言之间存在着差异，在进行翻译时，译者需要准确理解原文的意思，并用目标语言准确地表达出来。同时，译者还需要注重语言的流畅性，使翻译更具可读性和可理解性。这需要译者具备扎实的语言基础和广泛的知识储备，以确保翻译的准确性和通顺性。最后，译者需要注重信息传达的效果。翻译的目的是将原文的信息传递给目标受众，因此，译者需要根据受众的需求和背景进行适当的调整。译者应该注重信息的清晰度和易理解性，避免使用过于专业化或晦涩的词语和句子结构。同时，译者还需要注重语言的感染力和表达力。因而，尽量贴近海外琼剧观众的价值取向、情感需求与审美需要来处理不同琼剧的剧名和故事内容至关重要。海南话是琼剧内容的承载主体，在翻译过程中，既要重视海南的语言文化特性，也要注意海南话自身的特点，有效实现跨语言的有效翻译对接，同样要注意琼剧舞台符号的译介。

二、跨文化传播视域下琼剧对外翻译的原则

在全球化的浪潮中，文化的交流与传播变得越来越重要。琼剧作为中国传统戏曲的瑰宝，也需要在跨文化传播中找到适合的对外翻译原则，以确保其独特魅力和价值能够得到有效传达。

我们知道准确性是翻译的基本要求，特别是在跨文化传播中更为重要。对于琼剧来说，其剧情、角色、歌词等都承载着丰富的文化内涵和情感。在翻译过程中，翻译者应该尽可能准确地传达琼剧的内容和意义，确保观众能够准确理解琼剧的故事情节、角色性格和歌词表达。同时，翻译时应保留琼剧的艺术特点。琼剧以其独特的表演形式和艺术风格而闻名。在对外翻译时，翻译者应该尽可能保留琼剧的原汁原味，不仅仅是在语言层面上，还包括在表演、音乐和舞台设计等方面。译者可以通过选择合适的词汇和句式，以及采用恰当的表达方式，尽可能地保留琼剧的艺术特点。同时，还可以借助字幕、口译或者解说等方式，将琼剧的表演形式和艺术风格传达给外国观众。再者，琼剧的翻译应适应目标文化。在跨文化传播中，翻译不仅仅是将源语言转化为目标语言，更重要的是将源文化转化为目标文化。翻译者需要对目标受众的文化习惯有一定的了解，以便能够选择合适的翻译方式和表达方式。同时，译者还可以借助目标文化中的类似艺术形式或者文化元素，来进行适当的替换和调整，使得翻译更加符合目标文化的接受习惯和审美观念。那么我们应当从哪些方面来贯彻这些原则呢？

在跨文化传播中，翻译扮演着重要的角色，需要将琼剧根植的地域文化准确传达给外国观众。琼剧根植的地域文化翻译涉及语言、表演形式、音乐以及文化背景等多个方面，需要译者具备深入了解地域文化的能力，以确保琼剧的独特之处得以传承和发扬。一是需结合琼剧根植的地域文化关注语言的准确传达。琼剧使用的是海南方言，其独特的语音、词汇和语法结构都承载着琼剧地域文化的特点。在翻译过程中，译者需要选择合适的目标语言词汇和句式，以准确传达琼剧的语言风格和地域特色。同时，译者还需要注意保留一定的方言特点，使外国观众能够感受到琼剧的地域韵味。二是应基于琼剧根植的地域文化关注表演形式的传达。琼剧以其独特的表演方式而闻名，包括身段、脸谱、服饰等。翻译者需要通过注释、解释或者背景介绍等方式，向外国观众传达琼剧的表演形式和艺术风格，使观众能够更好地理解和欣赏琼剧的独特之处。同时，译者还可以借助视频、图片等方式，让外国观众亲身体验琼剧的表演形式，增加他们对琼剧的理解和认同。三是应基于琼剧根植的地域关注音乐的传达。音乐是琼剧不可分割的一部分，通过音乐，琼剧能够更好地表达情感和氛围。在翻译过程中需要选择合适的音乐元素和音调，以准确传达琼剧的音乐特色和地域风情。同时，译者还可以借助音乐的力量，将琼剧的情感和氛围传达给

外国观众，增加他们对琼剧的共鸣和情感体验。四是需结合琼剧根植的地域文化关注文化背景的传达。琼剧承载着丰富的海南地域文化和历史背景，包括传统习俗、民俗文化、宗教信仰等。译者可以通过注释、解释或者背景介绍等方式，向外国观众传达琼剧的文化背景和传统习俗，使得观众能够更好地理解琼剧的独特之处，并对琼剧所承载的地域文化产生兴趣和认同。

琼剧是用海南话来表演的，海南话是海南当地人在生产生活中形成的符号意义系统，是具有鲜明地方特色的语言。琼剧作为中国传统戏曲的珍贵遗产，承载着海南岛上丰富的地域文化和历史传统。要将琼剧的独特之处传达给世界各地的观众，语言翻译起着至关重要的作用。琼剧语言翻译涉及方言的转换、文化内涵的传达以及艺术形式的转化等多个方面，需要译者具备深入了解琼剧的能力，以确保其独特魅力得以准确传达。一是琼剧语言翻译需要关注方言的转换。琼剧使用海南方言演唱，这种独特的语音、词汇和语法结构都承载着琼剧的地域特色。在翻译过程中，译者需要选择合适的目标语言词汇和句式，以准确传达琼剧的语言风格和地域特色。同时，译者还需要注意保留一定的方言特点，使外国观众能够感受到琼剧的地域韵味。方言的转换是琼剧语言翻译的重要环节，只有准确传达琼剧的方言特色，才能使外国观众真正理解和欣赏琼剧。二是琼剧语言翻译需要关注文化内涵的传达。琼剧承载着丰富的海南地域文化和历史传统，包括传统习俗、民俗文化、宗教信仰等。在翻译过程中，译者可以通过注释、解释或者背景介绍等方式，向外国观众传达琼剧的文化内涵和特色。译者需要注重琼剧的文化背景和传统习俗，尽可能保留琼剧原文中的文化元素和象征意义。文化内涵的传达是琼剧语言翻译的关键，只有准确传达琼剧的文化内涵，才能使外国观众更好地理解和认同琼剧。三是琼剧语言翻译需要关注艺术形式的转化。琼剧的表演形式独特，包括身段、脸谱、服饰等。在翻译过程中，译者需要通过注释、解释或者背景介绍等方式，向外国观众传达琼剧的艺术形式和表演风格，使观众能够更好地理解和欣赏琼剧的独特之处。艺术形式的转化是琼剧语言翻译的重要环节，只有准确传达琼剧的表演形式，才能使外国观众真正领略琼剧的魅力和价值。

在琼剧的演出中，非语言符号也同样扮演着重要的角色，通过姿态、动作、表情等方式，演员能够传达情感、展示角色特点，并且增强舞台效果。因而，通过正确的翻译将琼剧的非语言符号传达给世界各地的观众至

关重要。首先，非语言符号的翻译需要注重身体语言的转化。在琼剧的表演中，演员通过特定的身段、动作与表情来传达角色的情感和特点。在翻译过程中，译者需要通过适当的方式，将琼剧非语言符号的身体语言转化为目标群体所熟悉和接受的形式。译者可以借助视频、图片等方式，让外国观众亲身体验琼剧的表演形式，增加他们对非语言符号的理解和欣赏。通过身体语言的转化，观众能够更好地感受到琼剧的艺术魅力。其次，非语言符号的翻译需要注重表情和面部特征的传达。在琼剧的演出中，演员通过精湛的面部表情来传达角色的情绪和心理状态。在翻译过程中，译者需要选择合适的目标语言词汇和表达方式，以传达琼剧非语言符号的表情和面部特征。译者需要注意目标受众的文化背景和表达习惯，尽可能达到与琼剧原表演相似的表达效果。通过表情和面部特征的传达，观众能够更好地感受到琼剧的情感和氛围。最后，非语言符号的翻译需要注重音乐和声音的配合。在琼剧的表演中，音乐和声音起着重要的作用，通过音调和音乐的配合，非语言符号得以更好地展现。在翻译过程中，译者需要选择合适的目标语言音乐和声音，以传达琼剧的节奏和韵律。

总之，在信息传播全球化的背景下，以琼剧为代表的海南地方文化在走向海外的进程中，要避免对外翻译与传播的无效性或低效性。在琼剧跨文化传播的译介过程中，既要重视琼剧语言与非语言信息内容的跨文化传播问题，也要力求保留琼剧的文化特色，唯有合理的对外翻译才能够确保琼剧在跨文化传播中获得更广泛的认可和欣赏，使其独特的地域文化价值得以传承和发扬。

三、琼剧翻译的技术对策

琼剧翻译是一项具有挑战性的任务，需要译者具备扎实的语言功底和翻译能力，了解琼剧的文化背景和历史背景，灵活运用翻译技术和策略（尤其是琼剧剧名、琼剧术语和琼剧中文化负载词的翻译策略），并与原创作者和演员进行合作与沟通，才能更好地传达琼剧的艺术特点和文化内涵。

（一）琼剧剧名翻译的策略

在琼剧的演出中，剧名作为剧目的重要组成部分，承担着吸引观众和传递剧情的重要任务。然而，琼剧剧名翻译是一个具有一定难度和挑战性

的任务。因为琼剧剧名的翻译既要保留原汁原味,也要注重译名的可理解性。琼剧作为一种具有浓郁地方特色的戏曲剧种,剧目的名称往往与地方文化、传统习俗和历史传说密切相关。在翻译剧名时,译者应该注重保留原文的文化内涵和情感色彩,使译名能够准确地传达原作的意义和特点。同时,琼剧剧名的翻译需要注重语言的美感和韵味。琼剧剧名往往采用了丰富多彩的修辞手法和典故,具有一定的文学性和艺术性。在翻译琼剧剧名时,译者应该注重语言的美感和韵味,使译名具有与原文相近的诗意和音韵效果,以增强剧目的艺术感染力。另外,值得注意的是琼剧剧名的翻译需要注重传达剧情和吸引观众。译名作为剧目的标识符,应该能够准确地传达剧情和引起观众的兴趣。在翻译剧名时,译者应该准确把握剧目的核心内容和故事情节,选择恰当的词语和表达方式,以吸引观众的关注和参与。

琼剧剧名的翻译需要注重跨文化传播的适应性。随着琼剧的国际化和全球传播,剧名的翻译也面临着跨文化传播的挑战。在翻译剧名和剧中角色姓名时,译者应该注重目标受众的文化背景和习惯,选择适合目标文化的译名,以便更好地传递琼剧的魅力和特点。要实现以上目标确实具有一定的困难,凌来芳(2015)以"越剧"为例指出当前越剧剧目名的翻译存在译文不统一、词不达意、不符合英语表达的习惯、译文冗长累赘等问题。结合凌来芳的发现,马晶晶等(2017)通过问卷调查的实证研究方式,调查了宁波大学54名留学生(均来自英语使用国家,如加拿大、南非、爱尔兰及印度等,他们全部没有汉语基础)对不同越剧剧目名的英译文本的接受程度。研究结果表明这些海外观众对于以人名为名的越剧剧目名的英译受众更认可意译;对以主要剧情为名的越剧剧目名的英译则意译领先,但直译和注释也较受认可;对以事物或线索为名的越剧剧目的英译,受众则更为认可直译的翻译策略。可见,剧名翻译需根据不同的剧情和情境需要采用不同的翻译策略才能达到更好的外译效果。

以京剧《锁麟囊》的译名处理为例,该剧是翁偶虹根据《剧说》中一则引自《只麈谭》的故事创作剧本,程砚秋设计唱腔、排演的京剧剧目。该剧讲述了善良的富家小姐薛湘灵,在出嫁时将装满珠宝的锁麟囊赠予贫寒女子赵守贞。后薛湘灵遭水灾落难,流落至富户卢家当保姆,发现卢家主母正是当年的贫寒女子赵守贞。赵守贞得知后待其为上宾并与其结为姐妹的故事。由于"锁麟囊"是贯穿整个故事的物件,因此如何巧妙处理"锁麟囊"的译名是实现该剧有效跨文化传播的核心要义。覃爱东

(2017)和董单(2017)分别提及的译名有：The Jewelry Pouch，The Jewelry Sachet，The Kylin Purse，The Lucky Purse，The Jewelry Purse，The Purse to Encourage Having Honored Son 和 One Good Turn Deserve Another。其中"The Purse to Encourage Having Honored Son"和"One Good Turn Deserves Another"是由外方提出的译名，从上述译名来看，中方倾向于通过直译（保留原意）的方式处理译文，而外方则习惯于通过意译的方式处理译文（确保英语国家人群的可理解性）。"The Purse to Encourage Having Honored Son"直译过来的意思是鼓励拥有优秀儿女的钱袋，与中文剧名的意思还是有几分出入。而后者直译过来是"善有善报"，这一翻译完全抛开了"锁麟囊"在剧中的作用，更加关注的是整个故事背后传递的意义。类似的翻译手法在《北京京剧百部经典剧情简介标准译本（中英对照）》上还有许多，如《红梅阁》（《人鬼情》）译为"The Ghost"以及《荒山泪》译为"The Miserable Life"。①

可见在琼剧对外传播的过程中，翻译最大的难关在于平衡源语文化和目标受众之间的关系。直译容易忽视目标受众对源语文化的接受程度，难以达到对外传播的效果，但过度妥协也同样会失去源语文化本身的文化特色，传播效果亦不佳。因此，在翻译过程中，译者应采取以下策略：第一，了解琼剧翻译目的。在译前，译者应充分知晓译名的使用情境，比如在琼剧对外传播初期，译名应适当向目的语倾斜，如《红叶题诗》如果单纯地译为"Write a Poem about the Red Autumn Leaves"显然是不合适的。其译文应当适当地向目的语靠近，获得目的语受众的认同感。第二，精读琼剧剧目内容。剧名是对一部琼剧的高度精练概括，因而在译前需全面精读并了解全剧内容，再进行充分的诠释，不能直接看名就译。譬如琼剧《红叶题诗》是一部南宋年间的爱情悲剧，描写的是新科状元文东和在游览西湖的时候，因为意外拾到一片题有诗句的红叶，与富家小姐姜玉蕊相识、相恋的感人故事。在处理译文时应当重点诠释因"红叶"引发的情缘，而不是将其简单处理为"写一首关于红叶的诗"。第三，把握戏曲的翻译策略。从马晶晶等的实证调查中我们发现，译者在处理译名时不能仅遵循单一的翻译策略，而应基于剧情有针对性地选择最能突出该剧目文化内涵的翻译方式。

① 项芯蕊等：《京剧〈锁麟囊〉剧名英译探究》，载《戏剧之家》2019年第25期，第19－20页。

(二) 琼剧术语翻译的策略

在琼剧的演出中，术语扮演着重要的角色，它们是琼剧欣赏和理解的基础。然而，由于琼剧的地方性和特殊性，琼剧术语的翻译是一个具有一定挑战性的任务。在海南建设自贸港的大背景下，要让海南地方戏曲走向世界，需结合当地文化特色，了解地方戏曲中人物造型、服装道具、服饰图案等方面术语的本质特征，在科学合理的标准指导下，才能设定合理的术语英译策略。譬如琼剧中的术语涉及音乐、脸谱、乐器、语言等，这些术语英译的宗旨在于反映海南优秀的本土文化，介绍当地特色。因而，在翻译琼剧术语时，需要采取一些策略来确保准确传达原文的意义和特点。

第一，译者需要注重术语的文化背景和内涵。琼剧术语往往与地方文化、传统习俗和历史传说紧密相关。在翻译术语时，译者应该深入了解原文的文化背景和内涵，以确保准确传达术语的意义和情感色彩。译者可以通过参考相关的历史文献、专业资料和地方文化研究，获取更多关于术语的背景信息。第二，译者需要注重术语的音韵效果和美感。琼剧术语往往采用了丰富多彩的音韵修辞和典故，具有一定的文学性和艺术性。在翻译术语时，译者应该注重保留原文的音韵效果和美感，使译名具有与原文相近的诗意和韵味。译者可以通过采用类似的音韵结构、押韵或者使用富有韵律感的表达方式，来增强术语的艺术感染力。第三，译者需要注重术语的准确性和易理解性。术语作为特定领域的专有名词，其准确性是非常重要的。在翻译术语时，译者应该准确理解原文的意义，并用目标语言准确地表达出来。同时，译者还需要注重术语的易理解性，避免使用过于专业化或晦涩的词语和句子结构。译者可以使用更通俗易懂的词语和表达方式，使术语更易于被目标读者理解和接受。第四，随着琼剧的国际化和全球传播，术语的翻译也面临着跨文化传播的挑战。译者需要根据目标受众的文化背景和习惯，选择适合目标文化的表达方式，以便更好地传递琼剧的魅力和特点。这种主体性的选择将直接影响到术语的适应性和接受度。第五，琼剧术语的翻译是一个具有一定挑战性的任务，其中译者的主体性起着重要作用。一是译者的主体性在选择翻译策略上起着决定性的作用。不同的译者可能会根据自己的理解和经验，采用不同的翻译策略来处理琼剧术语。有些译者可能更注重保留原文的文化内涵和情感色彩，而有些译者可能更注重传达术语的意义和易理解性。这种主体性的选择将直接影响到最终的翻译结果。二是译者的主体性在术语的选择和表达上起着重要作

用。琼剧术语往往具有一定的地方特色和文化背景,其翻译需要译者具备一定的专业知识和理解能力。不同的译者可能会根据自己的背景和经验,选择不同的词语和表达方式来翻译术语。这种主体性的选择将直接影响到术语的准确性和易理解性。三是译者的主体性在术语的音韵效果和美感上起着重要作用。琼剧术语往往采用了丰富多彩的音韵修辞和典故,具有一定的文学性和艺术性。译者可以根据自己的语感和审美观,选择合适的词语和表达方式来保留原文的音韵效果与美感。这种主体性的选择将直接影响到术语的艺术感染力和传达效果。

总之,琼剧术语的翻译涉及译者的主体性。译者在选择翻译策略、术语的选择和表达、音韵效果和美感的处理,以及跨文化传播的适应性等方面都会受到自身主体性的影响。因此,译者在进行琼剧术语翻译时应该注重自身的专业素养和审美观,同时也要注重与原文的契合性和传达效果的平衡,以便更好地传递琼剧的文化内涵和艺术魅力,推动琼剧的传承和发展。

(三) 琼剧中文化负载词的翻译策略

在琼剧中,存在着许多文化负载词,其中包括语言文化负载词、社会文化负载词、物质文化负载词和生态文化负载词等。这些词汇承载着丰富的文化意义和特定的历史背景。戏曲剧本中文化负载词的翻译困难表现为词意空缺,即英语没有在意义上能够对应汉语原词的词汇。比如《西厢记》(第二本第三折)出现的"夫人"一词。"夫人"在现代汉语中是对男性配偶的礼貌称呼,而在古代,汉代以后只有王公大臣的妻子称为"夫人",到了唐代以后,高官的妻子还会根据丈夫的品阶被加封,称为"诰命夫人"。此处原文"小姐真乃天生就一位夫人",这里的"夫人"的含义取"高官之妻"的意思。"夫人"中"夫"和"人"不可拆分,在英文中并没有直接对应的词汇,因此,要解释该词汇的含义必须格外留意。[①]可见,在翻译琼剧中的文化负载词时,译者还需采取一些策略来确保准确传达原文的文化内涵和特点。

译者首先需要对文化负载词进行深入了解。文化负载词通常与特定的历史、传统、宗教或习俗等紧密相关。在翻译过程中,译者应该深入了解原文中文化负载词的背景信息,包括其起源、含义、象征意义以及与之相

① 郭喆:《戏曲剧本中文化负载词的翻译方法研究》(学位论文),中国戏曲学院 2016 年。

关的文化传统等。通过对文化负载词的深入了解，译者可以更准确地把握其文化内涵，从而更好地进行翻译。译者还需要注重对文化负载词的适应性翻译。由于文化负载词具有强烈的文化特色，直译可能无法准确传达其文化内涵。因此，译者需要根据目标语言的文化背景和受众的接受度，选择适合的翻译策略。译者可以采用意译、注释、拓展解释等方式来传达文化负载词的意义，使目标读者能够更好地理解和接受。此外，译者需要注重对文化负载词的音韵效果和美感的保留。琼剧中的文化负载词往往采用了丰富多彩的音韵修辞和典故，具有一定的文学性和艺术性。在翻译过程中，译者应该注重保留原文的音韵效果和美感，使译文具有与原文相近的诗意和韵味。译者可以通过采用类似的音韵结构、押韵或者使用富有韵律感的表达方式，来增强文化负载词的艺术感染力。同时，译者尤其需要注重对文化负载词的解释和背景信息的补充。由于文化负载词的特殊性，读者可能对其背后的文化内涵和历史背景不太了解。因此，译者可以在翻译作品中适时地补充解释背景信息，帮助受众更好地理解和欣赏琼剧的文化负载词。

所以，为了准确传达琼剧的艺术特点和文化内涵，翻译者需要采取一些技术对策。我们知道琼剧具有独特的表演方式和语言风格，其中包含了丰富的词汇、修辞和典故。因此，译者需要具备广泛的词汇积累和足够的翻译技巧，以准确传达琼剧的意义和特点。此外，译者还需要具备良好的语言感知力和创造力，以便在翻译过程中灵活运用各种技巧，使译文更贴近原文的艺术风格和韵味。同时，译者需要对琼剧的文化背景和历史背景进行深入了解。琼剧作为中国传统戏曲剧种，其表演和剧情往往与中国的历史、文化和传统习俗密切相关。在翻译过程中，译者需要深入了解琼剧的文化内涵和特点，以便更好地理解原文的意义和情感色彩。值得注意的是，译者还需注重与原创作者和演员的合作跟沟通。在翻译琼剧时，与原创作者和演员的合作跟沟通是非常重要的。他们对剧本和表演的理解可以为译者提供宝贵的参考与指导。所以，译者可以与原创作者和演员进行深入的讨论跟交流，以确保译文能够准确传达他们的意图和创作理念。

四、琼剧翻译的发展建议

随着中国文化的国际传播和戏曲交流的日益深入，琼剧的对外翻译也变得越来越重要。为了更好地推动琼剧的传承和发展，首先，需要加强对

琼剧的研究和了解。翻译是一项需要深入理解原文的工作，因此，译者需要对琼剧有深入的研究和了解。他们应该研究琼剧的历史、文化背景、表演形式和艺术特点，以便更好地理解原文的意义和情感。通过对琼剧的深入研究，译者可以更准确地选择适当的词语和表达方式，使译文更贴近原文的艺术特色和情感表达。其次，要注重培养专业的琼剧翻译人才。琼剧是一门专业的艺术，需要具备丰富的戏曲知识和语言能力才能进行准确的翻译。为了推动琼剧翻译的发展，应该加强对琼剧翻译人才的培养和选拔。可以组织专门的培训班和研讨会，邀请资深的琼剧翻译家和戏曲专家进行指导，提高翻译人员的专业水平和翻译质量。此外，应该加强与国际戏剧界的交流与合作，还可举办琼剧演出和翻译比赛，邀请国际戏剧界的专家与学者进行评审和指导，促进琼剧翻译水平的提高。针对琼剧海外传播的现状，尤其要培养译者的琼剧剧本翻译和海外交流情境下的琼剧字幕翻译技能，最重要的是构建戏曲术语语料库，助力琼剧对外翻译的发展。

（一）琼剧剧本翻译的策略

琼剧剧本的跨文化翻译是琼剧在国际舞台上跨越语言和文化障碍，向国际观众传达琼剧的故事和情感的重要环节。剧本翻译不仅需要准确传达情节和台词，还要保留琼剧的独特风格、文化内涵和艺术特色。

1. 语言的适应和转化策略

语言的适应和转化策略在琼剧剧本跨文化翻译中扮演着非常重要的角色。这一策略要求译者在保持准确传达的同时，必须将原作与目标语言的语法、结构和表达方式相匹配，以确保译文在目标观众中流畅自然，并且符合他们的口味和文化背景。

第一，语法和结构的调整。不同语言之间存在显著的语法和结构差异，因此，译者必须熟悉目标语言的语法规则，以便将原文剧本中的句子和段落准确地转换为目标语言。这可能包括调整句子的顺序、使用不同的动词时态、语气等。例如，中文和英文的句子结构不同，所以在翻译过程中需要重新构造句子，使其在目标语言中通顺。第二，口语化和正式化的选择。目标观众的口味和文化背景可能会影响语言的选择。译者需要判断在特定场景中应该使用正式化还是口语化的表达方式。有时，琼剧中的台词可能过于正式或拘谨，需要在翻译中添加口语化的元素，以使其更贴近目标观众。第三，节奏和韵律的保持。琼剧的演出通常具有独特的节奏和韵律，这是它的一大特点。在翻译过程中需要努力保持原文剧本中的节奏

感和韵律,以确保翻译后的台词在演出中能与音乐和动作相配合。这可能需要选择特定的词语、句子长度和重音位置,以维持原剧的艺术特点。第四,文化的调整。有时,原文剧本中的文化元素可能不适用于目标观众,或者需要解释和调整。译者可能需要提供注释或修改对特定文化背景的引用,以便国际观众能够理解和欣赏剧情与台词的含义。第五,上下文考虑。剧本翻译需要考虑台词的上下文,以确保翻译后的台词在整个剧情中保持连贯性。译者需要了解剧情的发展,以便适时调整翻译策略。

2. 文化背景的理解策略

文化背景的理解策略在琼剧的翻译过程中扮演着关键的角色,因为琼剧通常融合了中国传统文化、历史故事和戏曲元素,这些元素对于琼剧的理解和欣赏至关重要。

(1) 传统文化的理解。琼剧中常常包含中国传统文化的元素,如儒家思想、道家哲学、佛教故事等。译者需要具备对这些传统文化的深刻理解,才能准确传达这些元素给国际观众。这可能需要对文化隐喻、哲学观念和价值观念等进行解释。例如,如果剧中提到"仁义道德"的概念,译者可能需要提供解释,以帮助国际观众理解其在中国文化中的重要性。

(2) 历史故事的背景。琼剧经常以中国历史故事为基础,因此,译者需要对中国历史和历史事件有一定的了解。译者应该研究剧本中提到的历史背景,以确保能够准确地传达历史情境和相关事件。例如,如果剧情涉及中国古代的皇帝和宫廷生活,那么译者需要了解相关的历史细节,以便翻译出具有历史准确性的台词。

(3) 戏曲元素的把握。琼剧是中国传统戏曲的一种形式,其中包括了特定的戏曲元素,如唱腔、表演技巧和戏曲角色。译者需要熟悉这些戏曲元素,以便能够在翻译中传达它们的特点。例如,如果剧中有涉及特定的戏曲唱腔,译者需要选择合适的词语和表达方式,以传达出原文中的音乐和节奏感。

(4) 文化隐喻和比喻的处理。琼剧中包含各种文化隐喻和比喻,这些隐喻和比喻在中国文化中具有特定的意义。译者需要识别这些隐喻并找到适当的方式来传达它们,通常需要进行上下文的解释。例如,如果剧中提到"黄龙在天"的隐喻,译者可能需要解释这一隐喻在中国文化中代表的含义,帮助国际观众理解。

总之,文化背景的理解对于琼剧的翻译至关重要,它要求译者具备足够的中国文化知识,以确保能够准确传达琼剧中的文化元素、历史情境和

戏曲特点，从而帮助国际观众更好地理解和欣赏琼剧的艺术价值与情感内涵。

3. 艺术特点的保留策略

艺术特点的保留策略在琼剧的跨文化翻译中至关重要，它有助于确保琼剧的独特魅力和艺术价值得以传达给国际观众。

（1）唱腔的保留。琼剧的唱腔具有独特之处，通常包括特定的音乐节奏和调子。在翻译过程中要尽量保留原文中的唱腔特点。这可能需要在目标语言中寻找相应的音乐表达方式，例如使用特定的音乐符号或音节重复，以在演出中保持原唱的音乐感。同时，译者也可以提供注释或解释，帮助国际观众理解不同的唱腔类型及其在剧情中的作用。

（2）表演技巧的保留。琼剧的表演技巧包含动作、手势、面部表情等元素，这些技巧在琼剧中有着特殊的地位。在翻译过程中，译者需要选择国际观众熟悉且易接受的表演方式，以尽量保留原文中的表演技巧。这可能需要演员和导演的合作，以确保演出中的动作和表情能够与原文相匹配，传达出正确的情感和意义。

（3）角色行当的保留。琼剧中的角色行当是非常重要的，不同的行当代表着不同的戏剧角色类型。在翻译中，需要保留原文中角色行当的特点，以确保国际观众能够理解不同角色之间的差异。译者可以选择使用目标语言中已有的角色类型名称，或者提供解释来帮助观众理解各个角色行当的含义和作用。

（4）艺术注释的提供。为了帮助国际观众更好地理解琼剧的艺术特点，译者可以提供艺术注释或解释。这些注释可以包括关于唱腔、表演技巧、角色行当等方面的说明，以便观众在观看演出时能够更深入地理解琼剧的艺术元素。这种方式可以增加观众对琼剧的欣赏程度，同时也有助于传达琼剧的文化内涵。

总之，保留琼剧的艺术特点是翻译工作中的重要任务，它有助于确保国际观众能够真正感受到琼剧的独特魅力和艺术价值。这需要译者在翻译过程中精准地选择语言表达方式，同时也可以提供注释和解释，以帮助观众更好地理解和欣赏琼剧的艺术之美。

4. 文学品位的追求和提升策略

文学品位的追求和提升策略在琼剧剧本翻译中扮演着至关重要的角色，它涵盖了多个方面，包括语言的美感、文学风格的保持、情感共鸣和艺术质量的维护。

(1) 语言的美感。琼剧的剧本通常包含富有诗意和韵律感的台词与歌词。在翻译过程中需要努力保持原文的语言美感。这包括选择合适的词汇、句式和语法结构,以确保台词在目标语言中能够保留原作的文学价值。语言的美感有助于观众更好地沉浸在琼剧的情节和情感中,增强他们的艺术体验。

(2) 文学风格的保持。每种文学体裁都有其独特的文学风格,而琼剧通常融合了戏曲、诗歌和散文等元素。译者需要理解并保持原作的文学风格,以确保翻译文本与原文相符。这可能需要选择特定的文学修辞手法,如比喻,以在翻译中保留原文的文学特点。

(3) 情感共鸣。琼剧的剧本通常包含深刻的情感和情感体验。在翻译过程中,译者需要努力传达角色之间的情感关系,以及他们的内心感受。这需要译者具备深刻的文学理解力和情感敏感度,以确保观众能够在演出中与角色产生情感共鸣。情感共鸣是琼剧的核心,通过文学品味的保持,观众能够更好地体验到琼剧所传达的情感深度和情感力量。

(4) 艺术质量的维护。琼剧是中国传统戏曲的重要形式之一,具有丰富的艺术内涵。剧本翻译需要确保艺术质量的维护,包括剧情的连贯性、角色的个性化、情节的跌宕起伏等方面。译者需要深入了解原作的结构和艺术特点,以便在翻译中保持艺术品质。这有助于观众更好地欣赏琼剧的艺术价值和精湛表演。

综上所述,文学品位的追求和提升策略在琼剧剧本翻译中扮演着关键角色,它不仅涵盖了语言的美感和文学风格的保持,还包括情感共鸣和艺术质量的维护。通过对文学品位的追求和提升,剧本翻译可以更好地传达琼剧的艺术价值和情感深度,使观众能够在演出中获得更深层次的文学和艺术体验。

5. 剧本翻译的反馈和改进策略

反馈和改进策略在剧本翻译中是一个至关重要的环节,它有助于确保翻译的准确性和高质量,满足观众的需求和期望。

(1) 观众满意度。观众的满意度是剧本翻译成功与否的最终标志。观众是否能够理解、欣赏和沉浸在琼剧的世界中,直观反映了翻译的质量。通过观众的反馈,译者可以了解观众的需求和期望,以及他们对翻译质量的评价。观众的意见和建议可以作为改进翻译的宝贵参考。

(2) 语言流畅度。观众通常更喜欢流畅、自然的台词和对白。通过观众的反馈,译者可以发现是否有不流畅或生硬的翻译表达,以及是否需要

对语法、词汇或句式进行改进。语言流畅度的提升有助于观众对琼剧的欣赏和沉浸。

（3）情感表达。琼剧中的情感表达对于剧情的传达至关重要。观众的反馈可以帮助译者更好地传达情感，确保台词在目标语言中仍具有原汁原味的情感表达。

（4）文化理解。观众可能会提出关于琼剧中文化元素的问题。为了帮助观众更好地理解琼剧，译者需要确保这些文化元素在翻译中得到正确的解释和传达。观众的反馈可以揭示哪些文化元素需要更多的解释或背景信息。

（5）翻译标准。观众的反馈也可以帮助译者不断提高翻译的标准和质量。观众的期望通常会随着时间和文化的变化而变化，因此译者需要持续学习和改进，以保持翻译的现代性和适应性。

总的来说，反馈和改进是剧本翻译过程中的关键环节，有助于译者不断提高翻译质量，确保观众能够更好地理解和欣赏琼剧。观众的反馈是宝贵的，译者应该积极倾听并采纳观众的建议，以实现翻译的不断优化和完善。这将有助于琼剧在国际舞台上获得更广泛的认可和欢迎。

（二）琼剧海外交流情境下的字幕翻译策略

随着全球化的发展，琼剧也开始走向海外，与世界各地的观众进行交流和互动。在琼剧海外交流情境下，字幕翻译成为了琼剧翻译必不可少的环节。在琼剧的演出中，剧情和对白是观众理解故事情节与角色特点的重要依据，译者需要准确地传达琼剧的剧情和对白，以确保观众能够完整地理解琼剧的故事和情节。琼剧在海外交流情境下的字幕翻译策略需要考虑观众的文化背景、语言能力和对琼剧的了解程度。

1. 语言适应策略

语言适应策略在琼剧字幕翻译中起到至关重要的作用，是指将琼剧的原台词翻译成目标观众所理解的语言，确保观众能够轻松理解和欣赏琼剧的表演。首先，译者需要深入了解目标观众的语言背景。这包括观众的母语、语言能力水平以及可能的方言或口音。不同的目标观众可能有不同的语言需求，因此，翻译应该根据观众的语言背景进行定制。其次，译者的目标是使翻译内容在目标语言中流畅自然，就像原文一样。这意味着翻译应该避免过多的生硬直译，而是选择与目标语言习惯表达方式相符的词汇和语法结构。这有助于让观众在阅读字幕时感到舒适，不会被语言障碍所

干扰。最后,琼剧的台词可能在表达上较为复杂,因为它们经常使用各种文学手法。然而,在字幕翻译中,译者需要将复杂的台词简化为简洁明了的表达方式,以确保观众可以迅速理解。这包括使用常见词汇和简单句式,避免长句和复杂的从句结构。此外,译者应该选择与琼剧内容相符的词汇。这意味着他们需要了解琼剧的文化、历史和故事情节,以便选择适当的词汇来传达原文的含义。同时,他们还应该避免使用可能引起混淆或误解的词汇。总之,语言适应是字幕翻译中的基本策略之一,它要求译者根据目标观众的语言背景,确保翻译内容流畅自然、简洁明了,并与观众的文化和语言习惯相匹配。通过语言适应,琼剧在海外观众中的传播效果会更好,观众更容易与其产生共鸣。

2. 文化解释策略

琼剧中常常涉及中国传统节日和习惯,如春节、中秋节、婚礼仪式等。国际观众对这些节日和习惯可能很陌生,容易引起误解。字幕翻译可以提供简要的解释,介绍这些传统的由来和背后的文化意义。例如,当出现春节的场景时,字幕下方可以加上一句注释,解释春节是中国最重要的传统节日,通常用来庆祝新年。琼剧中的情节常常与中国历史有关,观众需要了解历史事件和人物背景才能更好地理解剧情。字幕翻译可以提供简要的历史背景介绍,以便观众知晓故事发生的历史背景。这可以包括特定时期的简要描述,以及与历史事件相关的角色身份。例如,当涉及中国古代皇帝时,可以附上一段解释,介绍该皇帝的时代和重要性。琼剧中常常使用文化隐喻和象征来传达深层次的意义。这些隐喻可能与中国文化、哲学或神话有关,国际观众可能不太容易理解。字幕翻译可以在出现这些隐喻时提供简要的解释,以便观众更好地理解情节和对话。例如,当把一个角色比喻成"孔子"时,字幕可以附上注释,解释孔子是中国古代著名的哲学家,以帮助观众理解比喻的含义。考虑到观众可能有着不同的文化背景,字幕翻译应该以尊重和包容的态度落实文化解释策略。译者应该尽量简洁明了地解释文化元素,同时避免过多的文化背景信息,以免让字幕变得冗长和混乱。通过提供这些文化解释的注释,字幕翻译可以使观众更好地融入琼剧的文化世界,帮助他们理解和欣赏琼剧,同时也有助于避免误解和文化冲突的发生。这种文化解释策略不仅有助于国际观众更好地理解琼剧,还能促进跨文化交流和文化传播。

3. 艺术特点保留策略

琼剧作为中国传统戏曲的一种,拥有独特的艺术特点,包括唱腔、表

演技巧和角色行当等。在进行字幕翻译时,需要综合考虑如何保留这些特点,以确保国际观众能够充分领略琼剧的独特魅力。第一,唱腔的保留。琼剧的唱腔具有独特之处,包括独特的音调、旋律和情感表达。在进行字幕翻译时,译者可以尝试保留原唱腔的情感和节奏,使观众在听到目标语言的台词时,仍然能感受到音乐的韵律。这可能需要选择适当的词语和语言结构来传达原唱腔的情感,以便观众能够通过字幕理解歌曲的情感表达。第二,表演技巧的呈现。琼剧的表演技巧包括各种动作、面部表情和身体语言。在进行字幕翻译时,可以通过提供简短的描述或注释来传达这些表演技巧。例如,当角色变换脸谱或进行特殊动作时,字幕可以附上解释,以帮助观众理解这些动作的意义和艺术价值。这有助于观众更全面地欣赏琼剧的表演。第三,角色行当的解释。琼剧中的角色行当包括花旦、老旦、青衣、武生等,每种行当有其独特的表演方式和角色特点。字幕翻译可以提供简要的解释,介绍不同行当的特点,以帮助观众更好地理解角色之间的差异和表演方式。这有助于观众更深入地了解琼剧的戏剧性和多样性。第四,情感表达的传递。琼剧以其深刻的情感表达而著称,包括爱恋、悲伤、愤怒等各种情感。字幕翻译应该努力传达角色的情感,以便观众能够共情并理解角色内心的感受。这可能需要使用恰当的词语和语言来传达情感的强度和变化,以确保观众能够与角色产生情感共鸣。总之,保留琼剧的艺术特点在字幕翻译中至关重要,这有助于国际观众更好地欣赏琼剧的独特魅力和文化价值。通过字幕,观众可以更深入地了解琼剧的表演技巧、情感表达和角色特点,从而增强他们的戏剧体验和文化理解。字幕翻译的艺术性和专业性在此过程中发挥着关键作用。

4. 提升译者的知识储备和翻译能力策略

戏曲字幕翻译是一项具有挑战性和专业性的工作,需要翻译者具备深厚的戏曲知识和翻译技巧。为了培养戏曲字幕翻译的能力,翻译者需要进行系统的学习和实践。其一,译者需要具备扎实的戏曲知识。戏曲是中国传统文化的重要组成部分,有着独特的表演形式和艺术特色。译者需要了解戏曲的历史、发展和流派,熟悉戏曲剧本的结构和特点,掌握戏曲的表演技巧和艺术语言。通过深入学习戏曲知识,译者能够更好地理解戏曲的内涵和艺术魅力,为字幕翻译提供准确的背景和文化支持。其二,译者需要具备高超的语言运用能力。戏曲字幕翻译要求译者将原文的剧情、对白和歌曲等内容准确地传达给观众。译者需要同时熟练掌握源语言和目标语言的语法、词汇与表达方式,选择恰当的翻译策略和技巧,以保持原文的

意义和风格。同时，译者还需要注意节奏和时长的控制，以适应戏曲的表演形式和观众的观演习惯。其三，译者需要进行实践和反思。戏曲字幕翻译是一项实践性的工作，译者需要通过实际的翻译来提高自己的翻译能力。在实践中，译者可以积累经验，发现问题，总结经验，不断改进自己的翻译方法和技巧。同时，译者还可以与其他同行进行交流和讨论，分享经验和心得，互相学习和进步。其四，译者还需要关注戏曲字幕翻译的最新发展动态和研究成果。戏曲字幕翻译是一个不断发展和演变的领域，译者需要保持学习的态度，关注相关的研究成果和最新的翻译技术。只有通过不断学习和更新知识，译者才能不断提高自己的翻译能力，应对戏曲字幕翻译的挑战，适应戏曲字幕翻译的需求。

琼剧海外交流情境下的字幕翻译需要注重剧情和对白的准确传达、文化背景的转化和解释，以及节奏和时长的控制。字幕翻译的成功与否，不仅关系到琼剧海外传播和发展的成败，也关系到中华文化传播和交流的成败。因而，一方面，我们需要运用得当的翻译技巧和策略确保翻译的准确性和传达效果。另一方面，我们要引导译者进行系统的学习和实践，培养更多优秀的戏曲字幕翻译人才，为戏曲的传播和交流做出贡献。

（三）琼剧术语语料库的建设路径探究

琼剧术语语料库的建设是一项旨在保护、传承和促进琼剧文化发展的重要工作，它涉及语言学、信息科技、戏剧学等多个领域。

1. 需求分析与规划

在琼剧术语语料库的建设初期，需求分析与规划是至关重要的，因为它直接关系到项目的方向和成效。这一阶段需要进行深入细致的工作，以确保语料库能够满足预定目标和用户需求。首先要对收集到的资料进行评估，评估现有的琼剧资料和术语集合，包括书籍、剧本、学术论文、视频资料等，确定可用于构建语料库的资源范围。同时确保资源的多样性和全面性，覆盖琼剧术语的各个方面，包括历史演变、地域差异、艺术特色等。对不同来源的相同或相似术语进行整合和统一，避免重复和矛盾。通过明确的目标和广泛的资源调查，琼剧术语语料库的建设可以在坚实的基础上进行，不仅能够满足不同用户群体的需求，还能促进琼剧文化的传承和发展。这一阶段的工作虽然耗时耗力，但对整个项目的成功至关重要，它确定了语料库的方向和质量标准，为后续的开发和应用奠定了基础。

2. 术语收集与整理

在琼剧术语语料库建设的过程中，术语收集与整理阶段的目标是为了确保收集到的术语资料全面、准确，并且便于未来的查询和研究使用。术语收集的渠道主要有三：一是可以通过访问图书馆、数字图书馆以及在线学术数据库，收集历史和当代的书籍、剧本、学术论文和研究报告等，这些文献资料是获取琼剧术语的重要来源。二是直接走访琼剧的表演团体、训练学校和表演场所，观察和记录表演过程中的专业术语使用情况，以及与表演者、导演、制作人等进行交流，获取第一手的术语资料。三是邀请琼剧领域的专家学者、资深艺术家进行深入访谈，借助他们的知识和经验，收集术语并理解其背后的文化和艺术内涵。对每个收集到的术语，给出准确的定义，包括其在琼剧中的意义和用法。

对收集到的术语应做进一步的整理。首先，记录术语的使用场景，比如特定的表演情境、历史时期或地理区域的特定用法。记录每个术语相关的文献来源，包括提供该术语信息的书籍、论文、视频资料等，以便用户进一步查询和研究。其次，对于从专家访谈或田野调查中得到的未公开文献的术语，详细记录访谈对象或调查情况，保留这些术语的来源和权威性。接着，根据术语的性质和用途，将其进行系统分类，如按照服饰、道具、表演技巧、角色类型等进行大类划分。在大类基础上，进一步细分小类，例如在表演技巧下可以细分为声音技巧、身体语言等。最后，为每条术语分配一个唯一的编码，便于在语料库进行检索和引用。

通过这样详细而系统的术语收集与整理工作，琼剧术语语料库能够为研究者、演员、教育者和公众提供一个权威、全面、易于使用的琼剧术语参考资源，从而有效地支持琼剧文化的保护、传承和发展。

3. 术语标准化与规范化处理

术语标准化与规范化是琼剧术语语料库建设过程中的关键步骤，旨在确保语料库中的术语不仅准确无误，而且具有高度的权威性和标准化，从而便于学术研究、教学和传播使用。这个过程主要包括两个重要环节：专家咨询和标准化处理。

（1）专家咨询。组织由琼剧领域内的资深艺术家、学者和研究人员组成的专家团队，这些专家不仅拥有丰富的琼剧知识和实践经验，而且对琼剧的历史、文化背景和术语使用有深入的理解。随后将收集到的术语资料提交给专家团队进行审核。在此过程中，专家们将对每一条术语的定义、用法及其背景进行仔细审查，确保所有信息的准确性和权威性。对于存在

争议或不确定性的术语,组织专家进行讨论,通过集体智慧达成共识,或者进行更深入的研究和调查,以解决问题。同时还要将专家的反馈和建议整合到术语资料中,对术语的定义和用法进行必要的修改与完善。

(2)标准化处理。确保术语表述的一致性,对相同或相似的术语采用统一的命名和定义。这包括统一术语的拼写、缩写和专业术语的英文对照(如有)。此外,制定一套术语使用的规范指导原则,指导如何正确地使用术语,包括术语的适用场合、上下文限制以及与其他术语的关系等。对于多义术语或区域性使用差异较大的术语,提供详细的使用说明和例句,以示范其在不同语境中的正确应用。另外,还可基于专家咨询和标准化处理的结果,编制一本琼剧术语标准手册。该手册不仅列出所有经过审核和标准化处理的术语及其定义,还包括使用指南、相关文献引用和示例等,成为琼剧术语学习和研究的权威指南。随着琼剧艺术的发展和新术语的出现,定期组织专家对手册进行更新和修订,确保术语语料库的内容始终保持最新和最准确。通过这一系列细致入微的专家咨询和标准化处理工作,琼剧术语语料库能够为琼剧的研究、教学和传播提供一个坚实而权威的基础,有助于推动琼剧文化的保护和发展。

4. 数据库构建与管理

数据库构建与管理是琼剧术语语料库建设过程中的核心技术,它涉及信息技术的应用,旨在为语料库提供一个稳定、高效、易于访问和使用的存储与检索系统。

(1)技术框架选择。根据琼剧术语的特点和分类,我们需要设计合理的数据库模式(database schema)。这可能包括术语表、定义表、使用场景表、相关文献表等,每个表中都包含必要的字段,如术语名称、定义、分类编码、使用示例、文献引用等。设计时还需考虑数据之间的关联性,如术语与其定义之间、术语与使用场景之间的关系,以及如何有效地实现这些关系,以便于数据的关联查询。

(2)数据录入与校对。将经过专家审核和标准化处理的术语数据,按照设计好的数据库结构进行录入。这一过程可以通过手工输入、批量导入或自动化脚本等方式完成,录入方式的选择取决于数据量和资源。在数据录入过程中,需要注意数据格式的一致性和准确性,确保每条记录都符合预定义的数据模型。完成初步数据录入后,进行第一轮校对,检查数据的完整性、准确性和一致性。这一步骤可以由数据录入人员自行完成,也可以邀请其他团队成员参与,以提高校对的效率和质量。在初步校对后,组

织专家进行第二轮校对，重点检查术语的准确性和定义的权威性。专家校对可以确保数据库中的术语数据达到学术研究的标准。根据校对反馈，对数据进行必要的修正和更新，确保数据库中的每条记录都是准确无误的。

（3）数据库维护与更新。随着琼剧研究的深入和新术语的产生，一定要定期更新数据库内容，添加新的术语和信息，同时对现有数据进行修订和补充，确保语料库的时效性和准确性。

通过以上步骤，可以建立一个稳定、高效且易于维护的琼剧术语数据库，为琼剧的学术研究、教学和文化传承提供有力支持。

5. 维护更新与推广应用

在琼剧术语语料库的建设和发展过程中，维护更新与推广应用是确保其长期价值和广泛影响力的关键环节。这不仅涉及内容的时效性和准确性的维护，还包括通过各种渠道增加语料库的可见性和实用性。

（1）定期更新。随着琼剧艺术本身的发展，新的表演形式、技巧和相关术语不断产生。此外，学术研究的进展也可能带来对现有术语新的理解和解释。定期更新语料库内容是保持其权威性和实用性的关键。因此，需要建立一个系统的更新机制，包括监测琼剧艺术和学术界的最新动态，收集新出现的术语及其解释，以及定期邀请专家对现有内容进行复审和修订。对于用户反馈中提出的错误或遗漏，应设立专门的渠道进行收集和处理，确保语料库内容的准确性和完整性。

（2）推广应用。一方面，我们可以在学术会议和工作坊中设置专门的环节或报告，介绍语料库的建设背景、使用方法和最新进展，吸引学术界的关注和参与。同时，通过组织专题工作坊，邀请琼剧艺术家、学者和教育工作者共同探讨如何有效利用语料库进行教学和研究，以及如何进一步完善和扩展语料库的内容。与在线教育平台合作，开发针对琼剧术语的教育课程和资料，利用语料库作为教学资源，促进琼剧文化和艺术的普及教育。另一方面，我们可以利用社交媒体和网络平台提高语料库的知名度，定期发布琼剧术语的知识介绍、有趣事例或最新动态等内容，吸引公众的兴趣和参与。我们还可以建立在线社区，鼓励用户分享使用语料库的经验和反馈，形成良好的互动和交流环境，同时也为语料库的改进收集建议。

琼剧语料库的建设是一个复杂而持久的工作，需要跨领域专家的共同努力，以及持续的技术支持和资金投入。通过这一平台，可以有效地保存和传承琼剧文化，同时也为学术研究和艺术创作提供宝贵的资源。

第三节　琼剧跨文化传播的发展对策

改革开放后，中国戏曲走出国门的机会大大增加。2004年，由台湾著名作家白先勇担纲领衔制作的青春版《牡丹亭》开始在海内外巡演。2006年，青春版《牡丹亭》在美国加州大学连演12场，受到美国观众的热烈欢迎。2015年，张火丁主演的《白蛇传》《锁麟囊》在美国成功开幕。这些范例都是中国戏曲走向国际视野的良好开端。[1] 与之前许多戏曲在美国的演出相比，张火丁的演出加大了宣传推广的力度，首次尝试无赠票并获得成功，开演前夕门票就被抢购一空，美国多家主流报业，如《纽约时报》和《华尔街日报》等媒体，对张火丁在美演出进行了深度宣传和大幅报道。[2] 2018年9月28日至10月11日，重庆大学川剧艺术团走进西班牙马德里孔子学院、莱昂大学孔子学院、瓦伦西亚大学孔子学院、萨拉戈萨大学孔子学院、拉斯帕尔马斯大学孔子学院5所孔子学院，举办川剧"曲风雅韵"主题演出，与西班牙民众分享唱腔美妙、生动幽默的川剧艺术，传承和弘扬中华优秀传统文化。此次川剧团受邀参加马德里孔子学院"孔子学院日"的专场演出，还参加萨拉戈萨大学孔子学院安排的Pilar音乐节，富有中国戏曲精神和美学特色、饱含传统文化艺术体验的川剧艺术给当地市民留下了深刻印象。他们纷纷赞赏演出质量高、水平高、特色鲜明、富有感染力和表现力。这些出演记录都说明中国戏曲海外传播的新时代即将到来，然而在实际操作的过程中，也面临许多复杂的现实问题。琼剧如何实现有效的对外传播是一个值得思考的问题。笔者根据目前了解到的琼剧跨文化传播情况，特提出以下八点发展对策。

一、挖掘琼剧的丰富内涵

在中华优秀传统文化中，琼剧以其独特的海岛文化标签绽放着别样的

[1] 姚峰：《全球化时代传统文化的"全球本土化"策略》，载《福建师范大学学报（哲学社会科学版）》2010年第1期，第82–87页。

[2] 胡娜：《中国戏曲海外传播与国家文化软实力建设》，载《文化软实力》2017年第3期，第85–89页。

光芒。琼剧承载着丰富的中国传统文化,包括历史、文学、哲学等各个方面的元素。它通过表演、歌唱、服饰等形式,传达了古代中国社会的价值观念、伦理道德和生活习惯,有助于保护和传承这些宝贵的文化遗产。琼剧还以其独特的音乐、表演和舞蹈元素,深刻地表达各种情感,包括爱情、亲情、友情、仇恨、嫉妒等。观众可以通过琼剧的演出,深刻地感受到人类情感的复杂性和深度。琼剧与其他中国戏曲文化一样有着丰富的内涵,其内涵在社会的各个层面都有体现,教人诚信、友善,教人努力上进,也教人追求美好的爱情。

琼剧中较为经典的作品是《海瑞》,该剧以海南著名历史人物海瑞的事迹为原型改编,讲述了在吏治腐败、贪贿横行的时代背景下,海瑞毅然决然上疏嘉靖皇帝,同贪官污吏作斗争的故事。该剧既让我们学到了相关历史知识,又激起了我们对忠臣的崇拜和敬仰。该剧揭示了要做好"官"先要做好"人",为官应功过分明、实事求是,反映了人性美,海瑞的刚正不阿使他成为老百姓心目中的英雄,流芳千古。

琼剧《红叶题诗》是一部南宋年间的爱情悲剧,描写的是新科状元文东和与富家小姐姜玉蕊二人宁死不从、不屈不挠,为爱殉情的爱情故事。爱情是人类永恒的主题,该剧中的男女主人公不惧强权、勇于追爱的精神,感动了许许多多的观众,也让《红叶题诗》成为琼剧的经典剧目,尤其是"梦景""园会"章节中男女主角的定情造型和最后的投河情节,渲染出爱情的忠贞和凄美,俘获了万千观众的心。

中国的戏曲文化博大精深,其中包含了许多的中华传统美德,通过琼剧传播中国文化内涵,对提升海南本土和中国对外形象具有积极的现实意义。

二、扩大琼剧的传播主体

琼剧作为中国传统戏曲的重要流派之一,具有独特的艺术魅力和文化价值。在当代社会,扩大琼剧的跨文化传播主体至关重要。首先,扩大琼剧跨文化传播主体可以促进琼剧的国际传播和认可。目前,琼剧的国际传播主要集中在华人社区和一些戏曲爱好者之间。然而,琼剧的艺术魅力和文化内涵具有普遍的吸引力,可以吸引更多的国际观众。因此,我们应该积极寻找和培养更多的跨文化传播主体,包括艺术团体、演出机构、媒体平台等,以推动琼剧的国际传播。其次,扩大琼剧跨文化传播主体可以促

进文化交流和理解。琼剧作为中国传统文化的重要组成部分，蕴含着丰富的历史、文化和哲学思想。通过跨文化传播，可以让更多的国际观众了解和欣赏琼剧，增进对中国文化的理解和认知。同时，琼剧也可以与其他文化进行对话和交流，促进不同文化之间的相互尊重和融合。

扩大琼剧跨文化传播主体需要采取一些具体的方法和措施。首先，可以通过举办琼剧演出、展览和交流活动，向国际观众介绍琼剧的艺术特点和文化内涵。例如，借助官方或民间赛事推广琼剧。海南"琼州杯"国际学生汉语才艺大赛已经成功举办六届，其中海南华侨中学是中华人民共和国国家汉语国际推广领导小组办公室（以下简称国家汉办）指定的，海南省唯一的"汉语国际推广中小学基地"，自2012年开展留学生教育以来，招收、培养了一批能够运用汉语进行交际、通晓中国文化、对华友好的海外青少年。[①] 利用"琼州杯"比赛的机会，可以引导参赛选手选择琼剧的艺术形式，了解和宣扬海南的琼剧文化。[②] 此外，海南还可利用自身独特优势开辟博鳌亚洲论坛——琼剧学术研讨圆桌会议。博鳌亚洲论坛（Boao Forum for Asia，BFA）由25个亚洲国家和澳大利亚发起，于2001年2月27日在海南省琼海市万泉河入海口的博鳌镇召开大会，正式宣布成立。论坛为非官方、非营利性、定期、定址的国际组织；为政府、企业及专家学者等提供了一个共商经济、社会、环境及其他相关问题的高层对话平台；海南博鳌为论坛总部的永久所在地。[③] 博鳌亚洲论坛2018年年会于2018年4月8日在海南博鳌召开，主题为"开放创新的亚洲 繁荣发展的世界"，习近平主席应邀出席论坛年会开幕式并发表重要主旨演讲。[④] 2018年的年会上，有黎锦旗袍亮相，却无琼剧元素现身。与会代表中不乏各国大学校长代表，如果我们能够引入琼剧学术交流论坛，推动并促进其学术化发展，不失为一个好机会。[⑤] 其次，可以与国际艺术团体和演出机构合作，举办联合演出和交流项目，提升琼剧的国际影响力。此外，还

[①] 张琳瑜、李孟端：《琼剧海外传播路径研究》，载《时代报告（奔流）》2021年第1期，第46－47页。
[②] 张琳瑜、李孟端：《琼剧海外传播路径研究》，载《时代报告（奔流）》2021年第1期，第46－47页。
[③] 《九大热词读懂博鳌亚洲论坛2018年年会》，载《商业文化》2018－04－15。
[④] 博鳌亚洲论坛（https：//www.boaoforum.org）。
[⑤] 张琳瑜、李孟端：《琼剧海外传播路径研究》，载《时代报告（奔流）》2021年第1期，第46－47页。

可以利用媒体平台和互联网技术,推广琼剧的音视频作品和文化内容,吸引更多的国际观众。例如,可以利用"汉语桥"系列中文比赛进行琼剧的跨文化传播。"汉语桥"是孔子学院总部/国家汉办为激发各国青年学生学习汉语的积极性,增进世界对中国语言与中华文化的理解,自 2002 年起开始举办的系列中文比赛。它包括"汉语桥"世界大学生中文比赛、"汉语桥"世界中学生中文比赛和"汉语桥"全球外国人汉语大会三项赛事,均为每年举办。[①] 其中,比赛的第三项文化技能环节包含歌曲、舞蹈、曲艺、杂技、器乐、书法、绘画、剪纸、武术、传统体育等项目,琼剧若能名列其中,必能起到很好的推广传播效果。

多年来,京剧、昆曲和川剧一直是各类比赛选手备选范围内的常见选择,它们作为中国传统戏曲的代表,在国内外赛事中频繁亮相。然而,与这些戏曲形式相比,琼剧却鲜有身影,这一情况值得深思。即使是在琼国际留学生中,对琼剧的关注和了解也相对较少,这无疑是一种遗憾。

琼剧作为中国戏曲的一个重要分支,有着自己独特的艺术特色和文化内涵。琼剧的音乐、表演、服饰等元素,都蕴含了浓厚的海洋文化和地方特色,具有鲜明的岭南风情。然而,由于其在比赛和传播方面的局限性,琼剧的知名度和影响力相对较低。为了推动琼剧的跨文化传播,我们可以在比赛和推广方面采取一些措施。首先,比赛组织者可以鼓励选手选择琼剧作为比赛的表演形式,提供更多的机会和资源支持琼剧的展示。其次,学校和社区可以举办琼剧的宣传和教育活动,增加人们对琼剧的了解和兴趣。此外,在琼国际留学生也可以积极参与琼剧的学习和推广,成为琼剧文化的传播者和爱好者。通过这些努力,可以逐渐改变只有京剧、昆曲和川剧占据比赛选手备选范围的现状,让琼剧得到更广泛的认可和关注,实现跨文化传播,保护和传承这一重要的传统戏曲形式。

综上所述,扩大琼剧的跨文化传播主体对于推动琼剧的国际传播和文化交流具有重要意义。我们应该积极寻找和培养跨文化传播主体,通过举办演出、展览和交流活动,与国际艺术团体和演出机构合作,利用媒体平台和互联网技术等渠道,推动琼剧的跨文化传播。这不仅有助于提升琼剧的国际认可,扩大琼剧的国际传播,也能促进文化交流和理解,为琼剧的

① 杜丹:《"汉语桥"文化类试题与留学生文化兴趣点匹配度研究》(学位论文),西安外国语大学 2020 年。

传承和发展注入新的活力。

三、提升传播者素养

加大琼剧教育事业的发展力度是琼剧传播的基石,其首要任务是提升传播者素养。一是发挥戏曲院校的优势。依托专门的艺术类院校,为琼剧的海外传播提供强有力的技术支持和源源不断的人才。海南省文化艺术学校是一所设立琼剧专业的省级重点中等职业学校,下设专门的琼剧教研室,多年来为海南的琼剧事业培养和输送了一代又一代的专业人才。其中,琼剧《红色娘子军·常青指路》获原文化部举办的"蚨力神杯"全国艺术院校戏曲戏剧比赛三等奖,该剧作为教学剧目获全国艺术院校戏曲戏剧奖。琼剧的海外传播离不开海南省文化艺术学校这类专业院校的支持与配合。① 二是丰富海南本土各级各类学校的校园文化,使琼剧成为海南各校园一道亮丽的风景线。如中小学可以开设戏曲课程、成立戏曲俱乐部等,也可以邀请戏曲演员到学校举办讲座与演出,让学生走近琼剧。加强师生间的交流,举办戏曲知识展览和戏曲演唱活动。高等院校则可以鼓励在戏曲方面有特长的学生创办戏曲社团,为戏曲文化做宣传。三是注入海外传播新生力量。笔者在马来西亚调研期间发现琼剧目前面临的困境是琼剧海外事业发展青黄不接。新加坡推广戏曲文化工作者林嘉指出:"传统戏曲必须改良,这样才能让年轻一代接受戏曲文化,才能解决琼剧发展青黄不接的问题。"因此,相关部门和组织可以在琼籍华人区,根据学员的年龄来设计古诗词、歌曲、卡拉 OK、虚拟琼剧体验等多种新的教学方式,让年轻一代琼籍华侨华人了解琼剧、走近琼剧,为他们热爱和传播琼剧提供契机,扩大琼剧海外传播群体。四是培育新时代优秀琼剧编剧和编导。在新时代,培养优秀的琼剧编剧和编导,对于传承和发展戏曲艺术具有重要意义。首先,培养新时代优秀戏曲编剧和编导需要建立完善的人才培养机制。可以通过设立专业院校和培训机构,设立系统的戏曲编剧和编导专业课程,培养学生的专业素养和创作能力。同时,可以制定导师制度,邀请资深戏曲编剧和编导担任导师,指导学生的学习和创作。其次,培养新时代优秀戏曲编剧和编导需要注重专业知识与技能的培训。除了传统的戏

① 张琳瑜、李孟端:《琼剧海外传播路径研究》,载《时代报告(奔流)》2021年第1期,第46—47页。

曲基础知识和表演技巧，戏曲编剧和编导还需要学习现代戏剧理论、剧本创作技巧、舞台艺术设计等相关知识。同时，需要注重实践训练，通过参与戏曲演出和创作实践，提升实际操作能力。最后，培养新时代优秀戏曲编剧和编导还需要注重创新意识的培养。戏曲艺术需要与时俱进，融入当代社会和观众的需求。培养学生的创新意识，鼓励他们进行跨界合作、实验性创作和创新表演形式的探索。同时，要注重培养学生的文化自信和传统文化的传承意识，使他们能够在创作中展现独特的戏曲艺术特色。

四、精心研设琼剧的传播内容

琼剧作为海南本土传统戏曲艺术的瑰宝，具有独特的艺术魅力和文化内涵。为了更好地传播琼剧，需要精心设计传播内容，以吸引更多不同年龄阶段的国内外观众的关注和欣赏。一是剧目的选择。精心设计琼剧传播内容的第一步是选择适合传播的剧目。在选择剧目时，需要考虑剧目的艺术质量、观众接受度和文化内涵等因素。优秀的剧目能够吸引观众的兴趣和关注，同时能够传达琼剧的独特魅力和文化价值。譬如梅兰芳数次赴海外演出，在选择剧目方面就充分考虑了海外观众客观存在的语言障碍，剧目多以新编历史剧、传统京剧和昆曲折子戏为主，其中又以传统京剧与昆曲为主，辅以历史剧，既照顾了观众的语言不通问题，又展现了传统戏曲艺术的神韵。二是演出形式的设定。在传播琼剧时，演出形式也是至关重要的。传统的琼剧演出形式包括歌唱、表演和舞蹈等元素，但可以根据传播的目标和观众的需求进行一定的创新与改变。例如，可以结合现代舞蹈、多媒体技术和舞台设计等，使琼剧更具现代感和观赏性，吸引更多的观众。比如琼剧可以效仿昆曲，将电声、摇滚与爵士的音乐元素融入琼剧，为国内及海外年轻的受众群体提供欣赏琼剧的可能。亦可以效仿重庆市川剧院在美国林肯中心受邀演出的歌剧版《凤仪亭》，在考虑西方审美的基础上，琼剧编剧们可以尝试在传统琼剧的基础上改变创作方式，将其改编成歌剧形式，提升文化他者的镜面映射。三是宣传策略的制定。精心设计琼剧的传播内容还需要制定有效的宣传策略。宣传策略包括宣传渠道的选择、宣传媒体的运用和宣传内容的设计等。可以利用传统媒体、社交媒体和线上平台等多种渠道进行宣传，通过图片、视频和文字等形式展示琼剧的魅力和特点，吸引观众的关注和参与。为了精心设计琼剧的传播内容，可以采取以下措施：首先，深入研究琼剧的历史、文化和艺术特点，

了解琼剧的内涵和魅力,为传播内容的设计提供基础和灵感。其次,创新演出形式,结合现代舞蹈、多媒体技术和舞台设计等,创造出新颖、独特的演出形式,使琼剧更具现代感和观赏性。再次,多元化宣传,利用传统媒体、社交媒体和线上平台等多种渠道进行宣传,提高琼剧的知名度和影响力,吸引更多的观众关注和参与。最后,通过加强国际文化交流与合作,促进琼剧与其他戏曲艺术形式的交流与融合,实现戏曲艺术的共同繁荣。

总之,精心设计琼剧的传播内容是实现琼剧艺术传承和发展的重要环节。通过剧目的选择、演出形式的设定和宣传策略的制定,可以吸引更多的观众关注和欣赏琼剧,推动琼剧的传播和发展。同时,精心设计传播内容也可以为不同文化间的相互理解和交流搭建重要的桥梁,促进戏曲艺术的多元发展。

五、拓宽琼剧的传播路径

为了拓宽琼剧的跨文化传播路径,需要探索新的传播途径和策略,以便更多的观众能够了解和欣赏琼剧。

其一,充分挖掘传统媒介的作用。戏曲图书作为传播戏曲文化的重要媒介,承载着丰富的戏曲知识和艺术表现形式。"中国图书对外推广计划""中国对外翻译出版工程""中国文化著作翻译出版工程"等"图书出海"计划的启动,逐渐弥补了中国戏曲图书出版国际化传播的空白,但传播势头较弱。目前,戏曲图书的国际化传播面临着一些挑战。虽然有一部分戏曲图书已经被翻译成外语并出版,但数量相对较少,且大多数集中在一些重要的戏曲剧种和经典作品上。同时,由于戏曲艺术的独特性和复杂性,戏曲图书的出版和传播也面临着市场需求与经济效益的考量。此外,戏曲图书的翻译难题也是戏曲图书国际化传播的一个重要问题。戏曲艺术具有独特的表现形式和艺术语言,其中包括对音乐、舞蹈、表演和文化内涵的理解和诠释。因此,戏曲图书的翻译需要具备对戏曲艺术的深刻理解和熟悉,同时还需要解决语言和文化的差异问题。为了推动戏曲图书的国际化传播,需要制定有效的推广策略。一方面,可以通过参加国际书展和文化交流活动,将戏曲图书介绍给国际读者和文化界人士。另一方面,可以利用互联网和社交媒体平台,开展线上推广活动,提高戏曲图书的知名度和影响力。此外,还可以与国际出版机构和文化机构进行合作,共同推动戏

曲图书的国际化传播。值得特别注意的是，除了对外出版的相关书籍外，各类学术期刊也可以成为推广琼剧传播的重要媒介。遗憾的是，目前我国的戏曲学术期刊国际传播的效果较差，影响力不够。因此，我们应当加强国内戏曲学术期刊与国际学术期刊的互动和交流，这既有利于琼剧等中国戏曲的国际传播，也有利于增强学术话语权，扩大琼剧等中国戏曲的国际影响力。可见，戏曲图书和期刊国际化传播是推动戏曲艺术传承和发展的重要途径。

其二，利用多媒体技术拓宽琼剧跨文化传播路径。通过录制和制作高质量的琼剧演出视频，可以将琼剧传播到全球范围。同时，可以利用互联网和社交媒体平台，将琼剧视频分享给更多的人，扩大琼剧的影响力和知名度。例如，伴随着移动智能终端普及化和互联网的加速，短视频平台因其稳准狠的大流量散播内容逐渐成了重要的跨文化交流平台，为琼剧发展提供了新的传播窗口。由此，我们可以充分发挥国内外优秀短视频平台的传播作用。一方面，我们可以通过海南官方平台发布制作精良的琼剧短视频，增加琼剧的传播度。一要提升琼剧传播内容的故事性，大力挖掘琼剧戏剧工程、琼剧传承人背后的精彩故事，构建故事化传播场景，通过简明生动的影像叙事提升用户的阅读兴趣。二要突出琼剧传播内容的趣味性，充分运用 VR、剪辑、特效、滤镜、动画等新媒体技术，将琼剧剧目的历史渊源与文化内涵等以更具趣味性的表现形式和沉浸性的体验场景展现出来，以贴近现代大众审美情趣的方式融入观众日常生活。三要强化琼剧传播内容的情感性，采用声情并茂的镜头语言传达琼剧背后的审美、工匠精神和传统文化，激发公众对人文情感和厚重文化的感情共鸣与深度认同。另一方面，琼剧传播需要构建集政府、官方媒体、企业、琼剧传承人、普通用户于一体的多元化传播主体，共同讲述琼剧故事，合力打造琼剧传播声势。一是要发挥政府的政务短视频和官方媒体的短视频内容供给体系的社会影响力，发挥其在琼剧传播中方向引领、舆论导向、文化传承等方面的作用。二是要号召抖音、快手、哔哩哔哩等短视频平台以及 MCN（Multi-Channel Network，多频道网络）机构等企业主体积极承担琼剧传播社会责任，主动关注、生产和传播琼剧内容，投入更多资源扶持琼剧内容创作，让琼剧传播获得更多网络流量。三是要提升琼剧传承人的短视频制作与运营技能，积极开展信息技术教育培训，提升琼剧传承人的数字化应用能力和新媒体传播素养，生产用户喜爱的琼剧传播内容。四是要吸引普通用户参与琼剧短视频的解读、二次创作和分享，使其成为琼剧的主动传

播者和推广者。

其三，构建"互联网+琼剧"海外传播模式。利用"互联网+戏曲"传播的主要目的是运用"云计算"技术，实现线上和线下、虚拟与现实相结合的戏曲文化传播解决方案。戏曲资源库建设是云戏曲的基础和核心。一方面，标准化数字技术所形成的影像文本，在信息保存上优势明显；另一方面，互联网打通了戏曲文化和受众之间的信息障碍，任何人在任何地方，只要借助互联网平台，就可以访问数据库，看到某一形式完整的戏曲技艺或表演片段，感受到其中所蕴含的语境、韵律、技艺形态和流程。[1] "互联网+戏曲"传播平台上分享了大量戏曲文化核心受众提供的具有高质量参考价值的剧评、欣赏攻略和剧照图片，在用户发表、评论、修改、再发表等开放式循环互动中，大量文化特色被挖掘出来，诸如戏曲网络在线演唱等一些新的戏曲文化传播形式也应运而生。[2]

令人欣慰的是，随着全球化背景下跨文化交流的日益频繁，我国戏曲作品开始利用现代化手段走出国门，让越来越多不同肤色不同语言的人欣赏到这一中国文化特色的魅力。"互联网+"时代的到来推动了我国戏曲文化的海外传播，更是开启了中国戏曲海外传播的新时代。

2014年9月北京青年戏剧节期间，互联网文娱传播联合研究中心与北京青年戏剧节首推的"48小时网络微戏剧"活动第一季，尝试在48小时微戏剧直播平台中展现5组风格各异、各有千秋的作品，获得社会各界好评。[3]

2015年3月，李克强总理在政府工作报告中，明确提出制定"互联网+"行动计划，为互联网与各个传统行业的深度融合提供了有力的政策保障，"互联网+文化"产业是其中非常重要的组成部分，成为新的发展领域和经济增长点。2015年7月，国务院办公厅颁布了《关于支持戏曲传承发展的若干政策》，其中第二十条指出，要"发挥互联网在戏曲传承发展中的重要作用，鼓励通过新媒体普及和宣传戏曲"。这为戏曲与互联网的联手提供了最直接的政策契机。

[1] 万江：《从"互联网+戏曲"到"互联网+戏曲动漫"——现代性与戏曲大众化传播问题探析》，载《四川戏剧》2017年第3期，第28-31页。
[2] 万江：《从"互联网+戏曲"到"互联网+戏曲动漫"——现代性与戏曲大众化传播问题探析》，载《四川戏剧》2017年第3期，第28-31页。
[3] 张越：《互联网O2O迫使传统戏剧行业改革》，载《中国信息化》2015年第1期，第60-62页。

2018年5月8日,中北大学"元杂剧数字平台建设微视频传播平台建设"专家研讨会在北京举行,这一大事件说明中国戏曲正借助互联网,更加贴近百姓,走向世界。同年11月,中美文化投资论坛在美国纽约举行,中国企业代表腾讯文化公司提出的"新文创"在会议中大放异彩。据中国新闻网报道:"身处四大文明的发源地,腾讯在不断思考,如何释放互联网的技术和平台力量,连接更多的传统文化资源,让绵延五千年的中华文明在数字化时代熠熠发光。"腾讯集团副总裁程武28日在中美文化投资论坛上的一席话,引发在场听众一阵掌声。美国外交政策协会主席、塞克勒艺术科学人文基金会主席吉利安·塞克勒直言:"我非常喜欢你们做的事情,用年轻人喜欢的方式把传统文化介绍给他们,这项工作太重要了。"程武在中美文化投资论坛上发言的背景图片是腾讯文化新创的以"昆曲海外传播"为目的的游戏皮肤设计方案。

其四,通过开展海外演出拓宽琼剧跨文化传播路径。我们可以选择在海外举办琼剧演出,吸引当地观众的关注和欣赏。同时,可以邀请他国当地的戏曲艺术家和文化界人士参与演出和交流,促进琼剧与当地文化的融合和发展。例如,我们可以通过与其他国家的戏曲艺术团体进行交流与合作,开展联合演出和文化交流活动。通过共同创作和演出,将琼剧与其他戏曲艺术形式进行融合,创造出独特的艺术形式,吸引更多的观众关注和参与。2004年4月,由著名作家白先勇和一众艺术家打造的青春版《牡丹亭》在国外演出后引起了强烈反响,所到之处,无不掀起《牡丹亭》热潮。2014年,由卢中新团队打造的《新乐府》专辑上线,首次在昆曲《牡丹亭》中引入电声、摇滚与爵士,这是继青春版《牡丹亭》之后,受年轻人关注较多的又一成功尝试(张一方,2017)。琼剧跨文化传播也可以思考如何创新琼剧表演的内容和形式,探索戏曲跨界,将琼剧元素融入国外受众喜闻乐见的内容和形式,比如音乐节、戏剧等深受不同年龄阶段观众喜爱的表演模式,从而提升琼剧与海外文化之间的衔接性,促进琼剧的跨文化传播。

其五,通过加强琼剧的教育推广来拓宽琼剧跨文化传播路径。我们可以在学校、社区和文化机构等地开展琼剧教育活动,让更多的人了解和学习琼剧。同时,可以开设琼剧培训班和工作坊,培养更多的琼剧演员和爱好者,推动琼剧的传承和发展。例如,我们可以充分利用孔子学院的传播平台。改革开放以来,中国的经济飞速发展,取得了举世瞩目的耀眼成绩,然而,中国软实力的发展却跟不上硬实力的步伐。孔子学院遍布全

第六章
中国戏曲传播经验与琼剧跨文化传播的发展对策

球,为需要学习汉语的外语学习者们提供平台和便利,被誉为中国语言和文化的"最妙出口品"。①我们应该利用好这个平台,积极进行琼剧的海外推广。通过海南岛内的海外留学生、海外孔子学院(尤其是与海南高校有合作关系的孔子学院平台,如海南大学与澳大利亚查尔斯·达尔文大学共建的孔子学院、海南师范大学与马来西亚世纪大学共建的孔子学院)等对外汉语传播主体的力量传播琼剧。海南省政府应该进一步整合资源,为省内的琼剧团体和高校负责的孔子学院搭建合作平台,促进琼剧走出国门,面向世界。②首先,我们可以通过海南省高校选派具备琼剧基本知识的对外汉语教师在海外进行文化宣传,为琼剧的海外演出交流牵线搭桥,扩大琼剧在海外青年大学生人群中的影响力。其次,我们在进行琼剧的海外传播时,应该把琼剧传播纳入巡展、巡讲、巡演的"三巡"活动,同时主动走向社会去传播琼剧。例如,积极参加社区活动,现场教儿童和家长学习琼剧表演艺术。又比如,给海外的中小学生上琼剧欣赏课,通过设计精美且吸引力强的海报吸引外国学生来亲身体验琼剧的乐趣,添加表演和讲解的环节,提高学生对琼剧的认知水平。③再比如,到社区养老院教授琼剧片段,等等。最后,有条件的孔子学院可以联系海南省内的琼剧团体,如海口大致坡琼剧文化特色乡村等,尝试组织学生利用节假日赴海南参加琼剧夏令营、冬令营和其他琼剧体验活动。④

其六,充分发挥海南国际旅游岛和自贸港建设的优势。海南岛作为中国的"马尔代夫",吸引了众多来自世界各地的游客。笔者认为,海南政府相关部门应充分利用各旅游景点平台,向游客提供认识和走近琼剧的机会。以"三亚千古情"景点为例,可在该景点为游客提供免费观看琼剧舞台演出的机会,但需要注意的是,琼剧舞台演出的对外传播并非简单的肢体表达,因琼剧本身具有强烈的地域性特征,英译时首先要进行语内翻译,再进行语际翻译,此外,除了要对字幕文本进行翻译外,还要借助灯

① 吴瑛:《中国文化对外传播效果研究——对5国16所孔子学院的调查》,载《浙江社会科学》2012年第4期,第144-151、160页。
② 朱军利、潘英典:《论以孔子学院为平台的中国戏曲海外传播》,载《戏曲艺术》2015年第5期,第126-129页。
③ 朱军利、潘英典:《论以孔子学院为平台的中国戏曲海外传播》,载《戏曲艺术》2015年第5期,第126-129页。
④ 朱军利、潘英典:《论以孔子学院为平台的中国戏曲海外传播》,载《戏曲艺术》2015年第5期,第126-129页。

光舞美等对故事情节加以展示、渲染，以此达到较好的传播效果。

其七，创造具有海南特色的琼剧玩饰形象，开发琼剧文化周边产品。电视、电影、动画往往可以诞生周边产品，如唐老鸭、米奇、史努比、Kitty 猫、机器猫、奥特曼、喜羊羊与灰太狼、大头儿子小头爸爸等动画周边产品在全国各大商场、超市等零售终端大受年轻群体欢迎，这些周边产品逐渐构成了一个庞大的产业链。琼剧也可参照这一模式，利用海南黎锦、刺绣等特色布质工艺结合琼剧经典人物打造具有独特艺术魅力的琼剧布质玩偶周边，以创造具有海南特色的琼剧玩饰形象，用视觉语言来引起消费者的关注，尤其是年轻消费者的关注。如此以经典琼剧戏曲人物角色设定为中心，达到让大家了解经典琼剧人物的目的，既不失琼剧的传统风格，又不失时代气息，可以实现传统文化与现代文化的完美融合。通过这样的文创产品，利用海南国际旅游岛和自贸港这一优质对外传播平台，对琼剧的宣传将起到极大的推动作用。

其八，变换琼剧的呈现方式。例如，将琼剧拍成琼剧电视剧和电影。一方面，将琼剧拍成电影和电视剧可以扩大琼剧的受众群体。电影和电视剧作为大众娱乐的主要形式，具有广泛的影响力和传播渠道。通过将琼剧搬上大银幕或电视荧幕，可以让更多的观众接触和了解琼剧，提高琼剧的知名度和影响力。另一方面，将琼剧拍成电影和电视剧可以呈现琼剧的艺术魅力和文化内涵。琼剧作为中国传统戏曲的重要流派，具有独特的表演方式和艺术风格，蕴含着丰富的历史、文化和哲学思想。通过电影和电视剧的表现形式，可以更好地展现琼剧的音乐、舞蹈、戏曲表演等元素，让观众深入了解琼剧的艺术魅力和文化内涵。然而，将琼剧拍成电影和电视剧也面临一些挑战。一是如何在电影和电视剧中保持琼剧的原汁原味，同时又能吸引现代观众的兴趣是一个需要解决的问题。二是如何在电影和电视剧的制作过程中保持琼剧的高质量和专业性，确保艺术表现的真实性和精准性也是一个挑战。为了克服这些挑战，我们可以采取一些措施。首先，可以邀请琼剧专家跟琼剧演员参与电影和电视剧的制作，确保艺术表现的真实性和精准性。其次，可以借鉴现代电影和电视剧的制作手法与技术，将琼剧与现代影视艺术相结合，创造出更具吸引力和观赏性的作品。最后，可以通过加强宣传和推广，利用互联网和社交媒体等渠道，扩大电影和电视剧的观众群体，提高琼剧的知名度和影响力。

将琼剧拍成电影和电视剧是一种戏曲传播的有效方式，我们应该充分发挥电影和电视剧的传媒优势，通过展现琼剧的艺术魅力和文化内涵，吸

引更多的观众，提高琼剧的知名度和影响力。同时，我们也应该面对挑战，通过邀请专家参与制作、借鉴现代影视艺术手法和加强宣传推广等方式，不断提高电影和电视剧的质量与观赏性，推动琼剧的传播和发展。

六、构建琼剧的传播效果评估体系

为了推动琼剧的跨文化传播和发展，构建一个科学有效的琼剧跨文化传播评估体系至关重要。第一，构建琼剧的跨文化传播评估体系需要选择合适的评估指标。可以从影响力、传播效果、文化适应度等方面考虑，选择相关的指标。例如，可以考虑通过国际媒体报道数量、受众反馈、文化适应度调研等指标，综合评估琼剧在跨文化传播中的表现。第二，构建琼剧的跨文化传播评估体系需要进行数据收集与分析。可以通过调查问卷、网络数据分析、国际媒体分析、外国观众调研等方式收集相关数据。同时，需要运用统计分析和数据挖掘等方法对数据进行分析，获取客观的评估结果。第三，建设琼剧的跨文化传播评估体系的目的是指导琼剧跨文化传播的改进和优化。评估结果应该及时反馈给相关的戏曲机构和从业人员，供其参考和借鉴。可以通过举办评估报告发布会、开展培训交流等方式，促进评估结果的应用和传播。

简言之，琼剧的跨文化传播评估体系的建设将为琼剧艺术与不同文化的交流与融合提供重要的支持和保障。

七、启动琼剧剧本翻译工程

琼剧要走向海外，翻译所起的作用尤为关键。会外语的不懂戏曲，懂戏曲的不会外语，造成诸多尴尬，如把《贵妃醉酒》译成 Drunken Concubine（喝醉酒的小妾），把《单刀会》译成 Lord Guan Attended an Banquet（关老爷赴宴），令人啼笑皆非。因此，我们可以借"坚定文化自信"主张下的中国戏曲外译之东风，组织省内各高校和各研究机构等科研单位，有组织有计划地进行经典琼剧剧本和相关书籍的翻译工作，将优秀经典的琼剧作品进行海外出版和发行，加快琼剧的海外传播进程。[1]

[1] 张琳瑜、李孟端：《琼剧海外传播路径研究》，载《时代报告（奔流）》2021年第1期，第46－47页。

人才是剧本翻译工程的核心。因此，培养既有深厚的中外文化底蕴，还具备先进的世界观念和广阔的国际视野，同时能够熟练掌握一门以上外语的专门型人才是当务之急。① 可以说，拥有能够独立完成中文文化艺术交流与传播任务的复合型外语人才，是琼剧走向海外的重要一步。②

尽管琼剧的外译变得愈发重要，但当下琼剧的外译却面临一些挑战和问题。戏曲琼剧外译的首要难题是翻译难度。戏曲作品往往使用古代汉字和特定的表达方式，需要翻译人员具备深厚的语言功底和戏曲艺术理解能力。同时，琼剧翻译中涉及的音乐、舞蹈、身段等也需要翻译人员具备相应的专业知识和技能。优秀琼剧外译对于译者的要求极高，中国译者翻译后再邀请外国专家做审校或润色，或采取中国学者和外国汉学家合作翻译的方式也不失为一种有效的翻译方式。比如上海外语教育出版社对外出版的四大名著就是采用合作翻译的方式，这一系列的名著外译在国外取得了较好反响。琼剧的外译还面临文化差异的挑战。琼剧作品承载着中国传统文化的价值观和思维方式，如何在翻译过程中保持原作的文化特色和艺术魅力，同时又使译文能够被目标受众理解和欣赏，是一个需要认真思考和处理的问题。此外，琼剧在外译过程中还应考虑海内外受众的文化需求，譬如可通过亚马逊等网络平台获取读者的反馈，以不断修正琼剧的外译策略和方法。另外，琼剧的外译还涉及表演形式的问题。戏曲作品不仅仅是文字的翻译，还需要将其中的音乐、舞蹈、表演等元素融入译文中。如何在翻译中保持原作的节奏、韵律和表演形式，使译文能够更好地还原戏曲的艺术特色和表现力，是一个需要特别关注的问题。

综上所述，为了推动琼剧的跨文化传播和发展，要注重培养琼剧的翻译人才。戏曲翻译人才是推动戏曲跨文化传播的重要环节，琼剧亦是如此。琼剧是一种特殊的艺术形式，其中包含了丰富的文化符号、历史背景和情感表达。琼剧译者需要具备深厚的琼剧知识和文化素养，才能准确地传达琼剧的意境和情感。他们不仅需要掌握源语言和目标语言的技巧，还需要理解戏曲的艺术特点和表现方式。因此，培养琼剧译者对于琼剧的跨文化传播和交流至关重要。培养琼剧译者需要采取一些方法和策略。比

① 张瑶：《国际文化交流专业本科毕业生就业情况分析》，载《职业》2015 年第 3 期，第 85 - 87 页。

② 张瑶：《国际文化交流专业本科毕业生就业情况分析》，载《职业》2015 年第 3 期，第 85 - 87 页。

如，我们可以在本土高校翻译专业选拔典籍翻译能力强的译者进行重点培养，建立琼剧译者培训机制，包括开设琼剧翻译选修课程、组织琼剧翻译培训班等。这些培训活动可以帮助琼剧译者系统学习戏曲知识和翻译技巧，提高专业水平。同时，我们也可以鼓励琼剧译者积极参与戏曲演出和实践活动。通过亲身参与戏曲演出，琼剧译者可以更好地理解戏曲的表演方式和情感表达，从而更准确地传达戏曲的意境和内涵。此外，还可以建立戏曲译者的交流平台，促进不同戏曲译者之间的学术交流和经验分享，提高整体的琼剧翻译水平。

另外，培养琼剧译者还需要注重跨学科的培养。戏曲是一门综合性的艺术形式，涉及文学、音乐、舞蹈等多个领域。琼剧译者不仅要掌握翻译技巧，还需要了解戏曲的历史背景、文化内涵和艺术特点。因此，培养琼剧译者应该注重跨学科的培养，开设相关的课程和研究项目，帮助琼剧译者全面了解琼剧的多个方面。

综上，要提升戏曲外译的质量和影响力，可以采取以下措施：①加强翻译人员的培养和选拔，提高其语言功底和戏曲艺术理解能力，培养专业的戏曲翻译人才。②建立琼剧翻译的评估体系，对翻译成果进行评估和认证，推动翻译质量的提升。③注重文化差异的处理，既保持原作的文化特色和艺术魅力，又使译文贴近目标受众的文化背景和审美需求。④加强与戏曲专业人士的合作，深入了解琼剧的音乐、舞蹈、表演等元素，确保译文能够还原琼剧的艺术特色和表现力。⑤拓宽琼剧外译的传播渠道，加强与琼剧演出团体、文化机构等的合作，使琼剧外译成果能够被更广泛地传播和接受。⑥了解国际市场的出版趋势和出版发行体制，组建调研团队调查分析海外市场和海外读者，研究戏曲外译的历史，分层次分对象选择优秀的琼剧外译剧目，根据外国读者的阅读习惯对图书版式的设计、装帧以及传播路径等进行调研。

琼剧剧本的翻译工程任重道远，需要针对此作顶层设计规划和集各方力量才能提升琼剧外译的质量和影响力，使琼剧的智慧和魅力得以更好地传播和传承。

八、探索琼剧跨界

2021年，海南省群众艺术馆推出海南戏曲原创2D和3D动画片《漫话琼剧》，采用琼剧元素与动漫相结合的方式，直观生动地向大众传播琼

剧知识，展现琼剧魅力（见图 6.3.1）。该系列一共 10 期，在海南省数字文化馆平台、海南省群众艺术馆微信公众号、海南省琼剧院微信公众号等自媒体平台投放与传播。《漫话琼剧》不仅在自媒体和流媒体平台上广泛传播，还被纳入省级"非遗进校园"项目，在海南省内多所中小学播放，收获好评无数，吸引了许多年轻观众。《漫话琼剧》这一新作融合了戏曲和动漫，让琼剧这一传统而古老的文化艺术重焕生机。

图 6.3.1　《漫话琼剧》

在《漫话琼剧》的动画片中，因为观众年龄段比较年轻，多是在校学生，作者选择了轻快的连贯叙事作为主体叙事方式，即主要叙述主人公"阿海"和"爷爷"的日常交流。而小精灵"艺多多"往往在每一集稍靠后的位置出现，这是因为"艺多多"常使用倒叙叙事的方式将琼剧的专业知识娓娓道来（见图 6.3.2）。

为了不给观众造成"布道说教"式的压迫感，动画片还加入了"阿海"和"爷爷"的限知视角（见图 6.3.3 和图 6.3.4）。如此一来，两种叙事角度有机结合，交替呈现，有效拉近了观众与叙事者和主人公的距

图6.3.2　艺多多

离,琼剧知识也就被潜移默化地输送到了观众的脑海里。虽然《漫话琼剧》的表层叙事结构轻松愉快,多以主人公"阿海"的生活经历为载体,辅之以"爷爷"和"艺多多"的讲解,但是其深层叙事结构的解读却可以深入到琼剧历史、发展和未来趋势的方方面面。

在21世纪海南自贸港建设的大背景下,《漫话琼剧》通过主人公"阿海"的儿童视角,辅之以"爷爷"的成人视角和"艺多多"的全知视角,由浅入深地为观众介绍和普及了琼剧的起源、生行、唱腔、伴奏、经典剧目等文化知识。该剧以年轻观众喜闻乐见的动漫形式,采用贴近观众生活的爷孙对话,将琼剧的故事娓娓道来,同时穿插着小精灵"艺多多"的专业讲解,把复杂深奥的专业知识用生动活泼的方式展现出来,让观众情不自禁地由《漫话琼剧》的表层叙事机制进入到传统琼剧文化的厚重的深层文化中去。

图6.3.3　主人公阿海

图6.3.4　爷爷

《漫画琼剧》的新尝试为古老的琼剧艺术贴上了时尚的标签，也是受年轻人关注较多的成功尝试，为当今国内及海外年轻的受众群体提供了欣赏琼剧的可能，同时也走出了琼剧的创新发展之路。

融合探索琼剧跨界是一项有潜力的工作，可以丰富琼剧的表现形式，提升琼剧的吸引力，并使这一传统戏曲形式在当代社会中更加活跃。除动

第六章
中国戏曲传播经验与琼剧跨文化传播的发展对策

漫以外,琼剧还可以与其他艺术形式,如现代舞蹈、音乐、电视剧、电影等进行合作,创造出新颖的表演作品。这种跨界合作可以将琼剧的传统元素与现代艺术相结合,创造出独特的艺术体验。例如,将琼剧音乐融入现代舞蹈中,或者将琼剧的经典剧情搬上电影银幕,都可以为琼剧注入新的活力。跨界探索可以扩大琼剧的受众群体,尤其是年轻一代。在学校和社区开展跨界艺术教育项目,让学生接触琼剧并与其他艺术形式互动,可以增加他们对琼剧的兴趣。同时,传统琼剧的培训和传承也可以融入跨界项目中,确保这一文化遗产的传承。另外,琼剧还可以通过采用现代技术、舞台设计和剧本创作,创造出更具创新性和娱乐性的演出形式。例如,利用虚拟现实技术来打造与观众互动的演出体验,或者创作与当代社会相关的新剧本,都可以吸引更广泛的观众。此外,融合探索琼剧跨界还可以帮助琼剧走向国际舞台。与国际艺术家和团队合作可以让琼剧更容易在国际文化交流中获得认可。

总之,探索琼剧跨界是一项充满潜力的工作,可以丰富琼剧的内涵和表现形式,推动其在当代社会中更广泛地传播和发展。通过与其他艺术形式的合作、教育传承、创新演出和国际化推广,琼剧可以在保持传统基础的同时,找到新的发展方向,吸引更多观众,这一珍贵的文化遗产将得以保护和传承。

结　语

近年来，海南省政府对琼剧的政策投入很大，开启了"琼剧进校园""线上琼剧"等琼剧推广项目，也取得了令人瞩目的成绩，但琼剧的海外传播仍然任重而道远。

其一，传统文化发展传承是一个庞大的系统概念，包含研究阐发、教育普及、保护传承、创新发展和国际交流等多个方面，只有各方面能够协同配合，才有可能推动传统文化稳步向前发展。传统的琼剧海外传播往往"唯演出"而论成败，存在"轻受众"的问题。而剧本翻译仅仅是其中的一个环节，要成功实现琼剧的海外传播，我们还需考虑内容设计、传播重点、跨文化的意义差异等更多的细节。①

其二，琼剧海外传播应改变传统观念，力争社会效益与市场效益并存。2014 年 3 月，国务院发布《关于加快发展对外文化贸易的意见》，对加快发展对外文化贸易，扩大文化产品和服务出口作出全面部署，鲜明地体现了我们对中国文化"走出去"的意愿。发展文化贸易，既是我国现阶段经济布局转型的要求，也是世界政治和外交的文化布局的需求。② 海南省内的琼剧团体应该在进行文化交流演出活动时，兼顾经济效益的追求，积极探索向文化和市场双赢的最优方案。

其三，积极探索传播新媒介，打造传播新平台，立足年轻受众，注重文化传播的延续性。如与国外第三方平台合作，发行类似于"战马券"的票友券。"战马券"是英国著名舞台剧《战马》运营方推出的一种演艺通用消费权益凭证，可变现、可兑换、可流通。持券的消费者不仅可以观看

① 胡娜：《中国戏曲海外传播与国家文化软实力建设》，载《文化软实力》2017 年第 3 期，第 85–89 页。

② 胡娜：《中国戏曲海外传播与国家文化软实力建设》，载《文化软实力》2017 年第 3 期，第 85–89 页。

演出，还可以根据自己的情况，选择在供票紧张时，自行转手重新交易。①

其四，充分发挥政府的"主导作用"。琼剧海外传播离不开政府的经费支持和政策支持，因为单纯依靠琼剧表演收入维持一个剧团的生存越来越难。建议海南省政府尽快出台更多利好政策，帮助搭建琼剧表演团队、高校科研部门、孔子学院和国内外剧团之间合作的桥梁，同时提供一定的经费支持，为琼剧的可持续发展和海外传播保驾护航。

琼剧作为中国戏曲的瑰宝，承载着丰富的文化内涵。它的音乐、表演、服饰等元素融合了海洋文化和地方特色，在中国传统艺术中独树一帜。然而，尽管琼剧具有如此深厚的传统，却常常被忽视或局限于特定地域。在全球化的今天，我们必须认识到琼剧的文化价值和艺术魅力，为其跨文化传播创造更多机会。

本书旨在深入探讨琼剧这一中国传统戏曲形式在跨文化传播方面的重要性、挑战和潜力。在这本专著中，我们回顾了琼剧的丰富历史，剖析了它的独特魅力，探究了琼剧在当代社会中面临的机遇和挑战，并基于此提出了推动琼剧跨文化传播的策略。琼剧不仅是中国文化的瑰宝，也是世界文化多样性的一部分，它值得被更多人认识、欣赏和传承。

① 郑琳韵：《张火丁赴美演出与京剧艺术的海外传播》，载《音乐传播》2017年第6期，第77－81页。

参 考 文 献

[1] Kong L, Yeoh B S (Eds.). The Politics of Landscapes in Singapore: Constructions of "Nation" [M]. New York: Syracuse University Press, 2003.

[2] Lee T S. Chinese Street Opera in Singapore [M]. Champaign: University of Illinois Press, 2009.

[3] Su Y. The Influence of Ancient Chinese Cultural Classics in Southeast Asia [C]. In A Study on the Influence of Ancient Chinese Cultural Classics Abroad in the Twentieth Century. Singapore: Springer, 2002: 37 - 58.

[4] Yang S, Zhang L. Overseas Transmission of Hainan Opera [C]. In 2021 International Conference on Social Development and Media Communication (SDMC 2021). Paris: Atlantis Press, 2022: 416 - 419.

[5] Zhang T. The Rise and Decline of Chinese Opera in Indonesia [C]. In 4th International Conference on Arts, Design and Contemporary Education (ICADCE 2018). Paris: Atlantis Press, 2018: 39 - 45.

[6] G. 威廉·史金纳. 泰国华侨社会史的分析 [J]. 南洋问题资料译丛, 1964 (1): 1 - 38.

[7] 安焕然. 马来西亚柔佛古庙游神的演化及其与华人社会整合的关系 [J]. 河南师范大学学报（哲学社会科学版）, 2009 (36): 207 - 211.

[8] 蔡曙鹏. 从区域视角谈传统戏剧的保护、创新与当代化的课题 [C]. 2016 年世界戏剧日·亚洲传统戏剧论坛, 2016: 229 - 252, 228.

[9] 蔡曙鹏. 新加坡琼剧现代戏创演的回顾与思考 [J]. 艺术百家, 2014 (1): 158 - 161, 167.

[10] 陈铭枢. 海南岛志 [M]. 海口: 海南出版社, 2004.

[11] 陈思思. 从跨文化交际角度看中国戏曲的海外传播 [J]. 黄河之声, 2014 (19): 119 - 121.

[12] 丁玲. 中国京剧的国际推广与传播策略 [J]. 贵阳学院学报（社会科学版），2016，11（2）：81-83.

[13] 董勋，段成. 互联网时代川剧海外传播新探 [J]. 四川戏剧，2016（7）：30-32.

[14] 杜丹. "汉语桥"文化类试题与留学生文化兴趣点匹配度研究 [D]. 西安外国语大学，2020.

[15] 傅丽萍，李刚. 孔子学院与中国文化软实力的提升 [J]. 南京晓庄学院学报，2011，27（2）：97-102，124.

[16] 符巧蒂. 琼剧研究 [D]. 海口：海南师范大学，2013.

[17] 高山湖. 态势分析法视野下的川剧跨文化传播 [J]. 四川戏剧，2016（5）：50-53，63.

[18] 高山湖. 传播学视阈下的川剧海外传播初探 [J]. 曲靖师范学院学报，2017，36（4）：117-120.

[19] 郭玉成，李守培. 武术在孔子学院的传播与中国国家形象的构建 [J]. 体育学刊，2013，20（5）：122-126.

[20] 海南会馆演剧救灾昨晚举行开幕仪式 [N]. 世界日报，1962-11-28（5）.

[21] 佚名. 海南联会七十周年纪念暨大厦开幕特刊 [N]. 星洲日报，2003：79.

[22] 胡娜. 中国戏曲海外传播与国家文化软实力建设 [J]. 文化软实力，2017，2（1）：85-89.

[23] 康海玲. 琼剧在马来西亚的流传和发展 [J]. 戏曲研究，2006（3）：325-338.

[24] 康海玲. 马来西亚华语戏曲研究 [D]. 厦门：厦门大学，2008.

[25] 康海玲. 丝路戏路：海上丝绸之路上的马来西亚华语戏曲 [J]. 云南艺术学院学报，2019（1）：93-98.

[26] 李明欢. 当代海外华人社团领导层剖析 [J]. 华侨华人历史研究，1994（2）：1-9.

[27] 李小菊. 移动互联网时代戏曲艺术发展现状及对策 [J]. 戏剧文学，2017（2）：67-74.

[28] 连佳，郑良. 文化产品输出模式的创新探索 [J]. 求索，2013（7）：256-258.

[29] 廖萌. 试论孔子学院可持续发展的路径选择 [J]. 八桂侨刊，2013

(3): 58-66.

[30] 林孝胜. 陈六使的家族企业剖析: 新加坡华人家族企业个案研究 [J]. 华侨华人历史研究, 1990 (2): 22-34.

[31] 刘文峰. 中国戏曲在港澳和海外年表 (下) [J]. 中华戏曲, 2001: 247-301.

[32] 刘阳. 姹紫嫣红牡丹开: 昆曲《牡丹亭》赴英国商演成功有感 [J]. 对外传播, 2009 (6): 26-28.

[33] 马晓芳. 二战后英国对马来亚华人政策研究 (1945—2057) [D]. 福州: 福建师范大学, 2020.

[34] 麦留芳, 周翔鹤. 十九世纪海峡殖民地华人地缘群体与方言群体 [J]. 南洋资料译丛, 1990 (4): 84-93.

[35] 梅兰芳研究的新生力量 [N]. 中国文化报, 2018-06-11 (3).

[36] 梅德顺. 引进与融合马来西亚华裔高等美术教育发展比较研究 [D]. 南京: 南京艺术学院, 2016.

[37] 妙曲佳音中的琼剧流年 [N]. 海南日报, 2020-05-18 (7).

[38] 潘进仁. "南海红珊瑚" 琼剧流传东南亚 [J]. 北方音乐, 2017, 37 (12): 63-64.

[39] 彭青林. 刘赐贵出访韩国马来西亚新加坡归来 [N]. 海南日报, 2015-10-14 (4).

[41] 秦红雨. "兴源铺" 初探: 媒体时代的乡村戏曲及其社会意义 [D]. 上海: 华东师范大学, 2009.

[43] 琼剧出访: 悄然架起家乡与海外游子沟通的桥梁 (组图) [N]. 海南日报, 2009-12-04 (3).

[44] 阮光安. 砂拉越华人身份认同嬗变与民族精神建构 (1942—2065) [D]. 厦门: 厦门大学. 2019.

[45] 苏萍. 琼剧的音乐风格及特征 [J]. 音乐大观, 2013 (4): 180-181.

[46] 沈蓓蓓. 从孔子学院看中华文化的跨文化传播 [J]. 贵州大学学报 (社会科学版), 2013, 31 (2): 51-56.

[47] 石沧金. 马来西亚海南籍华人的民间信仰考察 [J]. 世界宗教研究, 2014 (2): 92-101.

[48] 苏丽萍. 张火丁为何国内火, 海外又火? [N]. 光明日报, 2015-09-17 (9).

[49] 唐玲玲. 巴生海南会馆、海南村与爱群剧社 [N]. 今日海南, 1999 - 02 - 15 (1).

[50] 王元林. 1840 年前琼州府港口分布与贸易初探 [J]. 海洋史研究, 2014 (2): 33 - 53.

[51] 吴冠玉. 琼侨·会馆·琼剧——访泰国杂记 [J]. 今日海南, 2000 (9).

[52] 吴绍渊, 曾丽洁. 南海更路簿中粤琼航路研究 [J]. 中国海洋大学学报 (社会科学版), 2021 (2): 28 - 37.

[53] 卫小林. 琼剧出访轰动东南亚 [N]. 海南日报, 2009 - 12 - 04 (3).

[54] 卫小林. 南国乡音绽放神州梨园 [N]. 海南日报, 2010 - 01 - 07 (2).

[55] 万江. 从"互联网 + 戏曲"到"互联网 + 戏曲动漫": 现代性与戏曲大众化传播问题探析 [J]. 四川戏剧, 2017 (3): 28 - 31.

[56] 吴瑛. 中国文化对外传播效果研究: 对 5 国 16 所孔子学院的调查 [J]. 浙江社会科学, 2012 (4): 144 - 151, 160.

[57] 邢伯壮. 琼剧: 南海红珊瑚 [J]. 文化月刊, 2015 (4).

[58] 刑纪元. 海南琼剧史略 [M]. 海口: 海南出版社, 2008.

[59] 许晶. 坚定文化自信 讲好海南故事: 海南琼剧海外传播研究分析 [J]. 传媒, 2022 (18): 59 - 62.

[60] 姚峰. 全球化时代传统文化的"全球本土化"策略 [J]. 福建师范大学学报 (哲学社会科学版), 2010 (1): 82 - 87.

[61] 杨小强. 昆曲文化的跨文化传播路径研究: 以上海昆剧团"临川四梦"为例 [J]. 戏剧之家, 2022 (18): 12 - 14.

[62] 曾玲. 社群边界内的"神明": 移民时代的新加坡妈祖信仰研究 [J]. 河南师范大学学报 (哲学社会科学版), 2007 (2): 70 - 74.

[63] 赵康太. 琼剧文化论 [M]. 北京: 中国戏剧出版社, 1998: 122.

[64] 张海国. 琼剧《红叶题诗》四美谈 [J]. 中国戏剧, 2022 (4): 21 - 24.

[65] 张军. 琼剧的历史、现状与未来 [M]. 北京: 社会科学文献出版社, 2012.

[66] 张默瀚. 浅谈琼剧在东南亚及国内的传播 [J]. 戏剧文学, 2014 (8): 111 - 115.

[67] 张琳瑜, 李孟端. 琼剧海外传播路径研究 [J]. 时代报告 (奔流),

2021 (1).

[68] 张继焦, 张禹. 近 70 年海南琼剧研究的历程、现状和发展趋势 [J]. 海南师范大学学报（社会科学版）, 2022 (4), 54-67.

[69] 张卫山. 谈对琼剧舞台表演艺术的认识 [J]. 大舞台, 2010 (6): 74-75.

[70] 张瑶. 国际文化交流专业本科毕业生就业情况分析 [J]. 职业, 2015 (7): 85-87.

[71] 张一方. 昆曲《牡丹亭》的海外传播 [J]. 当代音乐, 2017 (17): 46-48.

[72] 张越. 互联网 O2O 迫使传统戏剧行业改革 [J]. 中国信息化, 2015 (1): 60-62.

[73] 郑怀兴. 琼剧《冼夫人》[J]. 中国戏剧, 2018 (05): 2.

[74] 郑琳韵. 张火丁赴美演出与京剧艺术的海外传播 [J]. 音乐传播, 2017 (2): 77-81.

[75] 周宁. 东南亚华语戏剧史（上册）[M]. 厦门：厦门大学出版社, 2007.

[76] 朱军利, 潘英典. 论以孔子学院为平台的中国戏曲海外传播 [J]. 戏曲艺术, 2015 (36): 126-129.

致 谢

值此著作出版之际，编者特向对本课题立项和本书撰写提供过帮助的同仁们表达诚挚谢意。

首先，感谢海南省社科联青年课题"琼剧的跨文化传播路径研究"［课题编号：HNSK（QN）19-26］和海南省教育厅科学研究项目"一区一港背景下'互联网+琼剧'海外传播研究"（课题编号：Hnky2019-20）对本课题的经费支持，感谢海南师范大学外国语学院为本书出版提供的经费赞助。

其次，感谢马来西亚海南会馆联合会会长林秋雅女士于百忙之中为本书作序；感谢联合会杜秘书长为本书提供了大量的马来西亚海南会馆的一手资料，包括马来西亚海南会馆联合会内部资料以及马来西亚琼剧发展的图片资料；感谢郑翔鹏秘书在本书撰写期间付出的努力和贡献。

同时，感谢海南省琼剧院杨济铭院长、叶海标主任、陈海珍主任、潘心团主任、傅佑涛主任、张发长主任和梁一健主任为本书提供了大量琼剧剧照、海报、图片以及海外交流和表演的一手资料并授权本书使用，丰富了本书的内容，增添了读者的阅读趣味。

最后，感谢中山大学出版社编辑团队的辛勤付出。

本书的出版离不开家人和朋友的关怀帮助，在此一并谢过。

编　者
2023年3月24日

后　　记

海南岛地处祖国南疆，既拥有全中国最长的海岸线和椰风海韵的热带风光，也蕴含丰富多彩的文化艺术资源。其中，琼剧就是海南文化资源中的一颗璀璨明珠。

我们对于琼剧的兴趣始于2018年，从最初的海口市社科联课题开始，到海南省社科联青年课题和海南省教育厅科学研究项目，一步步从表面深入内里。我们越往里探究，越觉琼剧的魅力无穷。

本书依托着琼籍华人"下南洋"的历史浪潮，遵循着事情发展的时间顺序，系统梳理了琼剧在岛外地区和海外各国的传播轨迹与发展形态，为读者缓缓打开了琼剧传播的宏大叙事画卷。读者可以从书中看到勤劳勇敢的海南人民在南洋的生活形态，也可以读到琼剧名角在岛外甚至国外大放异彩的演出盛况。

可喜的是，现在琼剧的岛外传播已经走入了数字化传播的新时代。随着自媒体和数字化动漫等高科技的渗透与引领，相信琼剧的跨文化传播未来可期。

由于时间仓促，编写人员水平有限，难免挂一漏万，错误之处，恳请指正。